有之女無羨惡
肖入朝見媢又曰飢
投蜀其旁爭心
讓千乘之國茍非
扵色

佩琚先生雅令

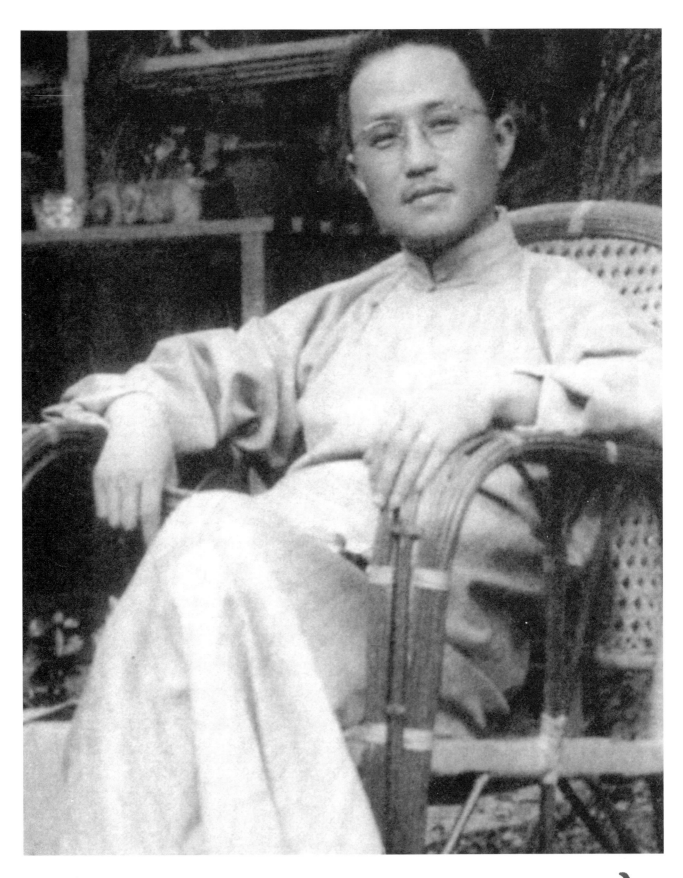

白蕉

白
蕉
著

【名家讲稿】

书学十讲（第二版）

上海人民美术出版社

前　言

自古云间多名士。自"云间陆士龙"以来，我觉得凡能以"云间"鸣世的，多为性情洒脱、品格高洁之士，而且多还可能是怀才不遇的失意人，或是拒不出仕的隐者，如西晋的"云间二陆"，明末以陈子龙为首的"云间三子"，还有"云间野鹤"陈眉公等。尽管此处的"云间"只是地名，但它的字里行间却透出一份超尘绝俗的况味，总让人联想起"云中白鹤"的清高与孤傲，"闲云野鹤"般的悠然和风雅。若是寻常的庸夫俗子，怎能配得上"云间"之号呢？

不过，以一手"二王书法"名闻天下的"云间白蕉"，无论是从他"名士"的风度还是"隐士"的态度来看，似乎都是当之无愧的。

白蕉本姓何，名馥，字远香，生于金山张堰镇的一个中医世家，父亲悬壶济世，于当地一带小有声名。

由于金山旧属华亭松江府，而松江古称云间，故白蕉常以云间居士、云间下士或云间白蕉自称。而其原名何治法，则无人知晓矣。白蕉有一方自刻印章"有何不可"，巧妙地透露了他的"何姓"，似问似答，一语双关。作为"诗书画印"的全才，白蕉的天分无疑是超群的，格调也不俗。而且他学书并无明确的师承，16岁考入上海英语专修学校时，幸识了徐悲鸿并受了一些影响和指点，但主要还是靠自己的苦练和领悟。据其自述的学书经历是："初学王羲之书，久久徘徊于门外。后得《丧乱》《二谢》等摹本照片习之，稍得其意。又选《阁帖》上王字放大至盈尺，朝夕观摩，遂能得其神趣。"将帖本逐字放大，探求线条轨迹，揣摩笔法使转。这里所谓的"得其神趣"，其实不是靠单纯的临习，更多的是一种"悟"。据说白蕉常常将自己写好的字挂在墙上，近看三日，远观三天，稍有不满则撕去重来，往往十纸撕其九，又弃其一。就是这种近乎苛刻的不断自我否定，造就他不同寻常的手眼。因此，抗战时，白蕉与邓散木合办了"杯水书画展"，才三十出头的他，锋芒初露便惊艳沪渎。后他又在上海首次举办了个人书法展，一时佳评四起，王蘧常写"三十书名动海陬，钟王各欲擅千秋"的诗句，也基本确立了他作为书坛帖学继承者的中坚地位。

白蕉曾自称是"诗第一，书第二，画第三"，他未将刻印列入，可能是他的印章只是偶尔兴起而为之，留存的印作不多之故。传说其高足徐云叔先生处藏有一册自帖印拓而成的《复翁印存》，集白蕉印作70余方，或许此为白蕉印稿之孤本矣，然无缘得以一睹为幸。白蕉很少为他人治印，我们今所常见的数方白蕉印作，皆其自用印也，从艺术水准而言，其高古独绝，浑然朴拙，还真非寻常俗手能为也。白蕉篆刻根植秦汉，取法宋元，如白文小印"乐观"和"有所不为"，蕴藉古秀，无可挑剔；朱白文各有一方"白蕉"印，大巧若拙，饶有古意。另有一方"海曲印记"，则借鉴了唐宋一路的官印风

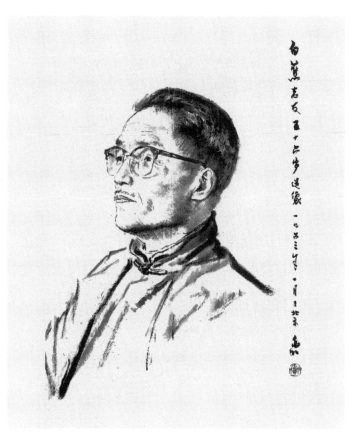

蒋兆和绘白蕉肖像

格，烂铜斑驳，极具韵味。郑逸梅先生说白蕉的篆刻，因与邓散木走得近，多少受了散木的影响；沈禹钟诗后跋云，白蕉"自见邓散木印，敛手服之，遂不复作"。但我读了白蕉先生的印章后，觉得两位前辈所言，皆有很大的"误导"。白蕉之印艺，比起散木，还真不遑多让，所欠缺者，实在是数量上的悬殊。若是白蕉也有大量的印作，是否仍能保持如此高的艺术水准，那谁也说不好。但就目前仅存的数方白蕉印作来看，如果硬说是他见了散木印章后而"封刀"，与其说是"敛手服之"，还不如说是为了好友"谦而让之"更合适些。

另外，白蕉的一些自刻印不光章法好，印文也很有趣味，这当然是缘于文人的不俗趣味所致。譬如他有一方闲章"死不变香"，一指他笔下的兰花，永存清香，再者也标示自己品格，不失文人之清高。另外，他还有"虚室生""黄河远上"等闲章，皆是因有成语"虚室生白"和唐诗"黄河远上白云间"的名句，故他以"缩脚语"的手法，暗藏了自己名号中的"白"和"云间"之意。这也是旧时文人无论题诗作文都喜欢的文字游戏，文如看山不喜平，有别解，有双关，忌直白，才会有妙趣。白蕉是文人书家，当然更注重艺术中的书卷气。可能白蕉并不看重自己的印章，或许只是偶一为之而已，所以和他的书画相比，印章只能屈居其末了。我一直认为，"诗书画印"的排列，可能是无意中的习惯，但它却暗藏着一个学艺递进之顺序。诗文是学问，书法是基础，有此两者，方可进一步学画或学印。白蕉其实以书法成就最高，画而次之。他的画虽题材有限，独擅兰草竹石，然逸笔草草，风标独立，也极具文人画之神韵，曾与高野侯、申石伽并称，得"白蕉兰、石伽竹、野侯梅"之美誉。画家好友唐云有诗赞之："万派归宗漾酒瓢，许谁共论醉

良宵。凭他笔挟东风转，惊倒扬州郑板桥。"

说来也颇有趣，既然画兰"惊倒板桥"，写字直抵"钟王"，那么自称"诗一"的白蕉，难道作诗能并驾"李杜"乎？事实显然并非如此。不过明知"并非如此"，但为何仍会自以为"写诗"要超过"书画"？这使我想起了齐白石，虽然大家都认为他的书画篆刻成就明显要高出他的诗，但齐白石自己的排列顺序却是"诗一、书二、画三、印四"。在此，白石和白蕉，其实皆异口同声地表达了一个意思，就是他们更看重书画家的学问，而不希望是一个只会画画写字的艺术家。

欣赏白蕉的书札墨迹，真是可见其风采流丽、挥洒自如的状态，我们从他的尺牍翰墨中可以感受到其字风格俊逸、笔法精熟，已到了自由王国之境，尽管不是书法的展示，而是朋友间的函札，但展现给人们的却是至高的书艺享受，流畅中不失韵致，刚健中不乏婀娜，风流潇洒，意趣高远。应该说白蕉书法，将"二王"的手札融会贯通，不仅是《丧乱》《二谢》，其他如《奉橘》《何如》《孔侍》《得示》《鹅群》等等，他可以说是尽得神髓，难怪沙孟海先生评之为"三百年来能为此者寥寥数人"也。

传说中白蕉为人清高孤傲，不从流俗。1949年之后，柳亚子为他写信推荐给华东军官会主管文物处的徐森玉，让他自己带着信去谈，但白蕉却从未将柳亚子的信示人。他自恃才高，评包世臣、康有为的书法，极尽挖苦毒评之辞，说"包慎伯草书用笔，一路翻滚，大是卖膏药好汉表演花拳绣腿模样。康长素本是狂士，好作大言欺俗，其书颇

似一根烂绳索"。足见其心高气傲，大有睥睨左右之态。故陈巨来的《安持人物琐忆》中将白蕉也列为"十大狂人"之一，然而却并未写出什么具体的"狂傲"故事，只是含糊地说他可能"对沈尹默云云，似太对沈老过分一些，使沈老大大不怿"。

白蕉对沈尹默的态度究竟如何，众说纷纭无可定说。但在白蕉致姚鹓雏的书信中，有一封曾问及尹默先生，并希望获得承教，恳鹓公为之介绍。可见白蕉还是颇尊重沈尹默这位帖学前辈的。至于后来他们同在一个画院，是否有其他误会，因无具体事例，只能暂且存疑。如今，随着白蕉的书法逐渐被重视，白蕉的书学地位也屡被提出，作为当代的帖学代表人物，常常会有人将白蕉与沈尹默先生相提并论，或尊白抑沈，或尊沈抑白，真是"梅雪争春未肯降"矣。不过就我个人以为，白蕉的书札体自然可称"天下第一"，要胜沈一筹，然而沈尹老不仅是二王行草，其精妙绝伦的晋唐楷书、魏碑、隶书以及自我的风格塑造，却是白蕉有所不及。此也可谓"梅须逊雪三分白，雪却输梅一段香"也！

本书集中了白蕉的书论精华，论及了书法学习的方方面面，如选帖问题、执笔问题、工具问题、运笔问题、结构问题、书病、书体、书髓等等，表现出他的鲜明书学观，是一本高水准的书法学习类读本。

管继平

中国书法家协会会员、上海书法家协会常务理事

■ 目 录

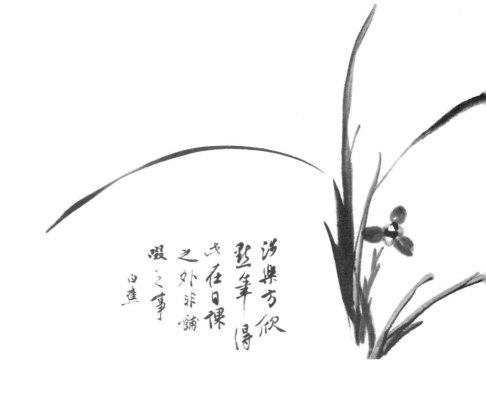

上编 —— 书学十讲

书学前言

书学在古代为六艺之一，本来是一种专门的学问。周秦以来，历代都非常重视，尤其是汉、晋、唐三朝。五千年来，书体颇有变迁，不过可以这样概括地说：我国的书法直到魏晋，方才走上一条大道，钟王臻其极诣，右军尤其是集大成者，正好像儒家的孔子一样。

现在愿诸位在学习书法时注意三个字：第一个是"静"字。我常说艺是静中事，不静无艺。我人坐下身子，求其放心，要行所无事。一方面不求速成，不近功；一方面不欲人道好，不近名。像这样名心既淡，火气全无，自然可造就不同凡响。第二个字是"兴"。我人研究一种学问，当然要对所研究的一门先发生兴趣。但是一时之兴是靠不住的，是容易完的。那么如何可以使兴趣不绝地发生呢？总之，在于有"困而学之"的精神。俗语所谓"头难、头难"，开始的时候，的确不易，没有毅力的人，不免见难而退，就此灰心。所以我们要不怕难，能够不怕，自会发生兴趣。起始是一种浅尝的兴趣，到后来便得深入的兴趣，有了深入的兴趣，不知不觉便进入"不知肉味"的境界里去了。将来炉火纯青，兴到为之，宜有杰作。第三个字是"恒"。我们要锲而不舍，不能见异思迁，不可一曝十寒。世界上许多学问事业，没有一种学问、一种事业可以无"恒"而能够成功的。易经恒卦的卦辞，开始就说："恒，亨，无咎，利贞，利有攸往。"那是说有恒心是好的，是通的，是有益的，如果锲而不舍，那就无往而不利了。当年永禅师四十年不下楼，素师退笔成冢，可见他们所下的苦功。又如卧则划被，坐则划地，无非是念兹在兹，所以终于成功。

但是，梁庾元威说"才能关性分，耽嗜妨大业"，不佞平时对书学就有这一点感想。请诸位也想一想看：现在通俗的碑帖是谁写的？他们在当时的学术经济是什么样？可不是都很卓越吗？唐宋诸贤，功业文章，名在简册，有从来不以书法出名的，但是我看到他们的书法，简直大可赞叹！所以我往常总是对讲书法的朋友说："书当以人传，不当以书传！"此话说来似乎已离开艺术立场，然而"德成而上，艺成而下"，我人不可不知自勉。今天我所以又说起此点，正是希望诸位同学将来决不单单以书法名闻天下！

第一讲 书法约言

书法这个问题，讲起来倒也是一言难尽，因为它历史长、方面多、议论杂。在往年，因为一般的需要，朋友的怂恿，我曾经计划过为初学书法者编写《书法问题十讲》，可是人事草草，未能落笔，至今方能如愿。

在准备研究书法之前，先必须弄明白，什么叫书法？书法二字的界说如何？同时也应简单了解一下文字、书法的历史和发展过程。

从历史上讲，有了文字以后才有书法。文字的演进，大别为制作与书法。六书——指事、象形、会意、形声、转注、假借，组织所归纳的基本原则。篆、隶、分、草、行、楷的递变，为书法之演进。制作方面的属于文字学，我们现在所谈的为书法。所谓书法，就是讲文字的构造、间架、行列、点画的法度。

我国的书法，从来便称为东方的一种美术。美术是属于情感的一种艺术，有动人美感，所以称为美术。原来我国的文字是从象形蜕化而来，其初是和绘画不分的，一个字的写法，繁简变化不同，有像其静态的，有像其动态的。

这种符号，更确切地讲是一种简化了的美术图画，不正是美而富于情感的吗？直到秦汉时代，书法的形式统一以后，绘画才成为独立的艺术。书法的结构、间架、行列、点画与所用的工具，虽然渐渐和绘画分了家，可是其中所包含的形象的美和情感的美，还是存在的。

一般的人说起书法，总是说正、草、隶、篆，要知道这个次序，是排得与书体发展的历史不相符合的。我们现在研究书法，先得要把这一点弄清楚。

第一，我们熟知我国造字的圣人是黄帝时叫作仓颉的史官，他始作书契——文字，以代替结绳（当然这绝不是他一个人所造得出的）。

自黄帝至三代，其文不变，这便是后世所称的古文。到周宣王时的史官——史籀又作《大篆十五篇》，与仓颉的古文颇有出入，这便是后世所称的大篆——这里所称的"作"，当然不是指创作，而是指史籀把当时流行的文字做了一番收集、整理和改良工作。那时他之所以做这种工作，大概是想整齐一统天下文字的缘故。可是那时不像现在，交通不便，不曾能够通行。而且平王东迁，诸侯理政，七国殊轨，文字乖舛。直到秦始皇打败六国，统一天下，令丞相李斯作《仓颉篇》，车府令赵高作《爰历篇》，太史令胡毋敬作《博学篇》，中国的文字才告统一，这便是后世所称的小篆。可见我国的文字，自从黄帝以后，直到战国末年、秦始皇时代，这些年间所通行的文字，只有篆书。虽统称为篆书，其中大别，还分为古文、大篆、小篆三种。

第二，社会进化，人事方面也一天一天繁复起来，写篆书像描花一般，渐渐感到费事。秦始皇既统一天下，统一文字，官职的事，实在太多了，这时候有个姓程名邈的人，覃思十年，损益大、小篆之方圆，作隶书三千字，趋向简易，拿给秦始皇看，秦始皇便起用他为御史。但当时仅官司刑狱用之，其他方面还是应用小篆。直至汉朝和帝时，贾鲂撰《滂喜篇》，以仓颉为上篇，训纂为中篇，滂喜为下篇——世称三仓，都用隶书[①]来写，隶法从此而广。为什么叫隶书呢？原因是那时的人，因程邈所作的字是方便于徒隶的，所以叫作"隶书"；它的写法便捷，可以佐助篆书所不及，因此又叫作"佐书"；汉初萧何草律，以八体试学童，八体中隶书最切时用，所以选拔其特出的好手为"尚书御史史书令"，因此汉人亦名隶书为

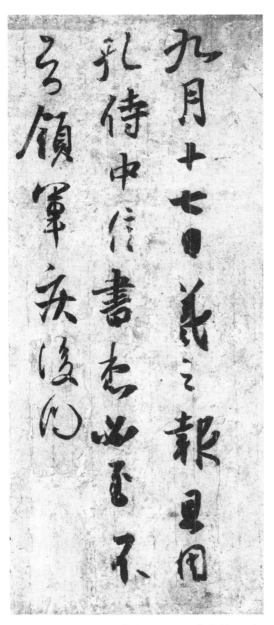
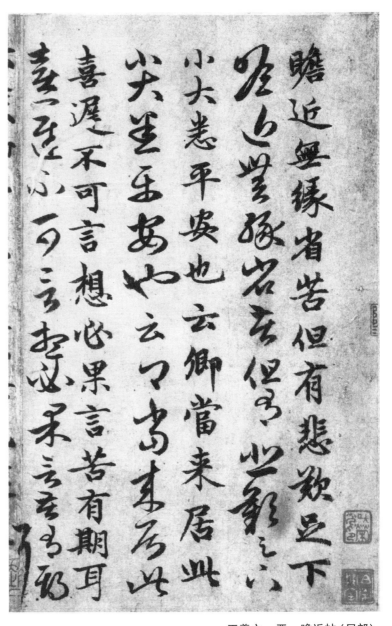

王羲之　晋　孔侍中帖（局部）　　　　　　　　　　　　　王羲之　晋　瞻近帖（局部）

"史书"。从篆到隶，这是我国书体上的一大改革。

　　第三，章草是汉元帝时黄门令史游所作，解散隶体，粗略书之，存字之梗概，损隶之规矩，纵任奔放，趋速急就，字字区别，实在是隶书之捷写，适应时代所需要，救隶书所不及的产物。其后百年，有杜度、崔瑗、崔实，是当时有名的精工章草的书家。到了后汉弘农张芝，而转精其巧，面目又不同起来，即后世所称今草之祖，其草又为章草之捷。行书是后汉颍川刘德昇所作。魏初钟繇是他的弟子。讲到

楷书，史称是上谷王次仲始作楷法，但这是说八分之祖，不是今日的正楷书。八分别于古隶，由于用笔有波势。今日的正楷书，在汉末已经成立，到魏晋这一个时期内，始集大成，而应用亦日广。所以书体在汉代变体最多。

　　所以约言起来：自仓颉以来，字凡三变。秦结三代之局，而下开两汉。三国结秦汉之局，而下开六朝。隋结六朝之局，而下开唐宋，遂成今日之体势。

　　我国书体的变迁系统表是：

　　在这里，我们可以明白看出书体变迁的顺

	大篆			章草 —— 今草 ◄───		
篆	古文	隶	古隶夹 篆夹隶	八分（有波势）—— 正楷 —— 行楷		
	小篆			行草 ◄───		

书体变迁系统表

序与相互间的关系，应把世俗所说的次序恰恰颠倒过来才对。至于当时所用工具的变迁大势是：废刀用笔[②]，废竹用帛，废帛用纸。而促使书体变迁的动力，是社会的发展——因为人事日趋繁复而要求书法日务简便。

书法在古代为六艺之一，本来是一门专门的学问。在汉代就有考试书法的制度。到了晋代、唐代，且有书学博士的专官，可见当时重视书法的一斑了。唐太宗酷嗜王羲之书，帝王书中，他是唐代首屈一指的。他常对朝臣说："书虽小道，初非急务，时或留心，犹胜弃日。凡诸艺事，未有学而不得者也，病在心力懈怠，不能专精耳。"明代项穆说："资过乎学，每失癫狂；学过乎资，犹存规矩。资不可少，学乃居先。"古人云："盖有学而不能，未有不学而能者也！"可见书法并不是件很容易的事。常言道"字无百日功"，这话不是成功的人说的，唐徐浩已认为是"悠悠之谈"。

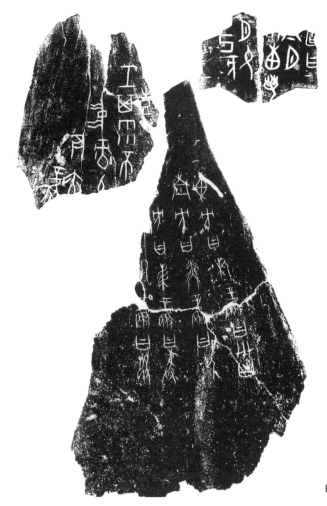

甲骨文

4

宋代苏东坡有两句诗："退笔如山未足珍，读书万卷始通神。"这是说胸中有学识，笔下自然不俗。可知在写字本身之外，还有别的有关联的重要事呢！

现在我和诸位一起学习书法，姑且不谈篆、隶、分、草，因为我们先要讲实用。篆、隶、分、草或者放在后面做进一步研究的时候再讲。

讲到正、行两种书体，晋朝人算是登峰造极了，尤其是王羲之，历来被推为书圣。唐宋以来的书法大家，都是渊源于他。

凡求一种学问，我们都应记得从前人有一句话："取法乎上，仅得其中；取法乎中，斯为

下矣！"我往年常对及门诸弟子说："假如你们欢喜我的字，就来学我，这便是没有志气。那么应该怎样才好呢？简单地说，我看你们应当先寻着我的老师，你们来做我的同学，将来的成就，也许就会比我好。自然喽，路子怎么走法，我可以根据自己的实践，谈一些体会，指示给你们参考。"为什么我这样说呢？因为诸位想吧：俗语有"青出于蓝"一句话，但是青出于蓝是何等事？怎么可以说得如此容易呢！从来学习者就不见有青出于蓝的。譬如学颜真卿、柳公权的，有见到比颜、柳好的么？学苏东坡、米襄阳的，有比苏、米好的么？学赵松雪、董其昌的，有见到比赵、董好的

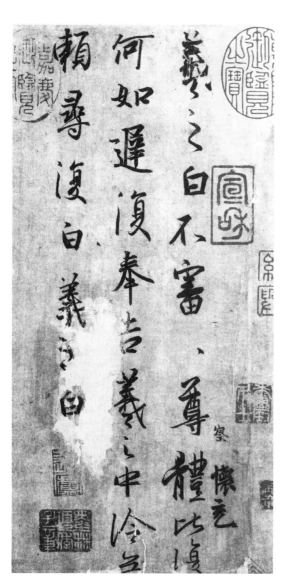

王羲之　晋　何如帖

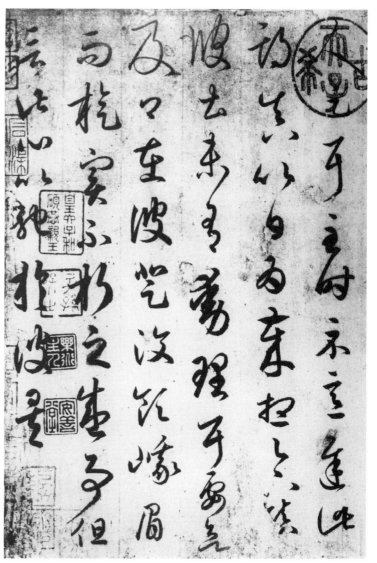

王羲之　晋　尺牍

么？我们必须要明白其中道理。孔门弟子三千人，高足有七十二人，七十二人中，称为各得圣人之一体的有几位？从书法方面讲，唐朝的欧阳询、虞世南、褚遂良、薛稷也仅是各得右军的一体啊！所以假使你欢喜王字的话，就应以欧、虞、褚、薛四家为老同学，你做小弟弟，他做老大哥，老大哥来提挈小弟弟。当然，一个人傲气不可有，志气是不可低的！

"行远自迩，登高自卑。"我人固然要取法乎上，但不能一蹴而就。书法讲实用，应当从楷正入手；学楷正应从隋唐人入手。为什么要从隋唐入手呢？因为隋人的楷正已有定形，唐人写字是很讲法则的，有规矩准绳可循。我们学书，需要打根底、下苦功、用长力。譬如造高房子先要打深厚的地基，房子越高，地基越要深厚。所以先学楷正，正是"先学走，慢学跑"的一个当然道理，亦是一个普及的办法。前人用兵有"稳扎稳打"的一句话，写字也应如此，才不致失败。

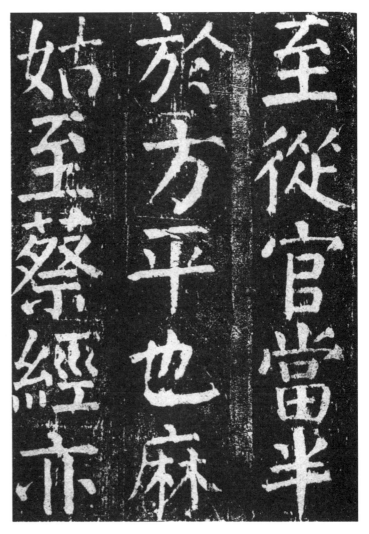

颜真卿　唐　麻姑仙坛记（局部）

① 隶书的名称，从来就很"混"，古人所谓的隶书，是说现今的楷书（王应麟说"自唐以前，皆谓楷字为隶。欧阳公《集古录》始误以八分为隶"）；现今的隶书，古人叫作"八分"。但"分"的名称，又没有精确的分辨。关于"隶"和"分"的辩论文字，除《佩文斋书画谱》所已著录之外，翁方纲有一篇专论，叫作《隶八分考》。其他如刘熙载的《艺概》及包世臣、康有为等都曾经说到过这个问题，各有主张。包氏在《历下笔谈》中所言近是，简明可取，兹录于后："秦程邈作隶书，汉人谓之今文。盖省篆之环曲，以为易直，世所传秦汉金石，凡笔近篆而体近真者，皆隶书也。及中郎变隶而作八分，八，背也，言其势左右分布，相背然也。魏晋以来，皆传中郎之法，则又以八分入隶，始成今真书之形。是以六朝至唐，皆称真书为隶。自唐人误以八分为数字，及宋并混分隶之名。窃谓大篆多取象形，体势错综；小篆就大篆减为整齐；隶就篆减为平直；分则从隶体而出以骏发；真又约分势而归于道丽。相寻之故，端的可循。隶真虽未一体，而论结字，则隶书为分源，论用笔，则分为真本也。"

② 近代发现甲骨文字，在甲骨上漏刻的地方，发现朱书、墨书，证明书写的工具为毛笔。又铜器铭文亦是用毛笔先写而后刻，那么可见毛笔、墨已流传于三千年前。而鲁孔庙中的石砚，认为是孔子的遗物，亦不是不可信的了。

第二讲 选帖问题

现在讲到选帖问题了，这是一个初学者最需要及早地、适当地解决的问题。初学者往往拿这个问题去请教"先进者"，自是必要的，但问题就在于把这件事解决得适当不适当。在过去，也许是风会使然吧，一般老辈讲到书法，总是教子弟去学颜字、柳字，颜是《家庙碑》，柳是《玄秘塔》之类。大家同样地说："颜筋柳骨"，写字必须由颜、柳出身。他们不复顾到学习者的个性近不近，对于颜柳字帖的兴趣有没有，他们是很负责地、教条式地规定下来了。那么，这办法究竟通不通呢？正确不正确呢？这里我不加论断。我想举几个例子，谈谈自己的看法和理由，请诸位自己去分析、去判断。

譬如说，你们现在问我到南京去的路怎么走法？我可以明确地告诉你们，路子很多：京沪铁路可以到；苏嘉铁路也可以到；京杭国道也可以到；航空的比较快；水路乘长江轮船也可以到，只是慢些。同样，写字也是这样，我所取譬的各条路线，正好比你们从各家不同的碑帖入手，同样可以到达目的地——把字写好。

又譬如说，你们现在面对着我，从不同的角度来讲，也只看见我一个面孔，而我却可以看见你们许多面孔。我再自问，在你们中间可有两个面孔相同的没有？没有。古人说："人心之不同，如期面焉。"真不错，面孔是各人各样的，有鹅蛋脸、瓜子脸、茄子脸、皮球脸等等，即使是同一父母所生的子女，特征也是各样的。在外貌方面如此，在个性方面也自然是各样的，可以说"个性之不同，如期面焉"。诸位想吧：有些人性情温和，有些人性情暴躁；有些人豪爽慷慨，有些人谨小慎微；有些人性急，有些人性缓等等。人们在嗜好方面也大有差别：有些人喜欢穿红着绿，有些人

喜欢吃臭豆腐干，有些人不喜欢吃鱼，有些人喜欢吃狗肉而不吃猪肉等等，从各方面来看都是无法统一的。我想，世界上没有这样一个力量能把各种各样的个性、嗜好都放在一个模型里，即使是无锡人做的"泥阿福"，也不可能做得一式一样。

再譬如说吧，把做栋梁的材料去解小橡子，这是聪明木匠吗？胖子的衣服叫瘦子穿是不是好看？长子的裤子叫矮子穿能不能走路？"因材施教"是孔子教学的方法，"夫子循循然善诱"是颜回说孔子的善于教导，这两句话也许大家都听到父母师长讲起过的。想一想吧，如果教子路去学外交，游、夏去学打仗……那就不成其为孔子了。

那么对于选帖问题到底应该如何适当地、正确地解决呢？我的回答，也许有人会认为我在讲牛头不对马嘴的话，甚至在老前辈听来也许会认为有些荒谬。好吧，为了我不愿做教条式的规定，为了比方的确切起见，我的回答很简单："自由选择。"比如婚姻的自由恋爱，说得对不对，要诸位自己去估量。如果估量不出，可以再去请教诸位的父母兄姐，他们一定可以给你一个正确的答复的。

为什么我要这样比方呢？我的见解和理由如下。

选帖这一件事真好比婚姻一样，是件终身大事，选择对方应该自己有主意。世俗有一句话，说是："衣裳做得不好，一次；讨老婆不着，一世。"实在讲起来，写字的路子走错了，就不容易改正过来。如果你拿选帖问题去请教别人，有时就好像旧式婚姻中去请教媒人一样。一个媒人称赞柳小姐有骨子；一个媒人说赵小姐漂亮；一个媒人说颜小姐学问好，出落得一

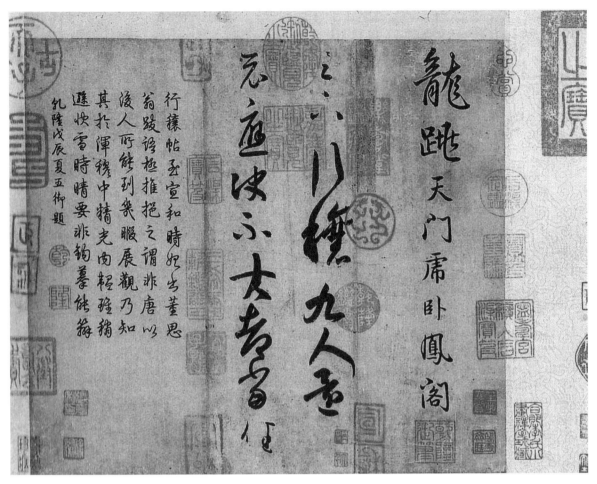

王羲之　晋　行穰帖（摹本）

副福相；又有一个媒人说欧阳小姐既端庄又能干。那么糟了，即使媒人说得没有虚夸，你的心不免也要乱起来。因为你方寸中一定要考虑一番：不错呀，轻浮而没有骨子的女子可以做老婆吗？不能干，如何把家呢？没有学问，语言无味，对牛弹琴，也是苦趣；是啊，不漂亮，又带不出门……啊哟！正好为难了。事实上在一夫一妻制度下，你又不可能把柳、赵、欧阳、颜几位小姐一起娶过来做老婆的呀！那么，我告诉你吧，不要听媒人的话，还是自由恋爱比较妥当，最要紧的是你自己要有主意，凡是健康、德行、才干、学问、品貌都应注意，自己去观察之外，还得在熟悉她们的交游中做些侧面访问工作。如此，你既然找到了对象，发生了好感，就赶快订婚，就应该死心塌地去相爱，切莫三心二意，朝秦暮楚。不然的

话，我敢保证你一定会失败。否则还是求六根清净，赶快出家做和尚的好。

在这里，也有一种左右逢源的交际家。比方说是一个某小姐，星期一的下午是约姓张的男朋友到大光明去看电影；星期二的晚上与姓李的男朋友有约，到老正兴去吃饺子；星期四的上午约姓王的男朋友去逛复兴公园；星期六的晚上约姓赵的男朋友到百乐门跳舞：安排得很好，他们各不碰头。下次有约，也是像医生挂号一样。她与他们个别间都很熟悉，可是谈到婚姻问题，张、李、王、赵都不是她的丈夫，不还是没有结果的吗？有些同学笔性真好，无论什么帖放在面前，一临就像样，一像就丢弃，认为写字是太容易了，何必下苦功，结果写来写去还是写的"自来体"，一家碑帖都未写成功，就等于谈情说爱太便当了，结果

大家都容易分手一样。

由于如上的见解、理由，所以对取为师法的碑帖方面，我是主张应该由自己去拣选。父兄师长所负的指导责任，只是在指点你们有位名家，哪几种碑帖可以学，同一种碑帖版本的高下，哪几种是翻刻的，或者根本是伪造的；学某家应该注意某种流弊，以及谈些技法方面的知识等等，就是帮助解决这些问题而已。

在这里，另一种问题还是有的。比如说，你的笔性是近欧阳询的，或者是近褚河南的，或者是近颜真卿的，你是决定学欧或褚或颜字的了。可是欧、褚、颜三家流传下来的名碑帖，每家都不止两三种，尤其是鲁公最多，那么主要的到底应该学哪一本呢？你跑进了碑帖店，不是像刘姥姥进大观园吗？还有些同学，楷书是学过某几家的，行书又爱好某一家，自己觉得学得太杂了，但又舍不得放弃哪一家。在这个时候，指导者给他做正确的指导或者替他做有决定性的取舍，我想是应该的。

我在第一讲里说过，初学者应先学正楷书，而正楷书应先从隋唐人入手，这是一般合理的考虑，是"走正路"的说法。隋代流传下来的碑版，大都没有书者姓名。唐代四大家中，欧、虞、褚三家书迹流传多有名拓本，薛（稷）最少，笔力也自不及三家。此外，如颜真卿、柳公权都可以取法，在我并没有成见。凡是学问都没有止境，也就是说没有毕业的时候。如果你说，我对于某一种学问是已经学成功了，那等于宣告自己不会再进步了。在书学方面，拿速成来说，正楷的功夫至少也要三年；既

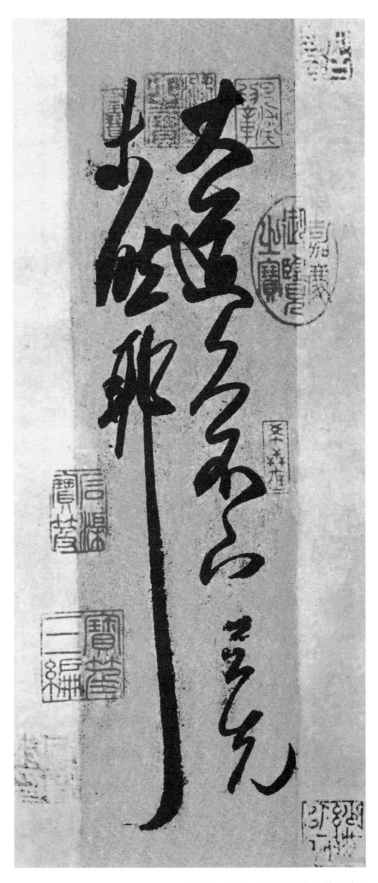

王羲之　晋　大道帖（传米芾摹本）

书学十讲

9

然已选定了碑帖，至少要把这部碑帖临过一百遍，才有根底可说，才能得到它的气息。所谓下功夫，应当在临、摹、看三者之外，还要加上"背"的功夫。这些功夫的作用，摹是要得到其间架，看是要得到其神气，临可以兼得间架和神气，背则能使所学习的东西更为熟练，加深印象。

往年旧式家庭教子弟习字，从把手描红而影格、脱格——脱一字起至一行，相等于现在幼稚生至初小、高小程度（年龄自五六岁至十一二岁），再进一步然后是临帖（初中程度起），这办法是很合理的。其实影格便是摹，脱格便是临。关于临、摹两者的一般过程，姜白石说："初学书者，不得不摹，亦以节度其手。"又云："临书易失古人位置，而多得古人笔意。临书易进，摹书易忘，经意与不经意

也。夫临摹之际，毫发失真，则神情顿异，所贵详谨。"

摹和临的不同与其于学习进程上的关系，姜白石说得很明白了。但在摹的一方面，古人还用双钩和响拓的死功夫，这真是了不得。所谓双钩就是：有些时候见到名拓或者真迹，因不能占有它，于是用水油纸把它细心钩摹下来，自己保存，以备临习时参考（水油纸即等于古代所谓硬黄纸一类，透明、吃墨而不渗）。所谓响拓就是：在暗室中向阳处开一小孔，把所欲拓者在孔的漏光中取之。这个法子是用于名拓或真迹原本，色暗而不清晰者。临书的时候，要力求其似，应当像优孟学孙叔敖，动止语默，须惟妙惟肖。孙过庭说："察之者尚精，拟之者贵似。"这是说临而先看，因为看是临的准备。但是我说的看，不仅仅是

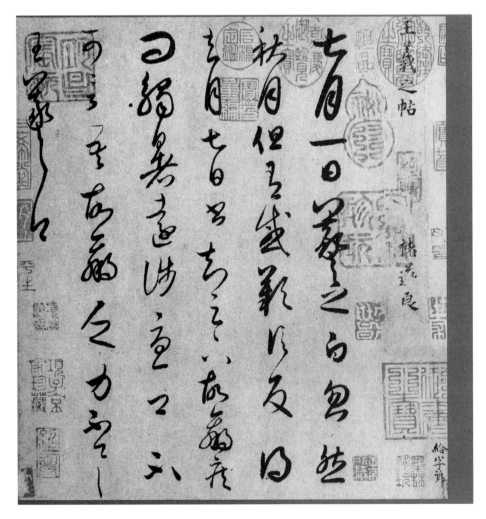

王羲之　晋　草书　七月帖（摹本）

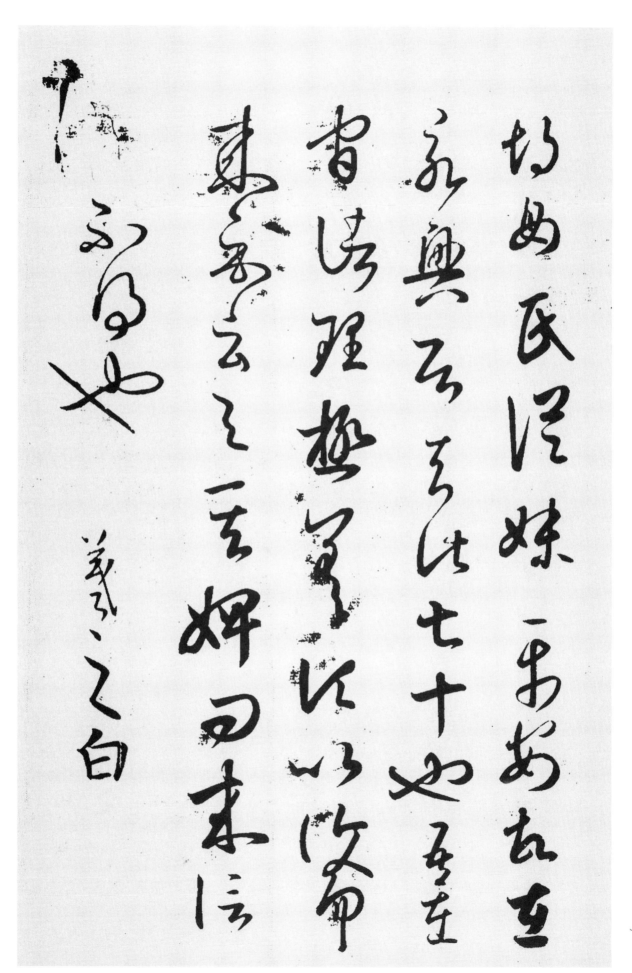

王羲之　晋　胡母帖

说临习前须看得仔细，我的意思是即使不在临写，在无事的时候，正需像翻心爱的画册、书本一样，随时看之。至于背，就是说在临习某种碑帖有相当时期之后，其中句读，也熟得可以背诵默写，于是可以不必打开碑帖，把它背临下来。除了正课用功之外，无论你在晚上记零用账，或在早上写家信，只要是你拿起墨笔来的时候，所写的字只要是帖上所临习过的话，就非得背出来不可。若是觉得有错误或者背不出的笔画和结构，不妨打开帖来查对一下。像这样随时留心，进步便自然而然非常之快。

下次我准备讲执笔问题，执笔问题，实在是书学中的一个紧要关键。关于本讲方面，现在将碑帖目录简要地选写一些出来，在附注里略述我的意见，以备诸位参考。

刘彦和说："夫才由天资，学慎始习，斫梓染丝，功在初化，器成彩定，难可翻移。"学习者初无定识，倘使不走正路，喜欢旁门侧径，自欺欺人，到日后，痛悔正恐不及呢！

昔人云："魏晋人书，无蹊径可寻，唐人敛入规矩，始有门径可循。而魏晋风流，一变尽矣。然学魏晋，正须从唐入。"予谓从欧、虞、褚三家上溯钟、王，正是此路。楷法自以欧、虞为最难。凡学一家书，先以一帖为主，守之须坚。同时须收罗此一家之各帖，以备参阅。由楷正而及行、草，以尽其变化，见其全貌，得其全神，此为最要。世俗教子弟学书，老死一帖，都不解此。比如观人于大庭广众之间，雍容揖让，进退可度，聆其言论，可垂可法。又观其燕居独处，种种作止语默，正精神流露处，方得其全也。

至大楷冠冕，南朝当推崇《瘗鹤铭》之峻爽，北朝当推崇郑道昭之宽阔，小楷方面则须学唐代以上。因学者入手，不宜从小字，故不复列举。

李邕书如干将莫邪，自言："学我者病，似我者死。"其书如《端州石室记》，应属楷正。《云麾将军李思训碑》《李秀残碑》《岳麓寺碑》，俱赫赫著名，都属行楷。其他如《少林寺戒坛铭》《灵岩寺碑》，知名稍次。其余行草尺牍见阁帖中。初学入手，从李终身，不复能作楷正。其流弊为滑、为俗、为懒惰气，故不入目录中。

复翁附识

楷正参考碑帖目录

朝代：隋

《龙藏寺碑》：此碑为欧、褚之先声而未拘于法度。

丁道护——《启法寺碑》：无六朝余习，为欧、褚先河。

《苏孝慈墓志》：学欧、褚可参考。

智永——《千字文》：智永所书千字文有多本，正草相对，其书有法度，但偏于阴柔方面。

《董美人墓志》：紧密深秀而微病拘。

欧阳询——《姚辩墓志》：学欧书之辅，可资参看。

朝代：唐

欧阳询——

《皇甫君碑》《虞恭公温彦博碑》《姚恭公墓志》：此三种与《姚辩墓志》一样，皆为学欧书之辅，可资参看。至于正书《千字文》与《黄叶和尚碑》皆系伪充。

《九成宫醴泉铭》：结体较散，不及《化度寺》紧密，而规矩方圆之至。学欧入手由此，转而学《化度寺》。

《化度寺邕禅师舍利塔铭》：欧书极则。结体极紧，其他欧书尺牍行楷见阁帖中，草书有《千字文》，能用方笔。

虞世南——《孔子庙堂碑》：虞书之极则。有两本：山东成武本，元至元间所刻；陕

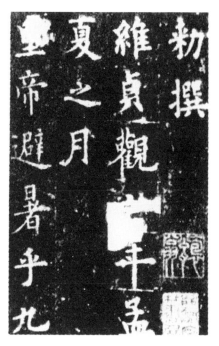

欧阳询　唐　九成宫醴泉铭（局部）

西长安本，宋王彦超所重刻。今印本最佳者为有正所印临川李氏藏唐拓本。日本书道博物馆所藏两本可旁参。《孔祭酒碑》，学虞书者所仿，甚秀。《昭仁寺碑》，虞早年书或是王叔家书。行书尺牍见阁帖十九行。行楷《汝南公主墓志》，疑属米老狡狯，然秀丽非凡。

褚遂良——

《孟法师碑》：褚书冠冕。骨力最胜，体力最端重。学唐人书由此入，比欧、虞更少流弊。

《房梁公碑》《伊阙佛龛记》《倪宽赞》：以上三种，学褚者俱可参阅。《伊阙》字最方大，略见板滞，《倪宽赞》多笔病。

《三藏圣教序》：有同州本、雁塔本两种。同州本严正，雁塔本放逸。学褚由此入手，转写《孟法师碑》，旁参《龙藏寺碑》。临王有绢本《兰亭序》真迹，其他行楷尺牍见阁帖中。《枯树赋》也为米老用力之帖。

《善才寺碑》：此碑据考证系魏栖梧书，亦为学褚者旁参之资料。

薛稷——《信行禅师碑》：薛书极少传世，阁帖中亦仅有孙权一帖传是薛书。

欧阳通——《道因法师碑》：书法茂密，学大欧从小欧入，北碑最示门径。

张旭——《郎官石柱记》：结体气息在一般唐楷之外，然其深而有力则不及欧、虞老到，功夫之异也。

敬客——《王居士砖塔铭》：学欧书若呆板时，可检阅或临写三五通，以其体势飞动，可豁心目，然不必专学，学之易入甜媚一路。

颜真卿——《浯溪中兴颂》《茅山玄靖先生广陵李君碑铭（并序）》《颜氏家庙碑》《郭家庙碑》《扶风孔子庙碑》《颜勤礼碑》《东方朔画像赞》《元结碑》《麻姑仙坛记》《广平文贞公宋璟碑》：楷正颜书少韵味，取其气魄大，学者须去其病弊——见第七讲书病。颜书流传碑版最多，如《多宝塔感应碑》实类经生书吏之书，极工整，而科举时代多尚之，实同干禄字书。余如《八关斋会报德记》《鲜于氏离堆记》《竹山记游诗》《谒金天王神祠题记》等，皆可参阅。行书如送刘太冲叙、三表、争座位、告伯、祭侄稿、蔡明远、马病、鹿脯诸帖。告身、祭侄、竹山记游等，

日人有真迹影印本。麻姑山坛记为颜书楷正之最佳者。余如李元靖、颜氏家庙、郭家庙、颜勤礼诸碑及东方朔赞均需参临。

柳公权——

《玄秘塔碑》《李晟神道碑》：学柳书须去其病弊——见第七讲书病。

《金刚经》《魏公先庙碑》：若论习气少，则《金刚经》实胜《玄秘塔》。

裴休——《圭峰定慧禅师碑》：玄秘塔以学者多，面目愈见俗气，学柳不如以此为主而旁参诸帖。此碑书者裴休疑系柳公权代笔。

徐浩——《大证禅师碑》《不空和尚碑》：徐书甜俗。行书为龙城石刻等。

殷令民——《裴镜民碑》：书在欧、褚之间。

王知敬——《卫景武公李靖碑》。

薛稷——《升仙太子碑阴》：有钟绍京、薛稷、相王旦等书。又武后游仙篇薛稷书。

窦臯——《景昭法师碑》。

张从申——《茅山玄靖先生李含光碑》：行楷。

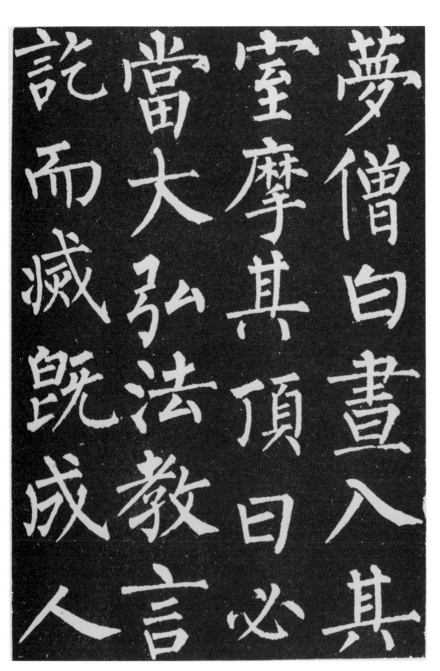

柳公权　唐　玄秘塔碑（局部）

第三讲 执笔问题

写字要用笔，正像吃菜要用筷子一样；怎样去执笔，这问题又正和怎样去用筷子一样。拿执笔来比喻捻筷子，有些人不免要好笑，但是我正以为是一样的简单和平凡。我国从古以来吃饭夹菜用筷子，我们从小就学捻筷子，因为民族的习惯和传统的关系，你不会感到这是一件成问题的事。但是，欧洲人初到中国来，看见这般情形，正认为是一种奇迹。那些"中国通"学来学去，要学到用筷子能和中国人一样便利，也要费相当的时间。

固然，字人人会写，菜人人会夹，但是同样初学写字的人，就未必人人都能写得好；初学捻筷的人，也未必人人都能夹得起菜来。这难道不是事实么？同样是一双筷子，同样是一支毛笔，我们初学执笔，何尝不像欧洲人初学捻中国筷子一样困难。诸位同学何尝不会捻筷子，但菜在筷头没有搬到饭碗上，有时也会掉下来的。可见得虽然说筷子会捻了，有时却仍未得法。所以我在选帖问题之后就得讲执笔问题了。

上面已说过，执笔是简单而平凡的事，但是世界上就是简单而平凡的事最为重要。比如说，吃饭和大便，岂非简单而又平凡么？但是吃不下饭和大便不通又将如何呢？我们无时不在空气中生活，空气虽然看不见，但失去了空气人便不能生存下去了；其他如水和火、盐和油，不也都是简单而平凡的东西么？但在我们生活中哪一样可以缺少呢？书学中执笔问题的重要性，正同水和火、盐和油以及空气在人们生活中的重要性一样。一般人写字，对执笔法的不注意，正和我们生活在空气中而不注意空气的存在一样。要字写得好而又不明执笔法也就等于胃口不开，大便不通，在健康上是大有

问题的。

"要学写字，先要学执笔"，这是晋代卫夫人讲的话，她是在书学上最早讲起执笔的一个人。其后，在唐代讲的人更多。在唐以后，亦代代有论列，互相发明，议论纷繁，这里姑且不去详征博引。总之，执笔的大要不外乎"指实掌虚，管直心圆"八个字。指实是在讲力量，掌虚是在讲空灵，管直心圆是在求中锋，说来也是简单而平凡不过的一件事。唐代孙过庭《书谱》论书法，特提出"执""使""转""用"四个字，议论分析得很好。"执谓浅深长短之类"，便是此刻所欲讲的；"使谓纵横牵制之类""转谓钩缳盘纡之类"，我归入第五讲的运笔问题中；"用谓点画向背之类"，我归入第六讲的结构问题中。

现在讲执笔问题。执笔是重在一个执字，笼统说是以手执笔。但从显见方面，分别关系来讲，应分肘、腕、指三部。指的职在执，腕的职在运。写大字须悬肘，习中字须悬腕，习小字可枕腕；中字仍以悬肘为目的，小字仍以悬腕为目的，此纯为初学者言。丰道生曰"不使肉亲于纸，则运笔如飞"，这是天然的事实。至于执笔关系，最近是指的部位，现在先看图片，以便再加说明。

根据图片的执笔方法如下：

大指、食指、中指第一关节之前部分捻住笔管，无名指的背部——指甲与肉相交处抵住笔管，小指紧贴无名指的后面，不要碰到笔管，指与指中间不使通风。从外望到掌内的指形，正如螺蛳旋形层累而下。大指节骨须撑出，使虎口成圆形。切近桌案，掌中空虚，好像握了一个鸡蛋。这样便能锋正势全，筋力平

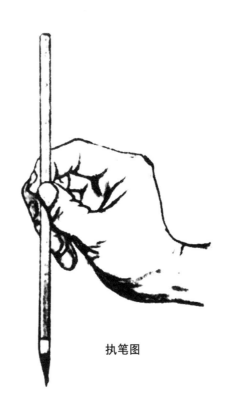

执笔图

均，运用灵活，也便是所谓五指齐力、八面玲珑了。

五指齐力，虽然力都注在一根笔管上，但是五指的运用，各有不同。李后主（煜）的八字法解释得很好，现在说明如下：

撅：大指上节下端，用力向外向右上，势倒而仰。

压：食指上节上端，用力向内向右下，此上二指主力。

钩：中指指尖钩笔，向下向左内起，体直而垂。

揭：无名指背爪肉际，揭笔向上向右外起。

抵：无名指揭笔，由中指抵住。

拒：中指钩笔，由无名指拒定，此上二指主转运。

导：小指引无名指过右。

送：小指送无名指过左，此上一指主往来。

上面"撅、压、钩、揭、抵、拒、导、送"八字法，说执运之理很精，它的形状，即古人所谓的"拨镫法"。"拨镫"二字，有两个解释。其一：镫是马镫。用上法执笔，笔既能直，那么虎口就圆如马镫。脚踏马镫，浅则容易转换，手执笔管，亦欲其浅，浅则易于拨动了。所以这个执笔法，以马镫来比方，名叫拨镫。另一说是：镫字解作油灯之灯。执笔的姿势，仿佛用指执物，如挑拨灯芯一样。

执笔的高低也是极有讲究的。从前卫夫人说："真书去笔头二寸一分（一作一寸二分）。若行、草书，去笔头三寸一分（一作二寸一分）。"王右军有"真一、行二、草三"之说。虞永兴《笔髓》云"笔长不过六寸，一真、二行、三草"，这是约言执笔去笔头的远近。我以为我们正不必去考究古今尺寸的不同，因为这种说法，听起来似乎很精密，实在是很含糊的，因为它们并没有说出所写字的大小。字的大小和书体的不同，根本上就和执笔的高下有关系。执笔高下问题，其中有自然定律，正和写大字须悬肘、写小字可枕腕一样。唐张怀瓘云："执笔亦有法，若执浅而坚，掣打劲利，掣三寸而一寸着纸，势有余矣。若执

16

笔深而束，牵三寸而一寸着纸，势已尽矣。"元代郑杓说"寸以内，法在掌、指；寸以外，法兼肘、腕"，正是此意。简单地说，小楷执笔最低，中楷高些，大楷又高些。行书、草书的大小，也是如此比例。也就是说，枕腕的字执笔最下，悬腕的字执笔高些，悬肘的字执笔最高。

上面是说执笔高低的原则——天然定律，但执笔总以较高为贵。但在书体方面说，行草宜高，真楷不宜高，致失雍重。

此外，执笔的松紧和运指也应注意，太松太紧，过犹不及。因为太松了，笔画便没有力；太紧了，笔画便欲泥滞而不灵活。昔人有误解一个"紧"字的，说是好像要把笔管捏碎一般才对，真是笨伯。作字须要用全身之力，这个力字，只是一股阴劲，由背而到肘，由肘而到腕，由腕而到指，由指而到笔，由笔管而注于笔尖，不害其转动自如。倘使说要把笔管捏碎，那是把力停滞在笔管而不注到笔尖上去了。至于运用方面，前人说"死指活腕"，又有说"当使腕运而指不知"。这两句话，稍有病语，也得解释明白：写大字要运肘，是不消说的，但写字时运动的总枢纽却是在腕，说"死指"说"指不知"，那么全身之力又如何能够通过指而到笔尖呢？上面的八字法又应当怎样讲呢？所以"死指"与"指不知"的说法，应当活读，死读便不对了。他们之所以

要如此讲法，正是因为一般人写字时指头太活动了，太活动的结果，点画便轻漂浮浅而不能沉着。因为矫枉的缘故，所以便说成"死指"和"指不知"了。其实，指何会真死得，何曾真不知呢？死与不知，正好比一个聪明人听人家说话，自己肚里明白，嘴巴上不说，态度上不显出来罢了。姜白石《续书谱》云："执之欲紧，运之欲活。不可以指运笔，当以腕运笔。执之在手，手不主运；运之在腕，腕不主执。"这些话，总算讲得很灵活了。他并不说"死指"或"指不知"，而意中是戒以指主运。他所说的"紧"字，正如张怀瓘所说的一个"坚"字，"紧"和"坚"绝不是后人所谓的好像要把笔管捻碎。诸位如果还不明白，我再来一个譬方：你看霓虹广告的字，面子上一个个笔画清楚，一笔笔断的断连的连，实际上没有一笔不连，没有一个不连的。如果真的断了，电流不通，便会缺笔缺字。写字的一股阴劲，正好比电流一般，如果通到腕为止，中间断了五指，那么力如何会到笔管笔尖上去呢？以指运笔之说，似乎始于唐人的《翰林密论》，大概其时作干禄中字，取以悦目。至苏东坡作书，爱取姿态，所以有"执笔无定法，要使虚而宽"的说法，以永叔能指运而腕不知为妙。其实指运的范围，过一寸已滞。苏东坡的论书诗有云："貌妍容有矉，璧美何妨椭。"康有为讥谓："亦为其不足之故。"孙

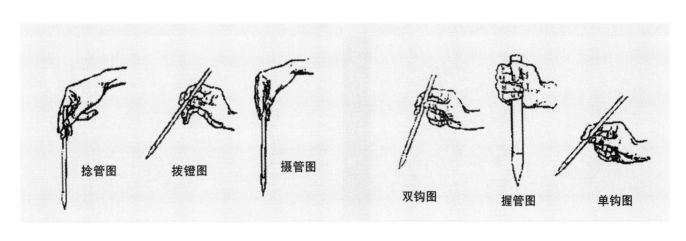

捻管图　　拨镫图　　摄管图　　　　双钩图　　握管图　　单钩图

寿以"龋齿堕马为美，已非硕人顾模范矣"，可谓确论。

至于写榜书的揸笔，不适用上面所说的拨镫法，应当把斗柄放在虎口里，手指都倒垂，揸住笔斗，臂肘的姿势也是侧下方才有力。

执笔和肘腕指法的名称繁多，我觉得都是不关重要的，徒乱人意。讲得对的，我们作字时也本能暗合，正不必说出来吓人。上面所述各点，正是最为主要的，我们能够记住照做就够好的了。

最后，我特别欲请诸位同学注意的是，照上面所说的执笔法，实行起来诸位一定要叫苦。第一，手臂酸痛；第二，指头痛；第三，写的字要成为清道人式的锯边蚓粪，或是像戏台上的杨老令公大演其抖功。写的字反而觉得比平时自由执笔的要坏。那么，奉劝诸位忍耐些，三个月后酸痛减，一年以后便不抖。我

常有一个比方：我们久未上运动场去踢球或赛跑，一朝来一下子，到明天爬起来，一定会手足酸软无力，骨节里还要疼痛，全身不大舒服。而那些足球健将和田径赛的好手不但没有酸煞痛煞，反而胳膊和腿上都是精壮的腱子肉，胸部也是特别发达，甚是健美。所以要坚持一下，功到自有好处。

此外，身法须加注意，所谓身法，便是指坐的姿势。坐要端正，背要直，胸前离案约有四寸左右，两脚跟须着地。程易田讲得就很精妙："书成于笔，笔运于指，指运于腕，腕连于肘，肘连于肩。肩也、肘也、指也，皆于其右体者也。而右体则运于其左体。左右体者，体之运于上者也。而上体则运于其下体，下体者两足也，两足着地，拇踵下勾，如屐之有齿，以刻于地者，然此谓下体之实也。下体之实矣，而后能运下体之虚，然上体亦有其实焉

习字姿势

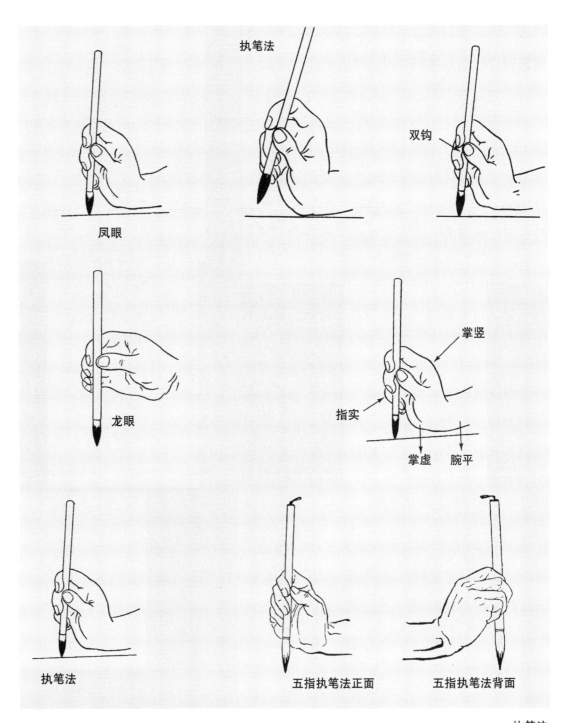

执笔法

凤眼

龙眼

执笔法

双钩

掌竖

指实

掌虚　腕平

五指执笔法正面　　五指执笔法背面

执笔法

者。实其左体也，左体凝然据几，与下二相属焉。于是以三体之实，而运其右一体之虚。于是右一体者，乃至虚而至实者也。夫然后以肩运肘，以肘而腕而指，皆各以其至实而运其至虚。虚者其形也，实者其精也。其精也者，三体之实，所融结于至虚之中也。乃至指之虚者又实焉。古老传授，所谓搦破笔管者也。搦破管矣，指实矣，虚者唯在于笔矣。虽然笔也，而顾独丽于虚呼，唯其实也，故力透于纸之背。唯其虚也，故精浮乎纸之上。其妙也，如行地者之绝迹。其神也，如凭虚御风，无行地而已矣！"

第四讲 工具问题

书法的工具，不消说，便是文房四宝了——纸、墨、笔、砚。平常讲到四宝，总是说湖笔、徽墨、宣纸、歙砚。这是因为那些地方的人，从事于做那些工业，出产多，品质好，应用最普遍而著名的缘故，并非说国内除四地之外，不产纸墨笔砚。

初学写字，大楷用浅黄色的原书纸（七都纸），小楷用毛边、竹帘或白关纸。总之，宁使毛些、黄糙些，不必求纯细、洁白，白报纸、有光纸等，均不相宜。至于水油纸，等于古代的所谓硬黄纸，那是摹写所用。废报纸可以拿来利用习榜书。初学字的毛病是滑，所以忌用光滑而不留笔、不吸墨的纸类。

我国书画家所用的纸，大别为生纸、熟纸两大类。生的纸，纸性吸墨；熟的纸，纸性不吸墨。普通所用白纸，因为出于安徽宣城，所以统称宣纸。其名目有六吉单宣、夹贡等，都属于生纸。煮硾、玉版则归入熟纸类。其他如冀北迁安县（现为迁安市）所出之迁安纸，有厚、有薄、有黄、有白。它的质料多棉，近高丽茧纸，俗名皮纸，亦名小高丽。北方人用厚的一种来糊窗，其实于书画皆相宜，不过质地稍粗而已。倘使把它改良了应用，一定很出色的。又福建纸极细洁，但较薄些，拿来写字作画也很好，就是因为交通关系，江南较少见。以上亦属于生纸。至于像蜡笺、粉笺、冷金笺、扇面纸等，矾过的或拖色的可统归为熟纸。熟纸光洁而多油，落笔前须经揩拭过。矾重的，往往毛得不吃墨。国外产品，如高丽纸，古名茧纸，拿来作书作画，落笔皆很舒服，坚韧经久，向来视为珍品，但现在出品的已不及从前。另有细薄的一种，从前用来印书的，现在已不见了。日本纸极有佳品，唯质地稍松脆，不经久，流通亦少。至于我国历史上有名的笺纸，像唐代的薛涛笺、宋代的澄心堂纸、元代的罗文纸、明末的连七奏本大笺等，现在绝迹了（罗文、奏本市上所有，但纸质已非）。便是清代的各种仿古笺，现在也很少见到，颇是名贵。

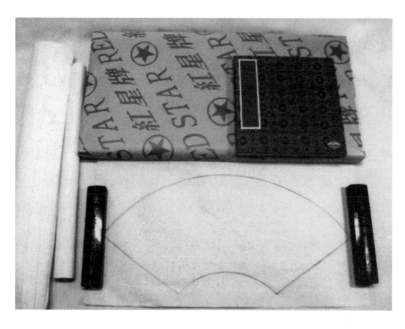

纸

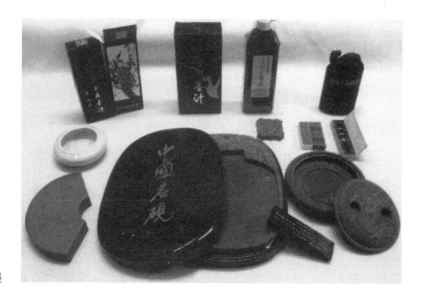

墨

书画家对于纸的考究，自与其他三种工具相同。倘使心手双畅，纸墨相发，兴会便亦不同。若不得佳纸，即使有好砚磨好墨，好笔好手，仍为之失色。《笔道通会》云："书贵纸笔调和，若纸笔不称，虽能书亦不能善。譬之快马行泥泽中，其能善乎？"孙过庭以"纸墨相发"为一合，"纸墨不称"为一乖。又曰"得时不如得器"，可见其关系之重要了。墨的大别也为两类：一种是松烟；一种是油烟。普通的都是油烟，油烟墨书画都相宜。松烟墨仅宜于写字，但墨色虽深重却无光泽，并且一着了水容易渗化，科举时代用以写卷册，取其乌黑。自从海通之后，制墨都用洋烟，便是煤烟。制煤者贪价廉工省，粗制滥造，虽在初学者无妨采用，但品质粗下，实不宜书画。

古代制墨，每代都有名家。但到了现在，明以前的已不可见了。明代如程君房、方于鲁诸人的制墨，现在尚得看见，唯赝品每多。又古墨质虽好，倘使藏得不好，走胶或散断之后，重制亦便不佳。有些有古墨癖好的人，喜欢收藏，但自己既不是用墨的人，又不能"宝剑赠烈士"，只是等待其无用而已，实是可惜。目下乾隆时的好墨可应实用，颇为难得。至乾隆以前，保藏不好的已不堪应用了。

古墨坚致如玉，光彩如漆。辨别古墨的好坏，《墨经》上有几节论得很精："凡墨色紫光为上，黑色次之，青光又次之，白光为下。"凡光与色不可废一，以久而不渝者为贵，然忌胶光。古墨多有色无光者，以蒸湿败之，非古墨之善者。黯而不浮，明而有艳，泽而有渍，是谓紫光。凡以墨比墨，不若以纸试墨，或以砚试之、以指甲试之皆不佳。凡墨击之，以辨其声。醇烟之墨，其声清响；杂烟之墨，其声重滞。若研之辨其声，细墨之声腻，粗墨之声粗。粗谓之打砚，腻谓之入研。

凡墨不贵轻，语曰："煤贵轻，墨贵重。"今世人择墨贵轻，甚非。煤粗则轻，煤杂则轻，春胶则轻，胶伤水则轻，胶为湿所败则轻，唯醇烟、法胶、善药、良时，乃重而有体，有体乃能久远。

普通墨的最大坏处，是胶重和有砂钉。胶重滞笔，砂钉打砚。以光彩辨古墨好坏的方法，也可应用到市上较好的墨。还有一种辨别墨质的方法：用辨别墨质粗细的方法辨别好坏，便是磨过之后，干后看墨上有无细孔，孔细孔大，亦可分别它们的精粗。

磨墨用水，须取清洁新鲜的。磨时要慢，慢了就能细，正像炖菜时须用文火一样。古人论磨墨说"重按轻推，徐徐盘旋"，又说"磨墨如病"，真形容得很妙。

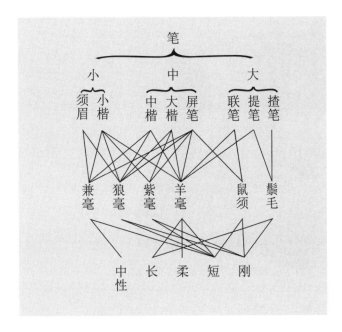

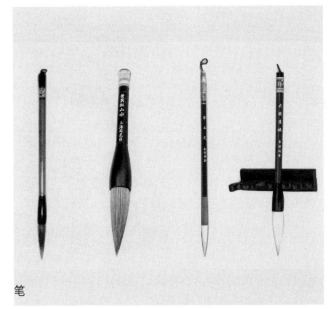

笔

作书用墨，欧阳询云："墨淡即伤神采，绝浓必滞锋毫。"但古人作书，没有不用浓墨的，不过不是绝浓。又宋代苏东坡用墨如糊，他说："须湛湛如小儿睛乃佳。"明末的董思翁以画法用墨，那是用淡的，初写时气馥鲜妍，久了便黯然无色。不过他的得意作品，也没有不用浓墨的。行、草书的用墨与真书不同，孙过庭的《书谱》上说："带燥方润，将浓遂枯。"姜白石的《续书谱》上说："燥润相杂，润以取妍，燥以取险。"另一方面与笔势上也有关系。

笔的分类，大别可分为三类，即硬、软和适中。拿取材来说，在取用植物方面的有：竹、棕和茅。在取用动物方面的有：人类的须及胎发。兽类的有虎、熊、猩猩、鹿、马、羊、兔、狐狸、貂、狼等的毫毛，及猪鬃、鼠须。禽类方面的有鸡、鸭、鹅、雉、雀之毛。拿竹、棕、茅，须、发，鸡、鸭、鹅、雉、雀毛来制笔，都不过是作为好奇，或务为观美，既不适实用，自然也不会通行。所以讲到一般的笔材来源，只在兽毛了。软笔只有羊毫一种。除羊毫以外，虎、熊、猩猩、马、鹿、豕、狐狸、貂、狼等毫毛，及猪鬃、鼠须等都

属于硬的一类。不硬不软的一类，便是羊毫和兔、狼等毫的一种混合制品。社会上一般所用的笔，大概不外乎羊、兔、狼毫三种，现将较为通用的各种兽毛分别说明如下。

熊毫：硬性次于兔毫，可写大字榜书。

马毫：只可制揸笔，写榜书用。

猪鬃：每根劈为三或四，可以写尺以外字。

兔毫：俗称紫毫，最大可写五六寸字。

鼠须：功用同兔毫，近代有此笔名，无此实物。其实即猫皮的脊毛。

狼毫：狼毫即俗称黄鼠狼的毛，大者可写一尺左右的字。

鹿毫：略同狼毫，微硬。

狐狸毫：《博物志》蒙恬造笔，狐狸毫为心，兔毛为副。

狸毛：唐书欧阳通以狸毛为笔，覆以兔毫。

羊毫：羊须亦制揸笔，只宜于榜书，爪锋书小字。

自唐以前，多用硬笔，取材狸、兔、狼、鼠。羊毫虽创始于唐，它的行盛，当始于宋代。

取兽毛的时节，必须在冬天。兽毛的产地，北方又胜于南方。因为冬腊的毛，正当壮盛时期。北方气候寒冷，地高气爽，故毛健而经用。南方多河沼，地卑气润，毛性柔弱易断。

"尖、齐、圆、健"，是笔的四德。制笔每代有名家，论制笔的，唐代有柳公权一帖，颇为扼要。包世臣记的《两笔工语》很精辟。

普通临习用笔，须开通十分之五六，用过后必须洗涤。洗涤时，不可使未开通的十分之四五着水，否则两次一用便开通了。一开通后腰部便没有力。用笔蘸墨的程度也不可太过，王右军云："用笔着墨不过三分，不得深浸，深浸则毫弱无力。"此说似乎笔须开得很少，但笔头少开也应该看写字的大小，若中、大楷一笔一蘸墨，决不可为训。若小楷蘸墨过饱，也不能作字，此中宜善为消息。

笔与纸的关系，不外是"强笔用弱纸，弱笔用强纸"两语，这是刚柔相济之理。就用笔的本身而论，我以为软笔用其硬，硬笔用其软，也是很能体现出一个人的功力的。

作字用笔关系之大，我常比之将军骑马。若彼此不谐性情，笔不称手，如何得佳。米元章谓笔不称意者，如"朽竹篙舟，曲筋捕物"，此颇善喻。

砚材有玉、石、陶、瓦、砖、瓷、澄泥等类，形式也不一而足。普通的都是石砚，石类中大别为二，一是端石，二是歙石。端石出广东端州，歙石出安徽歙县。玉、陶、瓦、砖各类，或系装饰，或系古董好玩，不切实用，现在不去说它。便是石类中的端石，好的既不多见，且很名贵。专门研究端石的，有吴兰修著的《端溪砚史》颇为详备。

我人用砚，既得备"细、润、发墨"四字条件的，不论端歙，总之已经是上品了。用砚必须每日洗涤，去其积墨败水，否则新磨的墨，既没有光彩，砚与笔也多有损害。洗砚须用冷水、清水，拿莲房剥去了皮擦最妙，用海绵、丝瓜络亦好。

印章

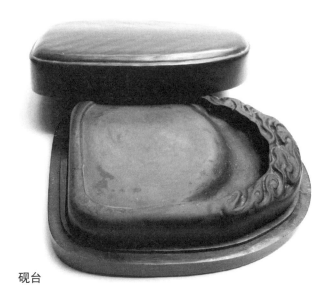

砚台

旧制九宫格

重定九宫共三十六格

四宝之外，与学书最有关系的是九宫格。九宫格的创始在唐代，因为唐人作书是专讲法的。旧制九宫格的划法共八十一格，看了使人眼花。清代金坛蒋勉斋骥，重定九宫共三十六格，较为省便，纵横线条，又有变种，见图。

蒋氏于撇捺的写法，另用加两斜线的方格，可名之为"个"字格。他有说明："盖下之字，左右宜乎均分，法界四方格作十字，以半斜界划两角。学者作盖下字，撇与捺之意，俱在墨线上。如会、合、金、舍等字，字头用意不离此法，自无过、不及之弊矣。"

近时社会上所用的九宫格，实比蒋氏重定的更为减省，一名小九宫，实可称为"井"字格。现将另一种通行之米字格同录于下。

今人俞剑华本蒋氏之法，再加减省，定为十六格，上下用二重斜线，最为进步。他对于蒋氏的批评及应用九宫格的意见，说得明白透彻，再好没有："蒋氏之法虽较简便，但仍嫌其繁复。写字之结构固应研究，然并无确切不移之法则。试取各家之书较之，此长而彼短者

有之，此人而彼小者有之，各家不同，而俱不失为佳字。即使一人之书，前后亦不能一律，如兰亭'之'字，有十八个，而个个不同，极易变化之能事，古人反侈为美谈。由此可知，结构虽有普通之法则，无绝对之标准。若亦步亦趋，丝毫不可出入，则书法变为印版，既乏笔意，又无生趣，阻碍书法之进步，莫此为甚。今为初学者说法，仅使其知有规矩，使其知运规矩之方法则可矣。至其如何深造，如何成家，悉听其自己之探讨。如此，则庶不致泪没天才，而使天才豪迈之书家，不受束缚，不受压迫，自由发挥，其卓然成家，越过古人，不难也。较之拘拘为辕下羁中之驹，只能为古人之奴隶者，相去岂止天渊哉。今既不欲学者过受束缚，而又不欲学者过事奔放，而于初学之时能助其划平竖直，步入轨道者，爰本蒋氏之法再加省减，定为十六格，其格式如下。"

此法不但可用于临摹字帖，更适于自书。初学笔画，每不知置于何处，且竖画不直，横画不平，配合不匀，左右不等。今用此格以写

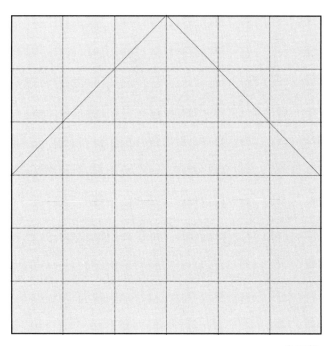

个字格

米字格

字，若稍加注意，则诸弊可免。例如，横画可照横格书之，竖画可照直格书之，斜画可照斜格书之，自能矫正其不平不直等之病。例如"一"字可占当中一横画；"二"字可占上下二横画；"三"字、"五"字则可占上、中、下三横画，不但笔画可平，且配置亦易。"十"字适为中线之交点；"干"二横一竖、"王"三横一竖、"丰"字之上一笔斜度，亦易表明。至于"才""木""米""东"等字之撇捺可按下方之两对角线书之，则左右自易相等。"今""俞"之人字盖，可用上方之两对角线。"吝""琴"则可利用下方之两对角线。"日""月""目""耳"等窄长字则可只用两格。而"日""目"之短者，则只用中四格足矣，"口""曰"等扁小者亦然。"周""国"等方而大之字，则充满全格，其四周之笔，务须写在四周之格内。至于两拼相等之字，如"門""辅""願""林"则每半个字占两格，而以中线为界。"谢""树"等

字三匀之字，则中字占中格，两旁之字占两旁之格。"鑾""需"等两段者，则以中横线为界。而三停之"章""意""素""累"等字，则每停占一格。至如写隶字，以隶字多扁，可省去上下两格。小篆则瘦长，可省左右两格。石鼓之方者如"瑠""猭"等占满格。钟鼎之方者，如散氏盘之"敠"，则用格长者。如颂鼎之"圂"，王孙钟之"壽"，甲骨之"日"，则只用中两格够了。由此类推，神而明之，可以应用于各种字体。

不过我们须注意一点：初学子弟，对于习字用纸，没有不知用九宫格的。但是他们的用九宫格纸却等于不用，因为他们的帖上并无九宫格，既无从对照，就失去了其效用。最好的方法可依所临字的大小，将九宫格画在玻璃上或明胶纸上，使用时将玻璃或明胶纸放在帖上，临一个字移动一个字，那就非常便利了。至于已有相当程度的人，于某字或屡写不得其结构者，觅古人佳样，亦可用此法取之。

第五讲 运笔问题

今天所讲的是关于运笔问题，本问题包括笔法、墨法两项。笔法是谈使转，墨法是谈肥瘦。使转关于筋骨，筋骨源于力运；肥瘦关于血肉，血肉源于水墨。而笔法、墨法的要旨，又尽于"方""圆""平""直"四个字。方圆于书道，名实相反，而运用则是相成，体方用圆，体圆用方。又划欲平、竖欲直，说来似乎平常，实是难至。

本来在书学上笔法二字的解释，其含义的分野，古人不大分别清楚。全部——包括孙过庭所创的"执""使""转""用"四个字在内的含义，大部分须靠学者的天才、学力上的悟性去领会，几乎不大容易在嘴巴里清清楚楚地讲出来，或者在笔尖下明明白白地写下来。历史上记载，钟繇得蔡邕笔法于韦诞，既尽其妙，苦于难于言传。他曾经说"用笔者天也，流美者地也，非凡庸所知"，三句话就完了。此外如卫夫人也说"自非通灵感物，不可与谈斯道"，不差。孟子也曾经说过："大匠能与人规矩，不能使人巧。"书学上的点画与结构，正好比规矩，是可以图说的；而这个"巧"字倒是很抽象，是属于精神和纯熟的技术方面的，是无从图说的。因此，玄言神话，纷然杂出，初学者既感到神秘万分，俗士更相信此中必有不传之密。其实呢，"道不远人"，又正好应着孟子所谓"子归而求之，有余师"的一句话。钟繇、卫夫人的谈话是老实的，种种关于神话的故事，亦无非是表示非常慎重而已。试看，王羲之说："夫书者，玄妙之技也，自非达人君子，不可得而述之。"又说："书弱纸强笔，强纸弱笔；强者弱之，弱者强之。迟速虚实，若轮扁斫轮，不徐不疾，得之于心而应之于手，口所不能言也。"鲁公初问笔法要义于张长史，长史曰："倍加工学临写，书法当自悟耳。"孙虔礼云："夫心之所达，不易尽于名言。言之所通，尚难形于纸墨。"释辩光云："书法犹释氏心印，发于心源，成于了悟，非口手所传。"

运笔次序

(甲) 平画法横画须直入笔锋，学横画先下笔成点，而行也。永字八法之勒。

一、折起	二、衄落	三、成点	四、提走
五、力行	六、住挫	七、顿围	八、提收

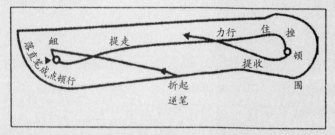

衄音忸，挫也。画中加黑线，以明笔意，下仿此。

成点后，转笔顿行。两端有〇，顿笔也，下仿此。

对于一辈有心而没有天才，或者有天才而学力未至的学者，因为悟性与学诣程度的悬殊，有时有话却苦于无从说起，倒不是做老师的矜持固闷。一方面，又正恐聪明学者的自误，不肯专诚加功，于是托于神话，出于郑重。而对于一辈附庸风雅、毫无希望、来意不诚的闲谈客人，不高兴噜苏，只好冷淡对之，乐得省省闲话了。除此之外，也有附骥之徒，托师门以自重，说道曾得某师指教笔法，而某师得之某名家，以自高身价者，此又作别论。

因此，如《法书要录》所载，传授笔法，从汉到唐，共23人。又别书所载，不尽相同的传授系统说法，只可资为谈助，并不能像地球是圆的、父亲是男的一样可信。固然，那不同的系统中人物，都是历代名家，又大都是属于自族父子、亲戚、外甥、故旧门生。因为有一点诸位可以相信："就有道而正焉。"古人的精神，正和我们一样，"君子无常师"，他们每个人的老师，也何止一个人呢。

今世所传古人书论，从汉到晋，这一时期中，多属后人托古，并不可靠。但虽属伪托，或者相传下来，并非绝无渊源，其中精要之语，千古不刊，不能就因为伪托而忽视。所以，现在丢开考证家的观点来讲。

现在，言归正传。孙过庭"执""使""转""用"四字的创说，比昔人笼统言"笔法""用笔""运笔"分析得大为进步，所以，我为了讲演明了起见，取来分属三讲：第三讲的执笔问题（执谓浅深长短之类），本讲的运笔问题（使谓纵横牵制之类，转谓钩缳

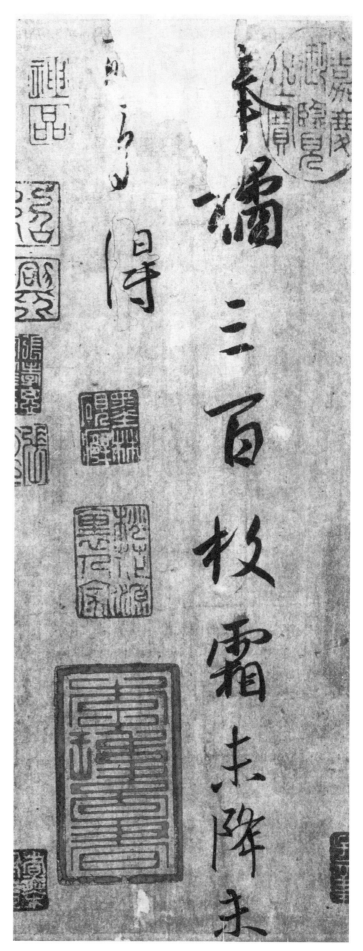

王羲之　晋　奉橘帖

盘纡之类），第六讲的结构问题（用谓点画向背之类）。本讲以运笔问题包举笔法、墨法。一则因为笔墨关系，本属相连；再者，古人书论，亦多属两者并举——在三讲中引前或不引后，亦正需同学们前后参看的地方。

"夫用笔之法，先急回后疾下，如鹰望鹏逝。"讲笔法最早的是秦丞相李斯。李斯说："信之自然，不得重改。"元代赵孟頫所谓："文章精到尚可改饰，字画落笔，更不容加工，求以益之，适以坏之。"正是阐明此意。到后汉蔡邕的"九势"说得更为具体，他说："藏头护尾，力在字中。"又解释藏头说："圆笔属纸，令笔芯常在点画中行。"这便是后世"折钗股""如壁坼""屋漏痕""锥画沙""印印泥""端若引绳"一类话之祖，也便是观斗蛇而悟笔法的故事的理由。后世各家卖弄新名词、创新比喻、造新故事，其实都不出老蔡的这八个字。他又解释护尾说："划点势尽力收之。"这又是米老"无往不收，无垂不缩"两句名言所本。蔡邕所谓"藏头护尾"，我觉得篆隶应当如此，楷正用笔也是如此。这样看来，后世各家的议论，尽管花样翻新，正好比孙悟空，一筋斗十万八千里路，却终于跳不出如来佛的手掌。

元代董元直的《书诀》，集古人成说，罗列甚全，一向被公认为书法的最高原则。现在我摘录其关于笔法者，诸位可做一对比。

无垂不缩：谓直下笔，即下渡上，至中间垂直，则垂而头圆。又谓之垂露，如露水之垂也。

无往不收：谓波拨处，即往当缓回，不要一拨便去。

如折钗股：圆健而不偏斜，欲其曲折圆而有力。

如壁坼：用笔端正，写字有丝连处，断头起笔，其丝正中，如新泥壁坼缝，尖处在中间，其布置之巧。

如屋漏痕：写字之点，如空屋漏孔中水滴一点圆，正不见起止之迹。（云间按：屋漏痕，如屋漏水于壁上之痕，言其痕之委婉圆润，非只言漏水点滴。）

如印印泥，如锥画沙：自然而然，不见起止之迹。

左欲去吻：左边起笔，不要多嘴。

右欲去肩：右边转角，不要露肩，古人谓之"暗过"。

线里藏针：力藏在点画之内，外不露圭角。东坡所谓"字外出力中藏棱"者也。

种种说法，无非为伯喈八字下注解。唐代徐铉工小篆，映日视之，书中心有一缕浓墨正当其中，至曲折处亦无偏侧，即此可见其作篆用笔中锋之至。

从来讲作字，没有不尚力的。可见这一种力如果外露，便有兵气、江湖气，而失却了士气。字须外柔内刚，东坡所谓"字外出力"不过是形容多力，不可看误。米襄阳作努笔，过于鼓努为力，昔贤讥为"仲由未见孔子时习气"，此语可以深味。书又贵骨肉停匀，肥瘦得中。否则，与其多肉不如多骨。卫夫人《笔阵图》中有几句名言："下笔点画波掣、屈曲皆须尽一身之力而送之，若初学，先大书，不得从小……善笔力者多骨，不善笔力者多肉。多骨微肉者谓之筋书，多肉微骨者谓之墨猪。多力丰筋者圣，无力无筋者病。"她又解说心手的缓急、笔意的前后说："有心急而执笔缓者，有心缓而执笔急者，若执笔近而不能紧者，心手不齐，意后笔前者败。若执笔远而急，意前笔后者胜。"

现再剌取名家议论录于下。

王僧虔云："……浆深色浓，万毫齐力……骨丰肉润，入妙通灵……粗不为重，细不为轻，纤微向背，毫发死生。"

梁武帝云："纯骨无媚，纯肉无力，少墨浮涩，多墨笨钝。"

虞世南云："用笔须手腕轻虚……太缓而无筋，太急而无骨，侧管则钝慢而肉多，竖管直锋，则干枯而露骨。终其悟也，粗而能锐，细而能壮，长者不为有余，短者不为不足。"

欧阳询云："每秉笔，必在圆正重气力，当审字势，四面停匀，八边具备……最不可忙，忙则失势；又不可缓，缓则骨痴。瘦乃戒枯，肥即质浊。"又云："肥则为钝，瘦则露骨。"

孙过庭云："……假令众妙攸归，务存骨气，骨既存矣，而遒润加之……"

徐浩云："初学之际，宜先筋骨，筋骨不立，肉何所附。用笔之势，特需藏锋，若不藏锋，字则有病，病且不去，能何有焉。"又云："作书筋骨第一，鹰隼乏彩，而翰飞戾天，骨劲而气猛也；翚翟备色，而翱翔百步，肉丰而力沉也……若藻耀而高翔，则书之凤凰矣。"

张怀瓘云："夫马筋多肉少为上，肉多筋少为下，书亦如之。若筋骨不任其脂肉，在马为驽骀，在人为肉疾，在书为墨猪。"又云：

"方而有规，圆不失规。圆有方之理，方有圆之象。"

韩方明授笔要诀，述其所师徐浩之言有曰："夫执笔在乎便稳，用笔在乎轻健。故轻则须沉，便则须涩，谓藏锋也。不涩则险劲之状无由而生，太流则便成浮滑，浮滑则是为俗也。"

姜白石云："用笔不欲太肥，肥则形浊。又不欲太瘦，瘦则形枯。不欲多露锋芒，露则意不持重。不欲深藏圭角，藏则体不精神。"又云："下笔之际，尽仿古人，则少神气。专务遒劲，则俗病不除。所贵熟悉精通，心手相应，斯为美矣。"又云："迟以取妍，速以取劲，必先能速，然后为迟。若素不能速而专事迟，则无神气；若专务速，又多失势。"

丰道生云："书有筋骨血肉，筋生于腕，腕能悬，则筋脉相连而有势。骨生于指，指能实，则骨坚定而不弱。血生于水，肉生于墨，水须新汲，墨须新墨，则燥湿调匀，而肥瘦适可。"

于此，不能不特别一提的是"八法"。社会上称赞人家善书，总是说精工八法。八法的由来，便是智永所传的"永字八法"，历代学

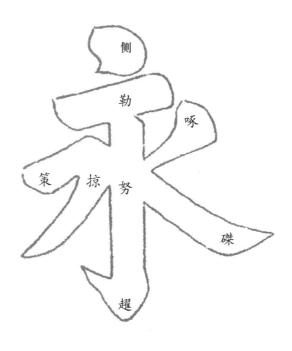

书者对此都颇为重视。唐代的李阳冰说："王羲之攻书多载，十五年偏攻永字。"而前人认为很神秘的作传授笔法系统，他们所称的笔法，从羲之以后，似乎也就是指这个八法。什么是永字八法呢？现在说明如下：

、（一）点为侧，如鸟翻然侧下。

一（二）横为勒，如勒马之用缰。

丨（三）竖为努，用力也。

亅（四）挑为趯，跳貌与跃同。

丿（五）左上为策，如策马之用鞭。

丿（六）左下为掠，如篦之掠发。

丶（七）右上为啄，如鸟之啄物。

永（八）右下为磔，裂牲谓之磔，笔锋张开也。

李阳冰说逸少15年偏攻永字，有无根据，不得而知。但凭我的猜测，书而讲法，莫过于唐人。当时不知哪位肯用功的先生，找出一个笔画既少，而笔法又比较不同的"永"字来，想以一赅万，又开始于一个王羲之的七世裔孙大书家智永和尚，于是流传起来，足以增重，人家也便相信不疑了。一到宋人，遂入魔道，宋人已自非之。如黄鲁直云："承学之人，更用兰亭永字，以开字中眼目，能使学家多拘忌，成一种俗气。"董广川亦云："如谓黄庭清、浊字，三点为势，上劲、侧中、伛下，潜挫而趯锋。乐毅论燕字，谓之联飞，左揭右入。告誓文容字，一飞三动，上侧、左竖、右揭，如此类岂复有书耶？又谓一合用、二兼、三解撅、四平分，如此论书，正可谓唐经生等所为字，若求之于此，虽逸少未必能合也。今人作字既无法，又常过是，亦未尝求于古也。"真可谓一针见血，如此论书，坐病正同古文家、辞章家的批注，试问作者初何曾求合于此。

今人李公哲，对"永"字八法加以批驳，颇具理由："古人论书，多以永字八法为宗，取其侧、勒、努、趯、策、掠、啄、磔等八法具备。两千年来死守成规，莫逾此例。窃以为大谬不然者。如'心'字之弧画，属于'永'字何笔？固为八法所无，其缺憾之处，此其一。永字第一笔之点为一法，第二、三、五笔之画，虽横竖不同，笔势原属一法；第四笔之趯为一法；第六、七笔之撇亦是一法；第八笔之捺是一法，共成五法，所谓八法，只有五法，此其二。点有侧正，勒有平斜，趯有左右，撇有趋向，捺有角度，所谓八法者，若论笔之本法，则嫌太多；若言笔之变法，又嫌其太少，其未合逻辑明矣，此其三……"

李先生所谈的三点都是事实。古人举出笔画少，而笔法多的"永"字，总算不容易，不必说"大谬不然"。所大谬不然者，是后人拘于死法，愈注释，愈支离，于道愈成玄妙难懂。相传如唐太宗的《笔法诀》、张长史的《八法》、柳宗元的《八法》、张怀瓘的《玉堂禁经》、李阳冰的《翰林密论》、陈绎曾的《翰林要诀》、无名氏的《书法三昧》、李溥光的《永字八法》以及清人的《笔法精解》等等，指不胜屈，虽每间有发明，然论其全部，合处雷同，不合处费词立名，使学者目迷五色，钻进牛角尖里去，琐琐屑屑，越弄越不明白，实是无益之事。

如果丢开"法"不说，我却注意到一点，为一般所忽略的，便是永字八法的形容注释，全是在讲一个"力"字，正如相传卫夫人的《笔阵图》，欧阳询的八法，着眼处并未两样。

此外，我所欲言的，是笔法应方圆并用的。世俗说，虞字圆笔，欧字方笔，这仅就迹象而言，是于书道甘苦无所得的皮相之谈。用笔方圆偏胜则有之，偏用则不成书道。明项穆说："书之法则，点画攸同；形之楮墨，性情各异，犹同源分派，共树殊枝者何哉。资分高下，学别浅深，资学兼长，神融笔畅，苟非交

善，讵得从心。"

至于学书先求"平正"，诸位休小觑了这两个字。"横平竖直"真不是易事。学者能够把握"横平竖直"，实在已是了不起的功力。我们正身而坐，握管作字，手臂动作的天然最大范围是弧形的一线，从左到右所作横画容易如此，右上作直画容易如此，左下其势也如此。我常说，一种艺事的成功，不单是艺术本身的问题，"牡丹虽好，绿叶扶持"，条件是多方面的，天资、学识、性情尤有不同。就艺术本身来讲，诸位听了我讲的运笔问题，我相信绝不至于一无所得。但即使在听了以后能完全领会，在实际方面不能说"我已经能运笔"。所以，真正的领会，必须在"加倍工学临写书法"之后，而且一定要等到某一程度以后，然后才能体验到某一点，并且见到某一点，那是规律，绝难勉强。

关于运笔问题，古人精议，略尽于此，学者能随时反复体会，就可以受用不尽了。

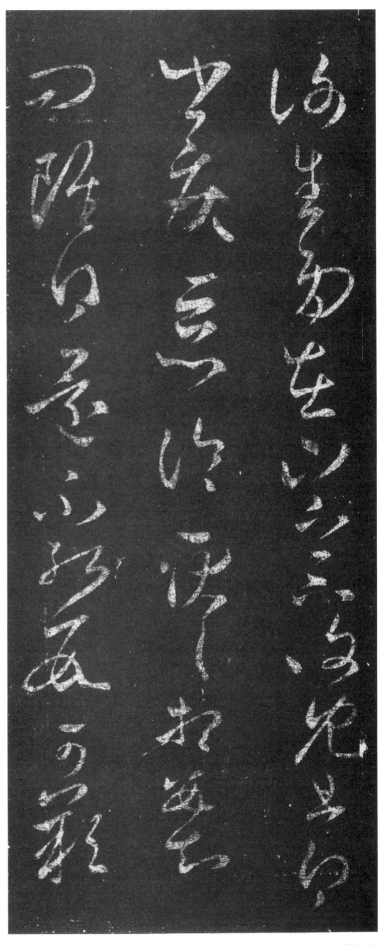

王羲之 晋 谢生帖

第六讲　结构问题

现在讲到结构问题。结构就是讲点画、位置、多少、疏密、阴阳、动静、虚实、展促、顾盼、节奏、回折、垂缩、左右、偏中、出没、倚伏、牝牡、向背、推让、联络、藏露、起止、上下、仰覆、正变、开阖之次序，大小长短之类聚，必使呼应，往来有情。广义一点讲，关于行间章法，都可以包括在内。结构以一个字言，好比人面部的五官；以行间章法言，好比一个人的四肢百骸，举止语默。

我们看见五官有残疾或不端正的人，除了寄予同情之外，因为过于触目诧异，或者觉得可怕，或者觉得可笑。或者是因为他的猥琐、他的凶恶，使你觉得此人面目可憎。或者像破落户、有烟瘾的人，所穿垢腻且皱的绸袍子，把喉头的纽扣扣在肩膀上。或者像婆人暴富，欲伍缙绅，一举一动，一言一笑，处处不是。或者像壮士折臂、美人眇目。这与作字的无结构、不讲行间章法，所给予人的印象何异！从前《礼记》上说："体不备，君子谓之不成人。"作字不讲结构，也便是不成为书。

赵子昂云："学书有二：一曰笔法，二曰字形。笔法不精，虽善犹恶；字形不妙，虽熟犹生。"冯钝吟云："作字唯有用笔与结字。用笔在使尽笔势，然须收纵有度；结字在得其真态，然需映带均美。"是的，初学作字，先要懂得执笔，既然懂得了执笔，便应进一步懂得运用，运用懂得之后，然后再学习点画体制。扬雄说："断木为棋，刓革为鞠，皆有法焉。"书法的神韵种种，在学者得之于心，而法度必须讲学。康

有为说："学者有序，必先能执笔，固也。至于作书，先从结构入，划平竖直，先求体方。次讲背向、往来、伸缩之势，字妥帖矣。次讲分行布白之章法，求之古碑，得各家结体章法，通其疏密、远近之故。求之各书法，得各家秘藏验方，知提顿方圆之用。浸淫久之，习作熟之，骨肉、气血、精神皆备，然后成体。体既成，然后可言意态也。"

古人讲结构，往往混入于笔法，如陈绎曾的《翰林要诀》、无名氏的《书法三昧》、李溥光的《永字八法》等，实在是当时馆阁所尚，虽有精要处，而死法繁多，使人死于笔下，学者不去考究，何尝不能暗中相合。至于张怀瓘的《玉堂禁经》、李阳冰的《翰林密论》，比以上三种虽较高些，但徒立名目，越讲得多，越讲不完全，越使学者觉得繁难。王应电讲书法点画，分为十法，近人卓定谋别为九法，将我国所有各种字体、笔画基础归纳在内，然在普通应用，无甚关系。

卫夫人生当乱世，她感到书法的须用筋力，实同于战阵，于是创《笔阵图》，将楷书点画分为七条：

一　[横]如千里阵云，隐隐然其实有形。

丶　[点]如高峰坠石，磕磕然实如崩也。

丿　[撇]陆断犀象。

乛　[折]百钧弩发。

丨　[竖]万岁枯藤。

乁　[捺]崩浪雷奔。

勹　[横折弯钩]劲弩筋节。

間架結構摘要九十二法

第一段

例字	釋文
宇宙定宧	天覆者宜畫冒于其下
至聖孟蓋	地載者有畫托于其上
勅部幼即	让左者右畫宜縮
讀蝀議績	让右者伸左宜長
喜吾婁安	橫擔者中畫宜長
甲平干午	直卓法其身不宜曲 竪宜正 短
葡萄蜀葛	勾拿法其勢不可直 長
句勻勻勿	勾剔法

第二段

例字	釋文
左在尤尨	畫短撇長
右有玄灰	畫長撇短
木本朱東	撇捺宜伸
樂棠築枲	畫長直短
十上下士	橫長直短
才斗丰井	上下有畫宜上短而下長
丕正亞並	上下有直宜右展
目自因固	左右有直宜左斂而右展
川升邪邦	左直宜斂 右敧
伊侈僇修	点复者宜
亦赤然無	畫複者宜鱗羽參差 以求變
三冊舟聿	以化板

第三段

例字	釋文
雖願顧體	兩平者左右宜均
御謝樹術	三合者中間務正
鼉響需留	二段者上下平分中微加饒減
章意素累	三聯者頭尾縮間仍要停勻
吸呼峰峻	左務小者齊其上
和知鈿細	右邊小者齊其下
齧爾奱鼉	内四疊者布置宜勻
嚚嚚器	外四疊者体格必整 方
此七也乜	斜勒者不宜平失 勢
云去且旦	平勒者不宜倚側
丈尺史又	縱捺之字必要捺頭收尾
武成或幾	縱戈之法最忌力弱 身彎

第四段

例字	釋文
恩息必志	横戈不伏 曲
勉旭魁拋	伸勾宜抱 持
天父外丈	承上之义 正中為貴
鵝鳩鳫順	馬肉法其勾之勢退縮宜 点注射四鋒
鳥馬焉為	上平之字宜齊首
師明既野	下平之字宜齊足
朝故辰後	重撇者須有縮有伸
孌談茶泰	叠捺者当或挑或駐
禁林森懋	上下勾趯向上勾明暗
棗戔哥柔	俯仰勾挑者俯勾縮而仰勾伸
冠冕寇宅	上占地步者聽其上
雲普皆齋	寬

黄自元结字九十二法

到了欧阳询再加一笔"乙"。遂成为八法。

（一）　如高峰之坠石。

（二）　、　如长空之新月。

（三）　乙　如千里之阵云。

（四）　一　如万岁之枯藤。

（五）　｜　如劲松倒折，落挂石崖。

（六）　乀　如万钧之弩发。

（七）　⁊　如利剑断犀象角。

（八）　ノ　一波常三过笔。
　　　　乀

这种说明，都是外状其形，内含实理。学者于临池中有了相当的功夫，然后方能够体会。

近人陈公哲，列72种基本笔画，颇为繁细，虽是死法，然于开悟初学，尚属切实可取。可以将其笔画与字样、举例对看一遍。

清蒋和的《书法正宗》，论点画殊为详尽，虽亦都属于死法，然初学者却都可以参考。其内容分：（甲）平划法，（乙）直划法，（丙）点法，（丁）撇法，（戊）捺法，（己）挑法，（庚）钩法，（辛）接笔法，（壬）笔意，（癸）字病（字病于第七讲中引到）。

又王虚舟、蒋衡合辑的分部配合法，笔画结构取用欧、褚两家，可以参阅。

讲结构而先讲点画偏旁，正如文字学方面的先有部首一样。亦正是孙过庭所谓"积其点画，乃成其字"的意思。等点画、偏旁明白了，循序渐进，再配合结构。蒋和所著，大法颇备，学者正宜通其大意。

以上所举陈、蒋、王等所著的参考资料，在已有成就的书家看来，是幼稚的，或不尽相合的，但对初学入门者却是有用的。执死法者损天机，凡是艺术上所言的法，其实是一般的规律，一种规矩的运用，所以还必须变化。所以昔人论结构有"点不变谓之布棋，划不变谓之布算子，竖不变谓之束薪"的话，学者所宜深思。

一个人穿衣服，不论衣服的质料好坏，穿上去都好看的人，人们便称之为有"衣架"。反之，质料尽管很好，穿上去总没有样子的，便称为没有衣架。有衣架和没有衣架是天生的，难以改造。至于字的间架不好，只要讲学，是有方法可以纠正的。汉初萧何论书势云："变通并在腕前，文武造于笔下。出没须有停优，开阖借于阴阳。"后汉蔡邕的《九势》中说："凡落笔结字，上皆覆下，下以承上，使其形势递相映带，无使势背。转笔宜令左右回顾，无任节目孤露。"王羲之《记白云先生书诀》云："起不孤，伏不寡，回仰非近，背接非远。"欧阳询云："字之点画，欲其相互接应。"又云："字有形断而意连者，如以、必、小、川、州、水、求之类是也。"孙过庭云："一画之间，变起伏于锋杪；一点之内，殊衄挫于毫芒。""初学分布，但求平正。既知平正，务追险绝。既能险绝，复归平正。初谓未及，中则过之，后乃通会。""一点成一字之规，一字乃终篇之准，违而不犯，和而不同。"姜白石云："字有藏锋出锋之异，粲然盈楮，欲其首尾相应，上下相接为佳。"卢肇曰："大凡点画不在拘之长短远近，但勿遏其势，俾令筋脉相连。"项穆曰："书有体格，非学弗知……初学之士，先立大体。横直安置，对待布白，务求其匀齐方正矣。然后定其筋骨，向背、往还、开合、联络，务求融达贯通也。次又尊其威仪，疾徐、进退、俯仰、屈伸，务求端庄温雅也。然后审其神情、战蹙、单叠、回带、翻藏、机轴、圆融、风度、洒落。或字余而势尽，或笔断而意连。平顺而凛锋芒，健劲而融圭角。引申而触类，书之能事毕矣。""书有三戒：初学分布，戒不均与欹；继知规矩，戒不活与滞；终能纯熟，戒狂怪与俗。若不均且欹，如耳、目、口、鼻，开阔长促，邪立偏坐，不端正矣。不活而

中直与上点相对。	左右各有中。	上合而下分。	上分而下合。	中合上下分。	中分上下合。

全字结构举例

滞，如泥塑木雕，不说不笑，板定固室，无生气矣。狂怪与俗，如醉酒巫风，丐儿村汉，胡行乱语，颠仆丑陋矣。又，书有三要。第一，要清整，清则点画不混杂；整则形体不偏斜。第二，要温润，温则性情不骄怒；润则折挫不枯涩。第三，要娴雅，闲则用笔不矜持；雅则起伏不恣肆。以斯数语，慎思笃行，未必能超人上乘，定可为卓焉名家矣。"

这些话都是在讲，学书先知点画结构，而后行间、章法、结构。虽亦有时代风气的不同，但是其大纲是可得而言的。欧阳询的三十六条结构法，大概是学欧书者之所订，便于初学，宜加体会。

明李淳整理前人所论，演为大字结构八十四法，每取四字为例，作论一道，颇足以启发学者。

隋代释子智果《心成颂》，其所言结构精要，多为后人所本，兹录后：

回展右肩：头顶长者向右展，宁、宣、壹、尚字是。

长舒左足：有脚者向左舒，实、其、典字是，或谓个、彳、木、才之类。

峻拔一角：字方者抬右角，国、周、用字是。

潜虚半腹：笔画稍粗，于左右亦须著远近、均匀，递相覆盖，放令右虚，用、见、冈、月字是。

间开间阔："無"字四点为上合下开，四竖为上开下合。

隔仰隔覆："竝"字两隔，"畺"字三隔，皆斟酌二三字仰覆用之。

回互留放：谓字有碛掠重者，若"爻"字，上住而下放，"茶"字上放下住是也，不可并放。

变换垂缩：谓两竖画，一垂一缩，"并"字右缩左垂，"斤"字左缩右垂是也。

繁则减除：王书"懸"字，虞书"兔"字，皆去下一点。

疏当补续：王书"神"字、"处"字皆加一点。

分若抵背：卅、册之类，皆须自立其抵背。钟、王、虞、欧皆守之。

合如对目："八"字、"州"字之类，皆须潜相瞩事。

孤单必大：一点一划，成其独立者是也。

重立仍促：昌、吕、爻、棗等字上小，林、棘、丝、羽等字左促，森、淼等字兼用之。

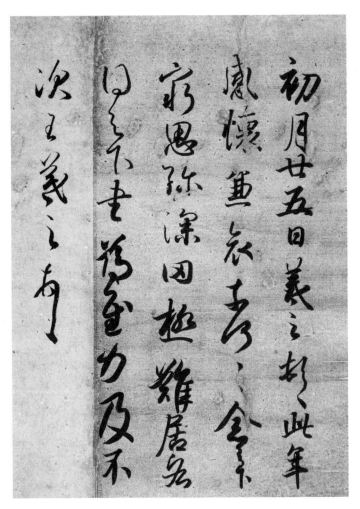

王羲之　晋　初月廿五日帖

以侧映斜：擎为斜，磔为侧，交、欠、以、入之类是。

以斜附曲：谓"く"为曲，女、安、必、互之类是。

单精一字，力归自得，向背、仰覆、垂缩、回互不失也。盈虚视连行，妙在相承起伏，行行皆相映带联属而不违背也。

又清人蒋和之全字结构举例，集诸名家讲论，颇为明要，足资学者参考。

宋代姜白石《续书谱》所言，有关结构者：

向背　向背者，如人之顾盼、指划，相揖相背。发于左者应于右，起于上者伏于下。大要：点画之间施设各有情理。求之古人，右军盖为独步。

位置　假如立人、挑土、田、王、衣、示一切偏旁，皆须令狭长，则右有余地矣。在右者亦然。不可太密太巧，太密太巧者是唐人之病也。假如"口"字在左者，皆须与上齐，鸣、呼、喉、咙等字是也。在右者，皆须与下齐，和、扣等字是也。又如"宀"头须令覆其下，"走""辵"皆须能承其上。审量其轻重，使相负荷；计其大小，使相副称为善。

疏密　书以疏为风神，密为老气。如"佳"之四横，"川"之三直，"魚"之四点，"畫"之九画，必须下笔劲净、疏密停匀为佳。当疏不疏，反为寒乞；当密不密，必至凋疏。

曾文正公曰："体者，一字之结构。"今人张鸿来以势式、动定两者，分用笔、结字曰："书之所谓势，乃指其动向而言，此用笔之事也；书之所谓式，乃指其定象言，结字之事也。"

但是，结构是书学上的方法，是艺术方

面的技巧，而不是目的。换句话说，便是在书法上的成功，还有技巧以上的种种条件。举例说：文昌帝君、观音菩萨，装塑得五官端正，可以说无憾了，但是没有神气。如果作字在结构上没有问题了，而不求生动，则绝无神气，还不是和泥塑木雕无异？作字要有活气，观止而神行，正如丝竹方罢而余音袅袅，佳人不言而光华照人。所以古人在言结构之外，还要说："字字需求生动，行行要有活法。"李之

仪云："凡书精神为上，结密次之，位置又次之。"晁补之云："学书在法，而妙在人。法可以人人而传，而妙在胸中之所独得。"周显宗云："规矩可以言传，神妙必繇悟入。"都是说明此理，在学问、艺术上说，一个"悟"字关系最大。书法方面的故事如：张旭见公主与担夫争道而悟笔法，又观公孙大娘舞剑器而得其神。试问，舞剑器与担夫争道，于书法发生什么干系？诸位现在当有以语我。

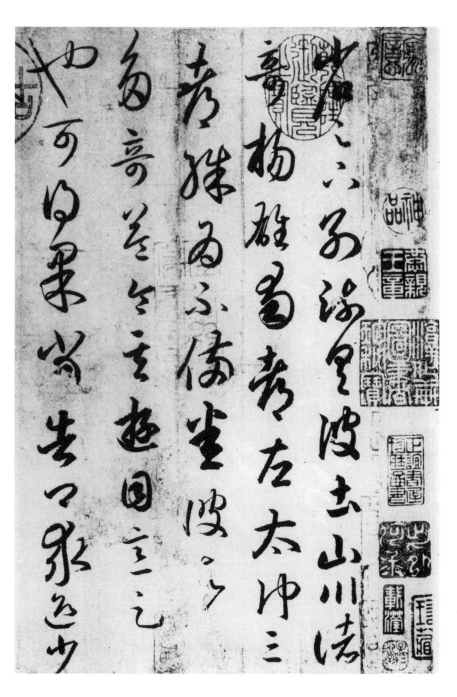

王羲之　晋　游目帖

第七讲 书病

书法应具备的条件，不外乎神气、筋骨、血肉六个大字。三者之中，如果有一方面出现缺陷，作字便有毛病了。

神气二字，是有迹象可说的。譬如有病的人，他的精神气色，自然不会和健康者一样。书法上的神采气脉，亦一望而知。《书谱》上所说的"五乖"和"五合"，便是有病无病的根源。伪造古人墨迹，为何经法眼一看，便立辨真伪呢？原来，当他一心作伪的时候，心中有人，眼前有物，战战兢兢，唯恐失真。落墨动笔，气脉已经不贯，笔墨也不能像自运的随便，因此神采便没有了。书法上讲到神气，本来已是最高的一个阶段，这将在第九讲的书髓中谈到。

至于筋骨、血肉，那是有形质可指的，因为筋骨出于笔力，血肉出于水墨。一般毛病的发生，当然是由于不知执、使、转、用。而由于不识人家的毛病，或竟以丑为美，也是极普遍的现象。初学者欲明书病，如果一时难以辨明，可以从字页的背面求之。

由于不知执、使、转、用而来的毛病，昔贤早有举例，如蒋和所著《书法正宗》中所举：（癸）字病。字之有病，大家不免。初学不由规矩，往往满身疾病，不可救药。今兹所举，不过一斑，随时注意，有则改之，无则加勉，瑕疵既去，则完璧可期。

陈公哲的字病图说，分析归类，更为明白：

点之病	
（一）牛头：不合圆范	（二）露锋：笔毫外露
（三）角形：点不应有角，此为横画，但起笔收笔，属于点之范围	（四）尖笔：点不应用尖，此为横画，但起笔收笔，属于点之范围

角之病	
（一）豆丁：聚锐无序	（二）鼠尾：锐不顺序

横直之病	
（一）柴担：不合直线	（二）蜂腰：中画不足
（三）竹节	（四）折木：两头无点

竖直之病	
（一）骨头：竖中太细	（二）球棒：头细尾大

弧之病	
（一）曲度不称	（二）直弧不均
（三）阔狭不均	（四）弧聚变直

《多宝塔碑》平画住处用点	《多宝塔碑》宝盖用点	柳散水第三点
落肩脱节，接不用尖，以致开口	牛头	鹤膝
鼠尾	蜂腰	竹节
折木	棱角	柴担

凡以上种种病态的由来，不外笔不正、锋不聚、锋不能逆入、用力不均、顿太重、过太滑、提太速、收太缓，自然有时也因受了用墨的影响。

从前，老前辈拿一部帖子去教子弟临写，往往在字旁边先圈好了朱圈，没有朱圈的字，便教子弟不必去临写。这种选字的工作是合理的，因为即使是一个大书家写的字，也未必个个是好的。同样理由，一个大文豪的文章，或者是一个大诗人的诗，也未必是篇篇都好、首首精彩。不过一般老前辈的选字，都注意在结构方面，而忽略了某一家的根本毛病。譬如颜字，宝盖横折点势太重，好像一个人后脑勺上生了一个瘤；一捺的顿后提笔抽笔太快，好像从前老太太的金莲，加上现代摩登女子高跟鞋的后跟；一画的收笔顿笔也太重；一竖钩的回驻势太足。柳字三点水的三点，点势过分拉长，好像世俗所传明太祖画像的下巴。

李后主讥鲁公书为"田舍翁"。米襄阳云："颜、柳挑踢，为后世恶札之祖。"又笑不善学颜者的笔墨，称之为"厚皮馒头"。赵孟𫖯云："鲁公之正，其流也俗；诚悬之劲，其弊也寒。"黄山谷说："肥字须要有骨，瘦字须要有肉。古人学书，学其二处；今人学书，肥瘦皆病，又常偏得其人丑恶处。如今人作颜体，乃其可慨然者。"这些话，都是颜、柳字本身和学者的弊病。世俗不善学颜书的，一般的现象是写得臃肿、秽浊，正如麻风、丐子；不善学柳书的，写得出牙布爪，亦是一股寒乞相。这都是学者过分地强调了颜、柳体的特点和弊病的缘故。在笔意方面讲也是如此，颜、柳字的"向"，意本来已经够明显的了，而学颜、柳者又莫不加以强调和奉承——我上面所谈的"不识人家的毛病"，正是指这等地方，而学者却误以为唯其如此，才见得是颜、柳体。于是学颜字的成"呆字"，学柳字的成

"瘤字"，正是认丑为美。黄山谷所以"慨然者"，也正是因为"偏得其人丑恶处"吧。

再拿米芾的字来说，米作竖钩，往往用背意，努势也很过分，"挺胸凸肚"，力用到了笔外，正所谓近于"鼓努为力，标置成体"。于是便见得一股剑拔弩张之气，而学米者却每每又先得此种习气。《海岳名言》云："字要骨骼，肉须裹筋，筋须藏肉，帖乃秀润生，布置稳不俗。险不怪，老不枯，润不肥。变态贵形不贵苦，苦生怒，怒生怪。贵形不贵作，作入画，画入俗，皆字病也。"那么，米字的那种毛病，根据他自己的话来讲，恐怕便是"苦生怒"的症候。又，用指力者，笔力必困弱，欲卧纸上，势实为之，苏字有偃笔之病，正坐于此。现在，再举一些古人所论到的字病。

张怀瓘云："支体肥腛，布置逼仄，有所不容，棱角且形。况复无体象，神貌昏懵，气候蔑然，以浓为华者，书之困也。是曰病甚，宜毒药攻之。"又云："书亦须用圆转，顺其天理，若辄成棱角，是乃病也，岂曰力哉！夫良工理材，斤斧无迹。"又云："棱角者，书之弊薄也；脂肉者，书之滓秽也。婴斯疾弊，须访良医，涤荡心胸，除其烦愦。"

姜白石云："书以疏欲风神，密欲老气。如佳之四横，川之三直，鱼之四点，畫之九划，必须下笔劲净，疏密停匀为佳。当疏不疏，反成寒乞；当密不密，必至凋疏。"

董思翁曰："善用笔者清劲，不善用笔者浓浊。"

丰道生曰："今人所喜效而习之者，或云笔墨老硬，或云行间整媚，或云用笔鲜浓。殊不知，老硬者古所谓怒张倾仄，非盛德君子之容也。整媚者，古所谓状如算子，便不是书也。鲜浓者，古所谓无筋无力者，谓之墨猪也。然则今人之所喜，皆古人之所恶；古人之所忌，乃今人之所趋。古今不同，如昼夜寒暑

白莲 书学十讲

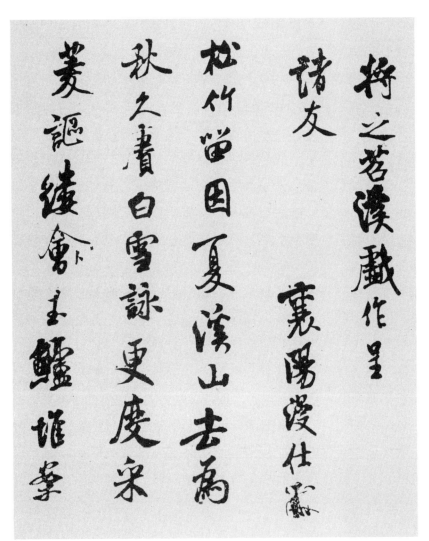

米芾　宋　苕溪诗帖

之相反，岂不信然。"

　　讲到一般俗眼——当然是指未闻书道者，或者是一知半解者，他们有时倒未必是以丑为美，实在是因为功力未到，艺术方面缺乏修养。于是指纤弱为秀美，粗犷为气魄，浮滑为活泼，轻佻为萧散，草率为流丽，装缀为功夫，板滞为规矩，歪斜为姿态，枯塞为老结。殊不知秀美非纤弱，气魄非粗犷，活泼非浮滑，萧散非轻佻，流丽非草率，功夫非装缀，规矩非板滞，姿态非歪斜，老结非枯塞。若请我临床处方，那么，我将取筋骨医纤弱，取稳秀医粗犷，取沉着医浮滑，取端厚医轻佻，取谨严医草率，取娴雅洒脱医装缀，取生动勇决医板滞，取平实安详医歪斜，取遒润清洁医枯塞。

　　俗眼不知字病，那自不必说。但所谓"通识"者，也真不容易呢！现举引《书谱》中一节："吾尝尽思作书，谓为甚合。时称识者，辄以引示。其中巧丽，曾不留目；或有误失，翻被嗟赏。既昧所见，尤喻所闻；或以年职自高，轻致陵诮。余乃假之以缃缥，题之以古目，则贤者改观，愚者继声，竞赏毫末之奇，罕议锋端之失。"诸位看了，恐怕也不免要笑。其他与字病有关的，我于第三讲的执笔问题、第五讲的运笔问题，及前一讲的结构问题中都已讲到过，诸位如已记不起，可细心在讲义中再翻一翻。

　　此外，作字的笔画先后有误，亦是病源之一。学者不明于此，容易成为习惯。这种落笔先后的错误，俗名叫作"左丑"，现在采录昔人所举，为初学者容易失误处列于后，请学者参考，便于自行纠正。

分笔先后：

川：丿刂川　　云：二厶　　　及：丿乃乀（乃字从此）

王：三丨一（中划近上）　　止：卜⼟　　毋：𠃌刁丿一

匹：匚儿　　足：口卜人　　交：亠乂　　片：丿一𠃌　　冊：冂刂一

左：一丿工　　右：丿一口（有字从此）　　司：𠃌刁　　丩：乚丨

凸：冂冂一　　戌：卜戈　　成：卜戈　　皮：𠃌又丿　　必：丿乚丶或丿乚八

弗：刂𠃌㇆　　羽：刀丶丶　　用：冂二丨　　兆：儿㐅　　老：土匕

充：亠允　　出：凵丨凵（分五笔）　　凹：凵冂一　　辷：辶

臣：丨臣　　臼：𦥑　　垂：二卅土　　州：川丶丶　　卯：卯

巿：亠巾　　坐：丨丛　　門：冂二𠃌　　重：亩丨二　　亞：亞

非：刂三三（韭字从此）　　隹：丷丨三丄　　亦：亠刂八

來：十㐅　　長：三丨㇂　　飛：飞丨㇂飞　　女：㇛丿一

盈：夕𠃌皿　　風：几虫　　弓：𠃍一㇆　　巼：𦥑𦥑二　　書：聿言

馬：㠯丨灬　　歃：亠田夂　　區：品乚　　畢：�番丨　　將：丨爿夕

寒：宀三仌　　肅：聿卄刂　　無：𠂉卌灬　　畱：卯㽅田

敞：尚八攵　　戠：音戈　　黽：乇㘾　　鼎：目片廾

虍：亠卪丨一丨丷　　爾：𠕁网　　盡：聿灬皿　　聚：丁�􏿿

興：同共　　鼠：臼臼灬　　龍：竒皀　　學：學　　火：丷人

齋：亠爻𣎴示刂　　贏：亡月凡　　變：䜌夊　　嗇：十𠁣回

韋：𠃌口㐄（分九笔）

第八讲 书体

我在第一讲的书法约言中，已约略谈到了我国的书法史——书体的变迁（可参考第一讲）。又因为站在实用的立场上，和初学书法的基本而言，所以历次所讲的，都是正楷，也兼带行书。本人对于篆、隶两种书法的观念，认为纯属美术，不是一般的应用。即论它的应用范围，也极为狭隘，几乎全在装饰方面，譬如题签、引首、篆刻、题额等等，平时一般人是用不到的。梁庾肩吾仿班固《古今人表》作《书品论》，集工草、隶（今正楷）者128人品为九例，以"草正疏通，专行于世"，故于诸体不复兼论。他对于篆、隶两体说："信无味之奇珍，非趋时之急务。"本人的态度也正是如此。自然，诸位如果有更多的空暇和浓厚的兴趣，欲求旁通复贯，当然去研究。如果因为要表示做一个书家，必须精通四体，好像摆百货摊，要样样货色拿得出，那么，我奉劝诸位正不必贪多。一个人成为书家，能精正、行两体已是了不得，若是贪多，便易患俗语所说的"猪头肉块块不精"的毛病了。诸位看古今社会上所讲的"精工四体"者，究竟有哪一体有他的独到之处？《书谱》云："元常专工于隶书（即今日之楷正），伯英尤精于草体，彼之二美，而逸少兼之。拟草则余真，比真则长草。虽专工小劣，而博涉多优。"可见有一专长，已是很不容易了。右军书圣，流传下来的也仅见真、行、草呢。说到这里，本人更有一种偏见，从来写篆、隶字的，不论对联、屏、轴等等，年月及上下款，也都是写正、行的。写篆、隶的书家，因为他的正、行功夫总比较欠缺，加上篆、隶两体与正、行的用笔、结体不同，在一张纸面上看起来，就大有不调和之感。现实社会上的风雅者，求人书篆联、草联，还要请加跋，用正、行译写联中句

子，为书家者也漫应之，颇为有趣。

在这里还有一个值得注意的问题，书学上对于学书，向来有两个不同的主张，像学诗、古文辞一样。一是主张顺下，便是依照书体的变迁入手，先学篆而隶而分而正；一是主张先学正楷，由此再上溯分、隶、篆。两者之外，也有圆通先生发表折中的见解说：学正楷从隶书入手。那么究竟应该怎样才好呢？我的看法是：学诗、古文辞，顺流而下的主张是不错的、科学的；但书学方面的三种主张，似乎都是一个伟大的计划，在实际上却都是无须的。因为这几种书体，除了历史关系之外，在用笔和结体上就很不相同。学书既因实用，而以楷正为主，何必一定要大兜圈子呢？至于最后一种说法，如果学者欲求摆脱干禄、经生、馆阁一般的俗气，以及唐人过分整齐划一而来的流弊，进求气息的高洁雅驯，那么，隶、楷的消息较近，这种说法还具有二三分理由。清代有一个好古的学者，平时作书写信，概用篆书，以为作现在的楷正是不恭敬（其书札见《昭代名人册牍》）。写给小辈或仆辈的乃用隶书，真可谓是食古不化。孙过庭云："夫质以代兴，妍因俗易。虽书契之作，适以记言；而淳醨一迁，质文三变，驰骛沿革，物理常然。贵能古不乖时，今不同弊。所谓'文质彬彬，然后君子'。何必易雕宫于穴处，反玉辂于椎轮者乎！"赵瓯北讥当时一辈力事复古的文学者说：文字的起源是象形八卦。"然则千古文章，一画足矣。"真可谓快人快语。

本人为一般的旨趣，实用为尚。因此，本讲虽标题书体，而所讲的仅限于真、行、草三种。孙过庭云："趋变适时，行书为要；题勒方富，真乃居先。草不兼真，殆于专谨；真不

通草，殊非翰札。"真、行、草的关系，原为密切，草书虽非初学的急务，但就因为关系的密切来讲，不能不连带同讲。

（一）真书

真书，便是正楷书。今人言小楷书，便是昔人所言小真书。真、正二字，异名同实，原是通用的。初学正楷书，宜从大字入手。若从小楷入手，将来写字，便恐不能大。昔人言小字可令展为方丈，这是说要写得宽绰，原因是一般学者的通病，为拘敛而不开展。其实大小字的用笔、气势、结构是不同的，我们看看市上所流行的《黄庭经》放大本，对比一下便可明白，小字是不能放大的。

初学根基，为何先务正楷？为何正楷不容易学？古人颇有论列。

张怀瓘云："夫学草行分不一二，天下老幼，悉习真书，而罕能至，其最难也。"

张敬玄云："初学书，先学真书，此不失节也。若不先学真书，便学纵体为宗主，后却学正体，难成矣。"

欧阳修云："善为书者，以正楷为难，而正楷又以小字为难。"

蔡君谟云："古之善书者，必先楷法，渐而至于行草，亦不离乎楷正。"

苏东坡云："真书难于飘扬，草书难于严重。大字难于结密而无间，小字难于宽绰而有余。"又曰："真生行，行生草；真如立，行如行，草如走。未有未能行立而能走者也。"又曰："书法备于正书，溢而为行、草。未能正书

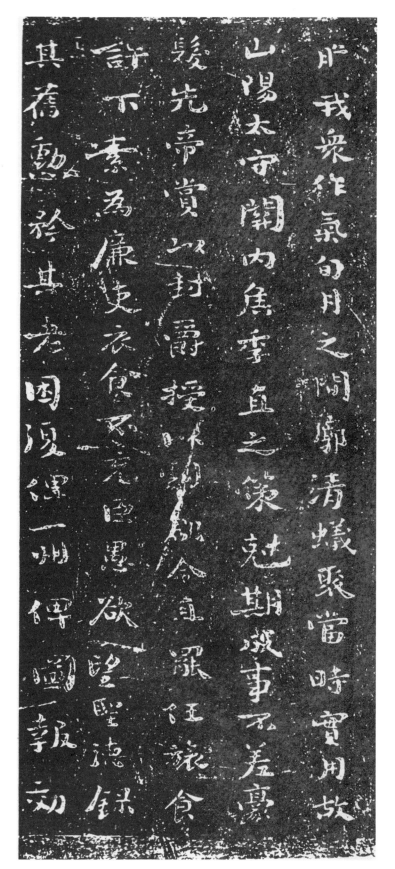

钟繇　魏　贺捷表

虞世南　唐　夫子庙堂碑

而能行草，犹未能庄语而辄放言，无足道也。"

宋高宗云："前人多能正书而后草书，盖二法不可不兼有。正则端雅庄重，结密得体，若大臣冠剑，俨立廊庙。草则腾蛟起凤，振迅笔力，颖脱豪举，终不失真。所以钟、王辈皆以此荣名，不可不务也。"又云："士于书法必先学正书者，以八法皆备，不相附丽。至于字亦可正读，不渝本体，盖隶之余风。若楷法既到，则肆笔行草间，自然于二法臻极，焕手妙体，了无阙轶。反是则流于尘俗，不入识者指目矣。"

曹勋云："学书之法，先须楷法严正。"

黄希先云："学书先务正楷，端正匀停，而后破体。"

欲工行、草，先工正楷，自是不易之道。因为行、草用笔，源出于楷正。唐代以草书得名的张旭，他的正书《郎官石柱记》，精深拔俗，正是一个好例。学真书，本人主张由隋唐人入手，其理由已在第一讲谈过。但唐人学书，过于论法度，其弊易流于俗。而初学书，又不能不从规矩入。那么，于得失之处，学者不可不知。兹节录姜白石论书："唐人以书判取士，而士大夫字书，类有科举习气，颜鲁公作《干禄字书》是其证也。矧欧、虞、颜、柳前后相望。故唐人下笔，应规入矩，无复魏、晋飘逸之气。"

"真书以平正为善，此世俗之论，唐人之失也。古今真书之神妙，无出钟元常，其次则王逸少。今观二家书，皆潇洒纵横，何拘平正？"

"字之长短、大小、斜正、疏密，天然不齐，孰能一之？谓如东字之长，西字之短，口字之小，体字之大，朋字之斜，党字之正，千字之疏，万字之密。划多者宜瘦，少者宜肥。魏、晋书法之高，良由各尽字之真态，不以私意参之耳。"

姜白石这些话，并不是高论，而是学真书的最高境界。眼高手低的清代包慎伯，他是舌灿莲花的书评家。所论有极精妙处，也颇有玄谈。他论十三行章法"似祖携小孙行长巷中"，甚为妙喻。元代赵松雪的书法，功力极深，不愧为一代名家，其影响直到明代末年。推崇他的人，说他突过唐宋，直接晋人。但他的最大短处，是过于平顺而熟

而俗，绝无俊逸之气。又如明代人的小楷，不能说它不精，可是没有逸韵。

我国的书法，衰于赵、董，坏于馆阁。查考它的病原，总是囿于一个"法"字，所以，结果是忸怩局促，无地自容。右军云："平直相似，状如算子。上下方整，前后齐平，便不是书，但得点画耳。"学者由规矩入手，必须留意体势和气息，此等议论，不可不加注意。学者的先务真书，我常将此比作作诗作文。有才气的，在先必务为恣肆，但恣肆的结果，总是犯规越矩。故又必须能入规矩法度。既经规矩和法度的陶铸，而后来的恣肆，学力已到，方是真才。同样，画家作没骨花卉，必须由双钩出身，然后落笔，胸有成竹，其轮廓部位超乎象外，得其神采，得其圜中。孙过庭云："若思通楷则，少不如老；学成规矩，老不如少。思则老而逾妙，学乃少而可勉。勉之不已，抑有三时，时然一变，极其分矣。至如初学分布，但求平正；既知平正，务追险绝；既能险绝，复归平正。初谓未及，中则过之，后乃通会。通会之际，人书俱老。仲尼云：'五十知命，七十从心。'故以达夷险之情，体权变之道。亦犹谋而后动，动不失宜；时然后言，言必中理矣。"学成规矩，老不如少，初学于正楷没有功夫，便是根基没有打好。

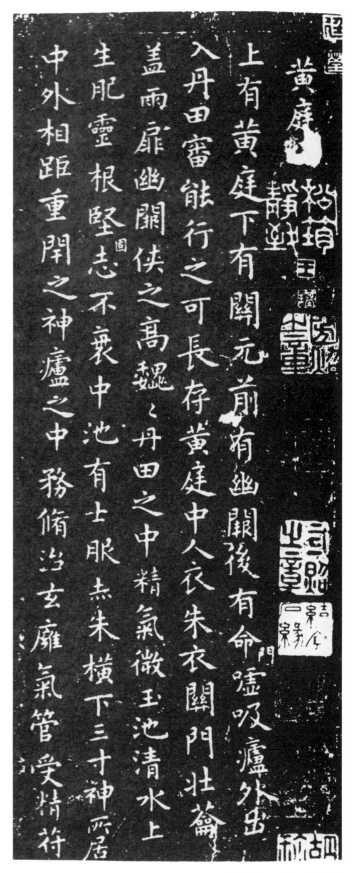

王羲之　晋　黄庭经

欧阳询　唐　九成宫醴泉铭（局部）

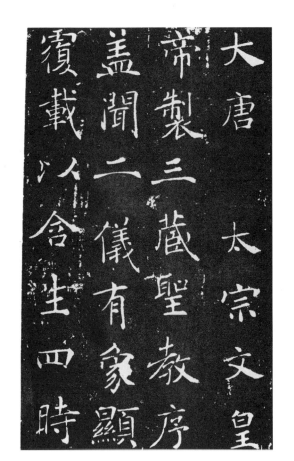

褚遂良　唐　雁塔圣教序

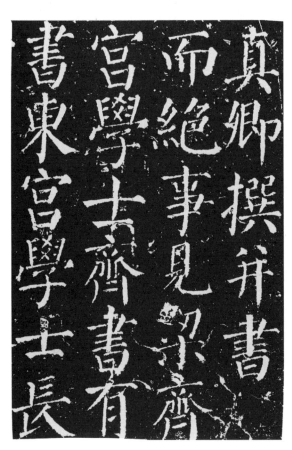

颜真卿　唐　勤礼碑

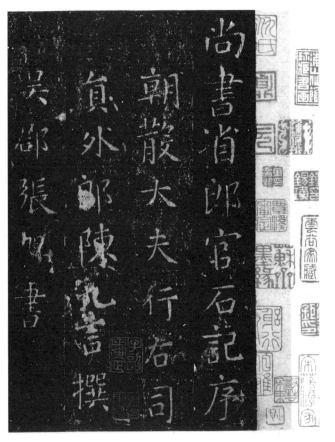

张旭　唐　郎官石柱记

（二）行书

行书不正不草，介乎于真、草之间，是变真、草以便于挥运的一种书体。魏初有钟、胡两家为行书法，俱学于刘德昇，而钟氏稍异。钟是钟（繇）元常，胡是胡昭，胡书不传，但有胡肥钟瘦之说。今所传钟书，传为王羲之所临。前人有把它再拆为几种的，如"行楷""行草""藁行"之类。行楷是指行书偏多于楷正的意思，如王右军的《兰亭序》、大令的《保母志》，以及《圣教序》《与福寺碑》等等（其他王集都比较差）。行草是指行书偏多于草法的意思，如阁帖及大观帖中的《廿二日帖》《四月廿三日帖》及《追寻伤悼

帖》等等。整部帖中，要分别清楚哪一部是行草，哪一部是行楷，有时就比较困难。比如上述列举的行楷和行草帖中，其中说是行楷的，却有几个字或一两行是行草；说是行草的，倒有几个字或一两行是行楷的，还请学者在分别时注意。所谓"藁行"，是指藁氏的一种行书，如颜鲁公的《争座位》《三表》《祭侄稿》等等，但三种都统称为行书。

行书作者，自须首推王右军、谢安石，大令为次。作品除前列举者外，表章尺牍都见于诸阁帖中。实在说来，晋朝一代作者都是极好的。王氏门中，如操之、焕之、凝之，其他

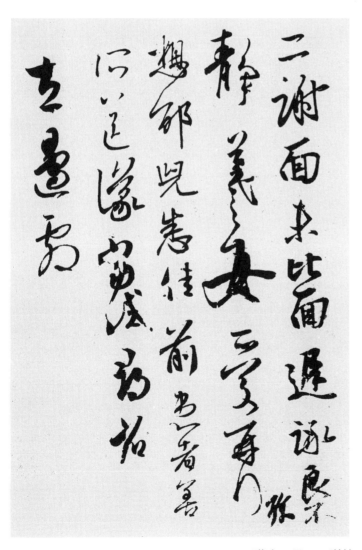

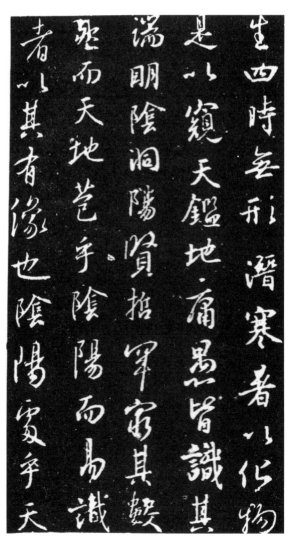

王羲之　晋　二谢帖

唐　怀仁集王羲之　圣教序

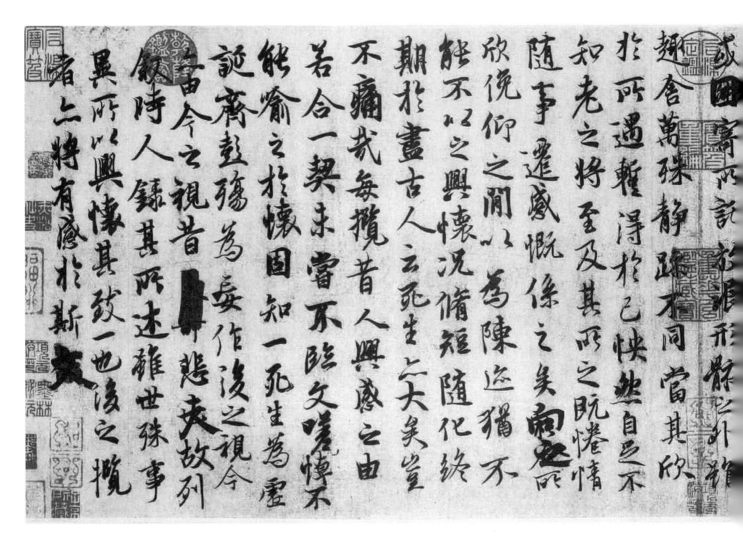

王羲之　晋　兰亭序（唐冯承素摹本）

如王珣、王珉都不凡。晋以来，宋、齐、梁、陈、隋各朝，气息也很好。直到唐朝，便感到与前不同了。唐人行书，唐太宗要算特出的书家了。其余一般来讲，都很精熟，但缺乏逸韵，这当然也是受到尚法的影响；但是比起楷正来，已比较能脱离拘束。颜鲁公的尺牍如《蔡明远》《马病》《鹿脯》诸帖，比较他的正楷有味得多。柳诚悬也是如此。其他如欧阳询、李北海所写的帖，都是妙迹。虞世南的《汝南公主墓志》秀丽非凡。褚河南的《枯树赋》为有名的剧迹。然此二帖，大有米颠作伪

可能。写尺牍与其他闲文及写稿，不像写碑版那样认认真真、规规矩矩。因为毫不矜持，所以能自自然然，天机流露，恰到好处。行书要稳秀清洁，风神萧散，决不可草率。宋、元、明人尺牍少可观者，原因有几种：一是作行书过于草率从事；二是务为侧媚，赵子昂、文徵明、祝枝山、董思白等为甚；三是不讲行间章法。到清代人，尤无足观。

行书的极则，不消说是晋人。阁帖中所保存、流传者亦不少。古人没有专门论行书的文字，所见到的，都附带于论真、草二体中。

永和九年歲在癸丑暮春之初會
于會稽山陰之蘭亭修禊事
也群賢畢至少長咸集此地
有崇山峻領茂林脩竹又有清流激
湍暎帶左右引以為流觴曲水
列坐其次雖無絲竹管弦之
盛一觴一詠亦足以暢敘幽情
是日也天朗氣清惠風和暢仰
觀宇宙之大俯察品類之盛
所以遊目騁懷足以極視聽之
娛信可樂也夫人之相與俯仰

帶招久違傾仰
夏序清和
起居何如襄羊趨
台不得久面伏惟
珍愛米一醉將徵
意程欵悚灰膽情
加愛、、帶首
寶先生侍右

米芾　宋　清和帖

大元勑賜龍興寺大
覺普慈廣照無上帝
師之碑
集賢學士資德大
夫臣趙孟頫奉

四達民迷有恭臨顧
洛尔羽旆壹尔志慮
陰闔陽闢恪守常度
集賢直學士朝列

赵孟頫　元　胆巴碑

赵孟頫　元　重修三门记

懷霜志妙言而臨雲詠世德之
俊烈誦先民之清芬游文章
之林府嘉藻麗之彬彬慨
投篇而援筆聊宣之乎斯文
其始也皆收視反聽耽思旁訊
精騖八極心游萬仞其致也情
瞳曨而弥鮮物昭晣而互進傾

陆柬之　唐　文赋

珣頓首頓首伯遠勝業情
期群從之寶自以羸患
志在優游始獲此出
意不剋申分別如昨永為
古遠陟嶺嶠不相瞻臨

王珣　晋　伯远帖

52

行书　册页

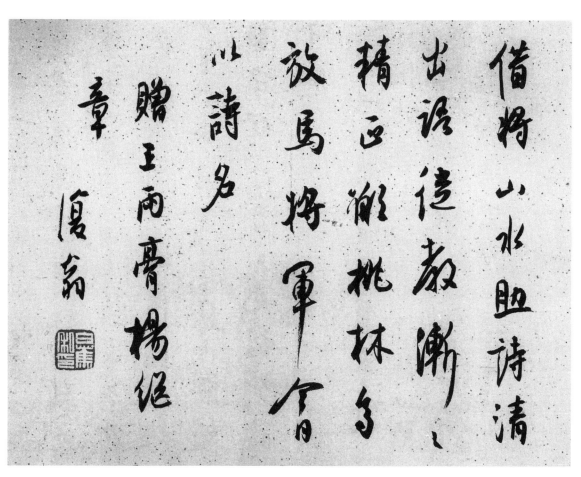

行书　册页

（三）草书

草书分章草和今草两种。章草源出于隶，解散隶法，用以赴急，本草创之义，所以称草，用笔实兼篆、隶意思。《晋书·卫瓘传》中说："汉兴而有草书，不知作者姓名。"可见这一种草书的产生，是先于楷行、今草。今草一方面为章草之捷，一方面又由楷行酝酿而来，因此用笔与章草有所不同。现在社会上一般讲的草书，就是指后一种的今草。

右军有草圣之名，他的草书剧迹，当推《十七帖》。但晋贤草书可以说都很好。学草书不入晋人之室，不可谓之能。学草书的初步，先务研究、辨别其偏旁。世俗所传的《草诀歌》《千字文》《草字汇》，都是为学草的帮助。草书的点画，其多少、长短、屈折，略有出入，便变成另一个字，所以有俗谚："草字脱了脚，仙人猜勿着。"于右任等选订的《标准草书范本千字文》，苦心孤诣，用科学方法来整理、综汇古今法帖、名贤手泽，易识、易写、准确、美丽，以建立草书之标准。昔人所谓妙理，至此，可于此书平易得之，裨补学者匪浅。

草书的流行范围，在当时也只限于士大夫阶级，并不普遍。直到现在，草书和篆、隶一样，纯属一种非应用的书体。讲到它的写法，孙过庭曾云："真以点画为形质，使转为情性；草以点画为情性，使转为形质。""伯英不真，而点画狼藉；元常不草，使转纵横。"又云："草贵流而畅，章务简而便。"这几句话说得极精。包慎伯的诠释："盖点画力求平直，易成板刻，板刻则谓之无使转；使转力求姿态，易入偏软，偏软则谓之无点画。其致则殊途同归，其词则互文见意，不必泥别真草也。"也说得很明白。姜白石云："方圆者，真、草之体用。真贵方，草贵圆，方者参

之以圆，圆者参之以方，斯为妙矣。"孙、姜两人以真明草，以草明真的说法，都极为精要。本来写草字的难，就难在不失法度；一方面要讲笔势飞动；一方面仍须像作真书那样的谨严。黄山谷云："草法欲左规右矩。"宋高宗云："草书之法，昔人用以趋急速而务简易，删难省繁，损复为单，诚非仓史之迹。但习书之余，以精神之运，识思超妙，使点画不失真为尚。"草书精熟之后才能够快，但是这个快字，在时间方面如此说，若在运笔方面讲，正需"能速不速"方才到家。什么叫能速不速呢？便是古人的所谓"留"，和所谓的"涩"，作草用笔，能留得住才好。后汉蔡琰述石室神授笔势云："书有二法，一曰'疾'，二曰'涩'，得疾涩二法，书妙尽矣。"诸位应悟得作草书的要点正在于此。

学楷正由隋唐入手，但草书决不可由唐人的"狂草"入手。唐人的狂草不足为训，正如隶书的不可为训一样。诸位或许要问，为什么唐人的狂草不足学呢？妇孺皆知，鼎鼎大名的张旭、怀素，不正是唐人草书大家么？我说正是指这一类草字不足取法。世俗所称的"连绵草"和"狂草"，这两位便是代表作家。黄伯思说："草之狂怪，乃书之下者，因陋就浅，徒足障拙目耳。若逸少草之佳处，盖与从心者契妙，宁可与不逾矩义之哉。"姜白石云："自唐以前，都是独草，不过两字属连。累数十字而不断，号曰连绵、游丝。此虽出于古，不足为奇，更成大病。古人作草，如今人作真，何尝苟且。其相连处，特是引带，尝考其字，是点划处皆重，非点划处偶相引带，其笔皆轻。虽复变化多端，而未尝乱其法度。"赵寒山说："晋人行草不多引，锋前引则后必断，前断则后可引，一字数断者有之。后世狂

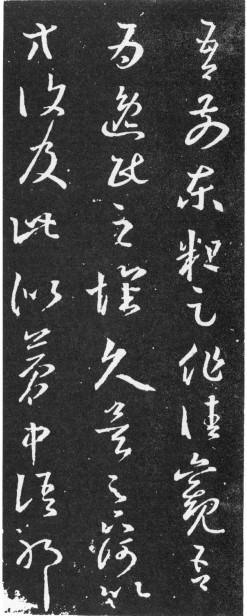
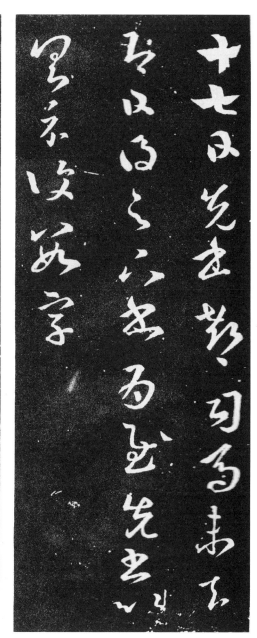

王羲之　晋　十七帖

草，浑身缠以丝索，或连篇数字不绝者，谓之精炼可耳，不成雅道。"赵孟頫云："晋贤草体，虚澹萧散，此为最妙。至唐旭、素方作连绵之笔，此黄伯思、简齐、尧章所不取也。今人但见烂然如藤缠着，为草书之妙，晋人之妙不在此，法度端严中萧散为胜耳。"

诸家的论草书见解都颇为纯正。近人郑苏戡，他虽不能写草书，但颇能欣赏，颇解草法。他有两句诗说："作书莫作草，怀素尤为厉。"可谓概乎言之。又有诗云："草书初学患不熟，久之稍熟患不生。裁能成字已受缚，欲解此缚嗟谁能。"这些话颇有识度：后两句是指俗见入手的错误，前两句是关于草书生熟的说法。能草书者，或反而不知道这一点，却被他冷眼窥破了。因为书法太熟了之后，便容易变成甜，一甜便俗。唐人的草书可算极精熟，但气味却不好，原因就是不能够生。不说草，说楷、行罢，赵松雪的书法，功夫颇深，但守法不变，正是患上了熟而俗的毛病。拿绘画来说，也是如此。画得太多了，最好让它冷一冷，歇歇手。

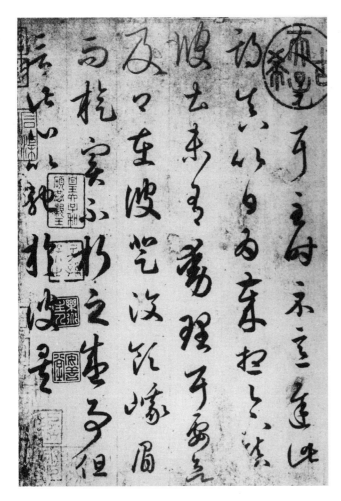

王羲之　晋　尺牍

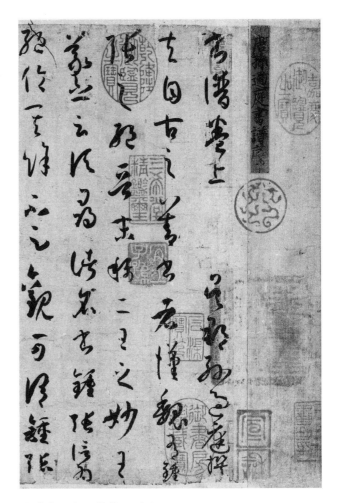

孙过庭　唐　书谱（局部）

关于草书，想到一句古话"匆匆不及作草"，诸位也许听到过。因为断句不同，有两种解释：一是作一句读，意思是作草书不是马马虎虎的，因为时间不够，所以来不及写草字；一是到"及"字一断，"作草"二字别成一小句，那意思是说，因为时间匆匆来不及写楷正，所以写草字。两说都通。正像《四杰传》里，祝枝山所撰"今年正好，晦气全无，财帛进门"的贴门上的句子一样。如果断成"今年正好晦气，全无财帛进门"贴在门上，不闹笑话么？断句不同，意思全异。那么"匆匆不及作草"这句话，究竟怎样理解才对呢？我觉得把两种解释统一起来认识草书，是比较妥当的。宋高宗反对前一种解释，他说草书应"知矢发机，霆不暇击，电不及飞，皆造极而言创始之意也。后世或云'忙不及草'

者，岂草之本旨哉。正需翰动若驰，落纸云烟方佳耳"。他说的是草的本旨，原是不错的；但作一句读的"匆匆不及作草"，说来虽确乎过分，但却不能说完全没有道理。你们看学草书的人，有时也往往随便得过分，过分强调了草书的快，因而往往一辈子竟写不好。一般学草字的毛病，便在于能"疾"而不能"涩"。写草字正需笔轻而能沉，进而能涩，方能免于浮滑。这是第一种解释有道理的地方。孙过庭云："至有未悟淹留，偏追劲疾；不能迅速，反效迟重。夫劲速者，超逸之机；迟留者，赏会之致。将反其速，行臻会美之方；专溺于迟，终爽绝伦之妙。能速不速，所谓淹留；因迟就迟，讵名赏会。非夫心闲手敏，难以兼通者焉。"其论中肯之至。

关于草书入手，姜白石指示后学有几句

话："凡学草书，先当取法张芝、皇象、索靖、章草等，则结体平正，下笔有源。然后仿右军，申之以变化，鼓之以奇崛。"此说最为纯正。

总而言之，作字不论正、行、草，先要放胆，求平正开展而须笔笔精细，贵恣肆而尤尚雅驯。得笔势，重意味，贵生动，忌板滞。凡平实、安详、谨严、沉着、端厚、稳秀、清洁、萧散、飘逸种种，都是书之美点；凡纤弱、粗犷、浮滑、轻佻、草率、装缀、狂俗，一切都必须除恶务尽。初学应从凝重、难涩入手，切忌故作古老。

学无止境，书学下功夫亦无止境。扬雄说："能观千剑，而后能剑；能读千赋，而后能赋。"学书也要大开眼界，要欲博而守之。务约而博，由博返约，那么，将来的成功，绝非所谓"小就"了。

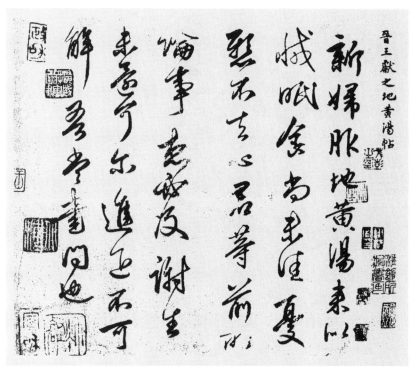

王献之　晋　地黄汤帖

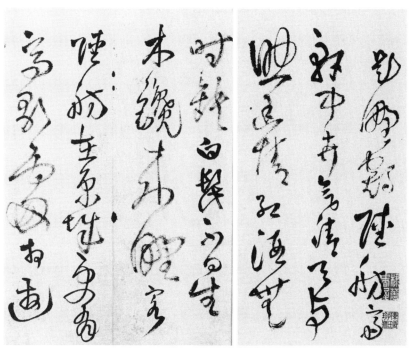

王铎　清　题野鹤陆舫斋

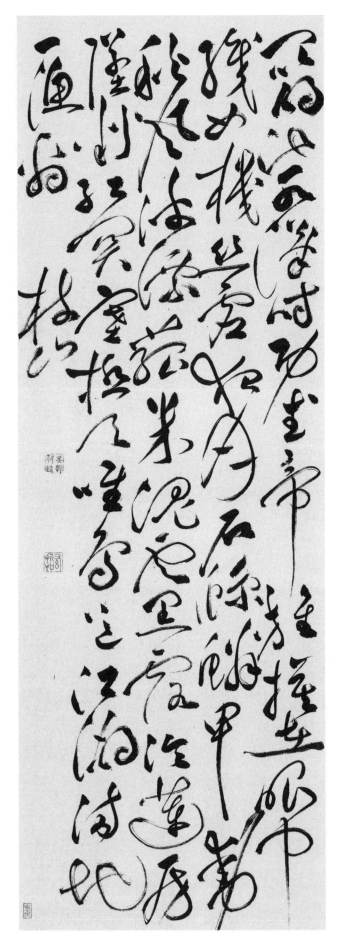

祝允明　明　杜甫秋兴八首诗之一

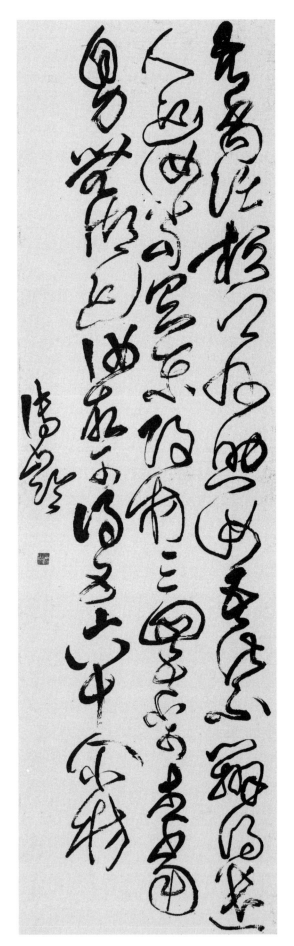

傅山　明　临阁贴

第九讲 书髓

我经过相当时间的推敲和思考，决定用"书髓"两字来包举本讲。因为在这一讲里所要谈的，可以说是书学上的最高修养，比较抽象，古人也不大把它分析、讲明。正如孙过庭所谓："设有所会，缄秘已深；遂令学者茫然，莫知领要，徒见成功之美，不悟所致之由。"又云："当仁者得意忘言，罕陈其要；企学者希风叙妙，虽述犹疏。"这在初学者听来，或者以为同书法不甚相关；对于引证古人的议论，或者感觉会很平凡，或者是感到不容易领会。其实呢，倒是千真万确，妙而非玄。现在为了诸位易于明了起见，提纲挈领，在本讲总题之下，先总地、概括地谈一谈。

大概书法到了"炉火纯青"，称为"合作"的地步，必定具备心境、性情、神韵、气味四项条件。那么，四项条件的因成是什么呢？阐述如下：

（一）**心境**：心境要娴静。如何会娴静呢？由于胸无凝滞，无名利心。换句话说，便是没有与世争衡、传之不朽的存心——不单单是没有杂事、杂念打扰的说法。只有这样，才能达到心不知手，手不知心的境界。心缘静而得坚，心坚而后得劲健。临池之际，心境关系可真不小。《书谱》以"神怡务闲"为五合之首，"心遽体留"为五乖之首。又说："穷变态于毫端，合情调于纸上；无间心手，忘怀楷则；自可背羲、献而无失，违钟、张而尚工。"这是到了极娴静的境界，才能如此。

（二）**性情**：性情要灵和。缘何得灵和呢？讲到灵字，便联想到一个"空"字。譬如钟鼓，因为它是空的，所以才能响；如果是实心的话，敲起来便不灵了。"和"字的解释是顺，是谐，是不坚不柔，发而皆中节，谓之和。性情的空灵，是以心境的娴静为前提的。心境的能够娴静，犹如钟鼓，大叩之则大鸣，小叩之则小鸣。《书谱》以"感惠徇知"为一合，"意违势屈"为一乖。又说："写《乐毅》则情多怫郁；书《画赞》则意涉环奇；《黄庭经》则怡怿虚无；《太史箴》又纵横争折；暨乎《兰亭》兴集，思逸神超；私门诫誓，情拘志惨。所谓涉乐方笑，言哀已叹。"又云："右军之书，末年多妙。当缘思虑通审，志气和平，不激不厉，而风规自远。"性情和书法的关系如此。

（三）**神韵**：神韵由于胸襟。胸襟须恬淡、高旷。恬淡高旷的人，独往独来，能够不把得失毁誉扰其心曲，自舒机杼，从容不迫，肆应裕如。我们可以想象诸葛武侯，他羽扇纶巾的风度如何？王猛扪虱而谈的风度如何？王逸少东床袒腹的风度如何？神韵又是从无所谓而为来的。宋元君解衣盘礴，叹为是真画士；而孙过庭以"偶然欲书"为一合，"情怠手阑"为一乖，其故可思。有人说：神韵是譬如一个人的容止可观，进退可度，大致不错，但那个可观可度，我看正不免见得矜持，还不够形容一个人的逸韵。譬如馆阁体的好手，不能说不是可观可度，然而终不是书家，因为其中有功名两个字。孙过庭说："心不厌精，手不忘熟。若运用尽于精熟，规矩谙于胸襟，自然容与徘徊，意先笔后，潇洒流落，翰逸神飞。"所以能潇洒流落，翰逸神飞，也就是因为胸中不着功名两字。

（四）**气味**：气味由于人品。人品是什么？如忠、孝、节、义、高洁、隐逸、清廉、耿介、仁慈、朴厚之类都是。古人说："书者如也。"又说："言为心声，书为心画。"这

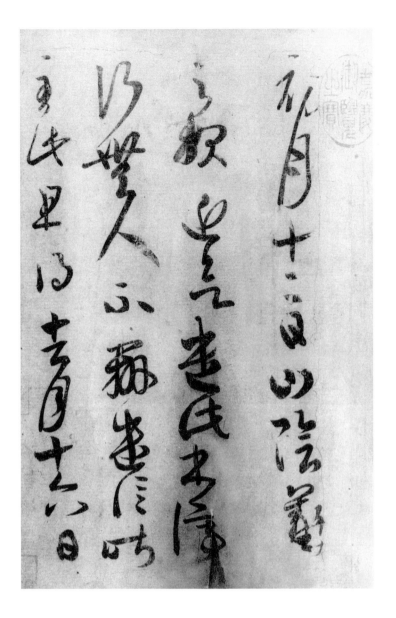

王羲之　晋　初月帖

个如字，正是说如其为人。晋人风尚萧散飘逸，当时的书法也便是这个气味。鲁公忠义，大节凛然，他的书法，正见得堂堂正正，如正士立朝堂模样。太白好神仙、好剑、好侠，诗酒不羁，他的书法也很豪逸清奇。本来，一种艺术的成功，都各有作者的面目和特点。面目和特点之所以不同，这是因为各个作品，有各人的个性融合在内。试看，同是师法王羲之，为何欧、虞、褚、薛的面目，自成其为欧、虞、褚、薛呢？孙过庭云："虽学宗一家，而变成多体，莫不随其性欲，便以为姿。"就是这个道理。所以一个人的人品，无论忠义、隐逸、耿介等等，莫不反映到他的书法上去。读书人首务立品，写字也先要人品，有了人品，书法的气味便好，也越为世人珍贵。

四者除了天赋、遗传关系之外，又总归于学识，同时与社会、历史的环境和条件，也是分不开的。有天资而不加学，则学识不进。现试言：

（一）**学识与心境的关系**：孩子们初学执笔，写成功几个字，便喜欢听大人们称赞一声"好"。艺术家如果不脱离这种心理，常常要人道好，这就糟了。为什么糟呢？是因为他名利心太重的缘故。请设想一下，如果张三说他极好，李四说他不好，他还来不及辨别对方是什么人，他们的话有什么价值，而只是希望李四能改变主意，也说他好，结果又来了个王五，批评他某一点不好，你想，这样他的心境如何能娴静呢。

（二）**学识和性情的关系**：天下事事物物，万有不齐；各人的性情，自然像各人的面孔一样，也大有不同。对于书法来讲，也是如此。历代大家，各有面目，各有千秋。如果甲说钟王字好，乙说颜柳字好，于是各执己见，"公说公有理，婆说婆有理"，成见在胸，入主出奴，由辩论、笔战而相骂起来，结果去就质于一位学《爨宝子碑》的丙，那岂非笑话。本来颜、柳书虽有习气，但不能掩其好处。自己不能静观体会，缘何便可一笔抹杀。所以学问深，则意气平，这话是很有道理的。学问深者，必善于倾听客观的分析、各种不同见解，善于吸收各家精华，也必能保持冷静的头脑和娴静的心境。

（三）**学识和神韵的关系**：学问高者，见多识广，心胸高旷，独来独往；因为心中毫无杂念，毫无与世争衡之心，书画诗文，其气息必超脱尘俗，萧散飘逸，神采清奇。否则"不虞之誉，求全之毁""一庸人誉之，便自以为有余；一庸人毁之，便自以为不足"。得失劳心，真是何必，也使人觉得可笑。"见富贵而生谄容，遇贫贱而生骄态。"其实，他的富贵于我何加，他的贫贱于我何损，这只能显露了自己的胸襟和人格。即如拿王逸少的胸襟来讲，他所以"袒腹东床"，那时候，他正觉得大丈夫不拘小节，何患无妻，天热乐得舒舒服服。一方面看了他的弟兄辈，一个个衣冠整齐，一副矜持模样，目的原是想讨郗家小姐做老婆！眼前来的，又不知是谁的未来的丈人，未免心中要暗暗好笑呢！

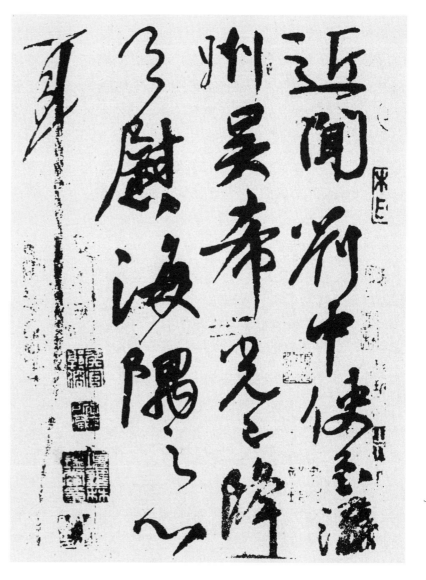

颜真卿　唐　刘中使帖

（四）**学识与人品的关系**：识由学而高，学又因识而进，两者是有相互密切联系的。"有所为，有所不为"，这是由于学识。"好而知其恶，恶而知其好"，这也是由于学识。有些人不能说是没有学问，但为何他偏干不忠不义的勾当呢？那是由于不能分别义、利，于是淫于富贵，移于贫贱，屈于威武。归根结底，他原是并没有得到圣贤的真学问，因此便无定识，而影响到他的人格。有些人学古人的书法，偏先学到他的恶习，有毛病的地方。这是好而不能知其恶，是由于不学以致无识，而以丑为美，影响到书品。宋代书家苏、黄、米、蔡，据说这个蔡原是蔡京，但是后人因为蔡京人格有问题，不配和其他三家并称，所以配上了一个蔡襄。元代赵子昂，本来是宋朝宗室，国亡之后，还做异族大官，这于人格上就有问题了。所以虽然他的书法功夫不仅好，也够漂亮，但总觉得是浮滑一路，骨子差了。明末清初的王觉斯，天分真高，笔力比文徵明一辈强得多，《拟山园帖》的摹古功夫，更可见他的学力。但他自己面目的书法，粗乱得很。他又为宦官魏忠贤写生祠碑，于是人家便看不起他了。讲书法关系到人品，或以为不是"在艺言艺"的态度，但我以上所讲的，即以艺术至上的立场而合到人品，我想，这并不离题。至于一辈嗜古的收藏家，珍贵新莽的贷泉、蔡京的《党人碑》、秦桧的书札，那是历史保存的意义，在我看来，倒不单单是好奇与物以稀为贵。

以上所言，实在是卑无高论，但与书道联系之处，各位可以隅反。现在将古代书家所论到的，有关四项修养的话摘录于后，供诸位参考。

蔡邕曰："书者，散也。欲书先散怀抱，任意恣情然后书之，若绾闲务，虽中山兔毫不能佳也。夫书，先默坐静思，随意所适，言不出口，气不盈息，沈密神采，如对至尊，则无不善矣。"（云间按："如对至尊"尚是眼前有人，心中有人，非是。）

皇象论书云："须得精毫佳纸之外，犹曰：'如逸豫之余手，调适而意佳娱，正可以小展。'"

王羲之曰："凡书之时，贵乎沉静。"

王僧虔曰："书之妙道，神采为上，形质次之，兼之者方可绍于古人……必使心忘于笔，手忘于书，心手遗情，书笔相忘。"

欧阳询曰："莹神静虑，端己正容，秉笔思生，临池志逸。"

虞世南曰："字虽有质，迹本无为。禀阴阳而动静，体万物以成形。达性通变，其常不主。故知书道玄妙，必资神遇，不可以力求也。机巧必须心悟，不可以目取也。字形者，如目之视也。为目有止限，由执字体也。既有质滞，为目所视，远近不同。如水在方圆，岂由乎水？且笔妙喻水，方圆喻字，所视则同，远近则异。故明执字体也。字有态度，心之辅也，心悟非心，合于妙也。借如铸铜为镜，非匠者之明；假笔传心，非毫端之妙。必在澄心运思，至微至妙之闲，神应思彻，又同鼓琴轮指妙响，随意而生，握管使锋，逸态逐毫而应，学者心悟于至妙，书契于无为，苟涉浮华，终惽于斯理也。"

孙过庭云："凛之以风神，温之以妍润，鼓之以枯劲，和之以娴雅。故可达其情性，形其哀乐。"

唐太宗曰："神，心之用也。心，必静而已矣。"

苏东坡曰："人貌有好丑，而君子小人之态不可掩也。言有辩讷，而君子小人之气不可欺也。书有工拙，而君子小人之心不可乱也。"

黄山谷曰："用心不杂，乃是入神要路。"又云："书字虽工拙在人，要须年高手硬，心意闲淡，乃入微耳。"

米南宫曰："学书须得趣，他好俱忘乃入

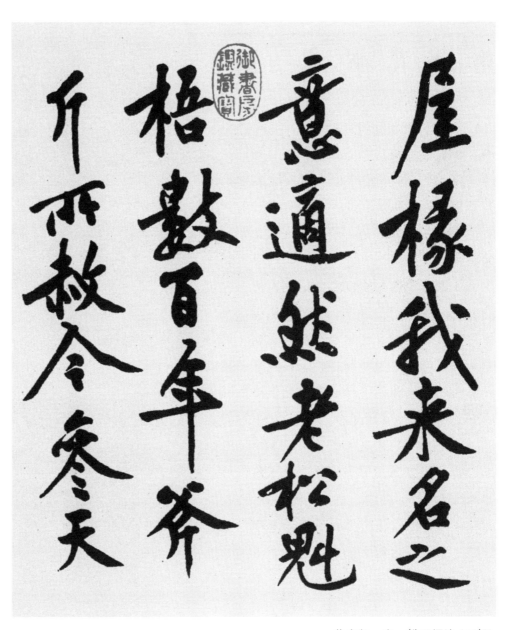

黄庭坚 宋 松风阁诗（局部）

妙。别为一好媺之，便不工也。"

晁补之云："书工笔吏，竭精神于日夜，尽得古人点画之法而模之；浓纤横斜，毫发必似，而古人妙处已亡，妙不在于法也。"

虞集曰："譬诸人之耳、目、口、鼻之形虽同，而神气不一，衣冠带履之具同而容止则殊。"

梁山舟曰："写字要有气，气须从熟得来，有气则自有势。"

曾文正曰："气盛则言之短长与声之高下皆宜，书亦如之。"又曰："古之书家，字里行间，别有一种意态，如美人眉目可画者也。意态超人者，古人谓之韵胜。"

郝经曰："客气忘虑，扑灭消驰，淡然无欲，翛然无为，心手相忘，纵意所知，不知书之为我，我之为书，悠然而化。从技入于道，凡有所书，神妙不测，尽为自然造化，不复有笔墨，神在意存而已。"

孔孟论学，必先博学详说。上面所引前贤精要议论，无非在说明心境、性情、神韵、气味四项，唯或是说到其一两种，或是笼统全说着，总之在同学们能细心体验。

第十讲 碑与帖

书学上碑与帖的争论，是远自乾嘉以来的事。提倡碑的攻击帖，喜欢帖的攻击碑。从大势上说，所谓"碑学"，从包慎伯到李梅庵、曾农髯的锯边蚓粪为止，曾经风靡一时，占过所谓"帖学"的上风，但到了现在，似乎风水又在转了。

从主张学碑与主张学帖的两方面互相攻击的情况来说，在我看来，似乎都毫无意义。为什么说是毫无意义呢？且待后面说明。现在我先从碑、帖的本身讲碑、帖。在这里，我们得弄明白什么叫作碑，什么叫作帖，碑与帖本身的定义和其分野在哪里。

（一）碑：立石叫作碑，以文字勒石叫作碑。碑上的字，由书人直接书丹于石，然后刻的，包括纪功、神道、墓志、摩崖等种种石刻。

（二）帖：古代人没有纸，书于帛上者叫作帖。帛难以保存久远，因之把古人的书迹摹刻到石或木上去的叫作帖。在此，书与刻是间接的，包括书牍、奏章、诗文等的拓本。

普通讲到书法的类别，是以书体为单位的，如篆、隶、分、草、正、行；以人为单位的，如钟、王、欧、颜等等；在没有写明书者的年代的，是以朝代为单位的，如夏、商、周、秦等等；也有以国为单位的，如齐、鲁、楚、虢等等；还有以器物为单位的，如散氏盘、毛公鼎、齐侯罍、莱子侯碑、华岳碑、乙瑛碑等等。以碑帖来分优劣，以南北来分派别，这在书学上是一个新的学说。

原来尊碑抑帖，掀起这个大风浪者，是安吴包慎伯。承风继起，推波助澜，尊魏卑唐的是南海康长素。包、康两氏都是舌灿莲花的善辩者。包著有《艺舟双楫》，康著有《广艺舟双楫》，其实两楫只是一楫。这两部书，影

字帖架

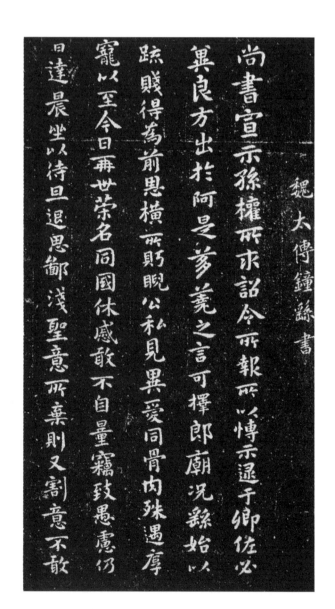

钟繇　魏　宣示表（大观帖本局部）

北魏　墓志铭

响书坛可真不小。但是，发端这个议论的，却并不是安吴，而是仪征阮芸台（元）。而阮氏的创论，又未始不是因为受到王虚舟"江南足拓，不如河北断碑"一语的暗示。若再追溯以前，如冯钝吟云"画有南北，书亦有南北"，赵文简云"晋、宋而下，分而南北"。两氏虽有南北之说，但含糊笼统，并无实际具体的议论。阮氏是清乾嘉时的一个经学家，而以提倡学术自任，著述极富，刻书尤广，亦能书小篆、汉隶，相当可观。他始有《南北书派论》及《北碑南帖论》两篇文章。清代的学术考据特别发达，当时尤其是古文字学，更为进步。因此，从古碑、碣、钟鼎文字中发现新义，其价值正足以弥补正史经传某些不足之处。阮氏既是学经大师，又留心翰墨，眼见自明以来，书学囿于阁帖楔序日渐衰落，而清代书法，圣祖（即康熙）酷爱董香光，臣下模仿，遂成风气。至乾隆皇帝，又转而喜欢学赵子昂字，他本身既写得一般恶俗气，而上行下效，一般号为书家的书法，专务秀媚，绝无骨气，实在已到了站不起来的时候。以振弊起衰为己任的阮氏，既有所触发，思为世人开阔眼界，寻一条出路，于是写了《南北书派论》和《北碑南帖论》两文。这两篇创论，就好比在重病人身上打了一针强心剂，又替病人开了一帖用巴豆、大黄的药，使庸医刮目相看。论两篇文章的本质，原是考证性的东西，是他就历史的、地理的、政治的发展，作为研究性的尝试论。可以说，他是很富于革命性的，这实在是有所见，不是无所谓的。本来学术是天下之公器，他尽管提倡碑，但他的精神，则全是在学术上竖立新学说的一种学者态度。现在先摘录两篇文章

的论语，以便加以探讨。

《南北书派论》：

盖由隶字变为正书、行草，其转移皆在汉末与魏晋之间。而正书、行草之分为南、北两派者，则东晋、宋、齐、梁、陈为南派，赵、燕、魏、齐、周、隋为北派也。南派由钟繇、卫瓘及王羲之、献之、僧虔等，以至智永、虞世南；北派由钟繇、卫瓘、索靖及崔悦、卢谌、高遵、沈馥、姚元标、赵文深、丁道护等，以至欧阳询、褚遂良。

南派不显于隋，至贞观始大显。然欧、褚诸贤，本出北派，洎唐永徽以后，直至开成，碑版、石经尚沿北派余风焉。

南派乃江左风流，疏放妍妙，长于启牍，减笔至不可识。而篆隶遗法，东晋已多改变，无论宋齐矣。

北派则是中原古法，拘谨拙陋，长于碑榜。而蔡邕、韦诞、邯郸淳、卫觊、张芝、杜度、篆隶、八分、草书遗法，至隋末唐初贞观永徽金石可考，犹有存者。

两派判若江河，南北世族不相通习。至唐初，太宗独善王羲之书，虞世南最为亲近，始令王氏一家兼掩南北矣。然此时王派虽显，缣楮无多，世间所习尤为北派。赵宋阁帖盛行，不重中原碑版，于是北派愈微矣。

梁代王褒，南派之高手也，入仕北朝。唐高祖学其书，故其子太宗，亦爱好王羲之书法也。

他在《北碑南帖论》里说：

古石刻纪帝王功德，或为卿士铭德位，以佐史学。是以古人书法未有不托金石以传者。秦石刻曰："金石刻，明白是也。"前后汉隶碑盛兴，书家辈出。东汉山川庙墓，无不刊石勒铭，最有矩法。降及西晋、北朝，中原汉碑林立，学者慕之，转相摹习。唐修晋书、南北史传，于名家书法，或曰善隶书；或曰善

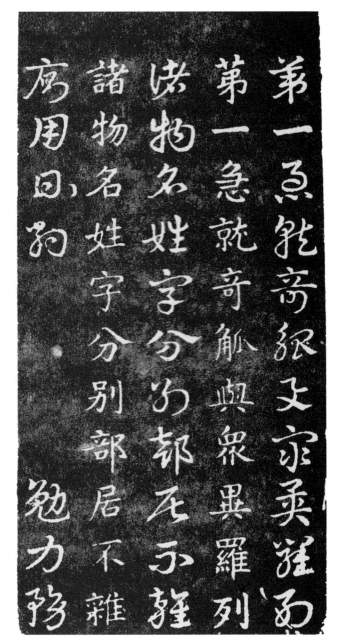

皇象 吴 急就章（松江本）

隶草；或曰善正书、善行草，而皆以善隶书为尊。当年风尚，若曰不善隶，是不成书家矣。

帖者始于卷帛之署书（见《说文》），后世凡一缣半纸，珍藏墨迹，皆归之帖。今阁帖如钟、王、谢诸书，皆帖也，非碑也。且以南朝敕禁刻碑之事，是以碑碣绝少（见《昭明文选》）。唯帖是尚。字全变为真、行、草书，无复隶古遗意……东晋民间墓砖，多出陶匠之手，而字迹尚与篆、隶相近，与兰亭迥殊，非持风流者所能变也。

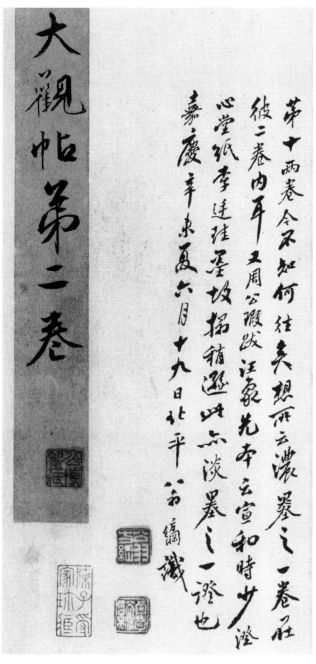

大观帖

同时他又说：

北朝碑字，破体太多，特因字杂分隶，兵戈之间，无人讲习，遂致六书混淆，向壁虚造。北朝族望质朴，不尚风流，拘守旧法，罕肯通变，惟是遭时离乱，体格猥拙……破体太多，宜为颜之推、江式等所纠正。

他又承认：

（一）短笺长卷，意态挥洒，则帖擅其长。

（二）界格方严，法书深刻，则碑据其

胜。

可见他的碑帖长短论，说得非常开明。不过，我们从这两篇文字中看来，他的南北分派立论，不论从地域上，或是就人的单位来说，他做的系统的说法不能圆满，恐怕事实上也无从圆满，而且会越弄越糊涂的。因为地与人的分隶与各家书品的分隶，要由南北来划分得清清楚楚，其困难极大，甚至不可能。正和其他学术方面，得划分南北派，或某派某派差不多。我们试就碑帖的本题来说，比方拿颜鲁公的作品来讲，《家庙碑》《麻姑仙坛记》《颜勤礼》等，是碑；《裴将军》《争座位》《祭侄稿》《三表》等，是帖。就人说，他是山东人，属北派；就字体说，他的字体近《瘗鹤铭》，应属南派。现在姑且不谈鲁公，即使在阮氏自己两文中的钟、王、欧、褚诸人，他们的分隶归属不是已颇费安排，难于妥帖了吗？至于他说到帖的统一天下，是归功于帝王的爱好，这也仅是见得一方之说。固然帝王的地位，可以使他有相当的影响，但我觉得书法的优劣和书体，在当时的流行是主要的影响。右军的书迹，为历代所宝，唐宋诸大家，没有一个不直接、间接渊源于他。《淳化阁帖》一出，影响到后来的书学。但王帖的风行和他之所以被称为书圣，绝不是偶然的事。一方面是王字的精湛，如羊欣论羲之的书法说是："贵越群品，古今莫二，兼撮众长，备成一家。"这样的称赞，似乎也决与亲情无关。另一方面社会上应用最多的，不消说是正书和行书。而正、行的极诣，又无人否认是王字。所以王字的盛行，亦自属当然的趋势，初未必由于帝王的爱好。诚然，我相信以帝王的地位而提倡，石工、陶匠的字也可以风靡一时。但是，说因为帝王提倡石工、陶匠的字，便要永为世法，那我觉得是可疑的一件事。

阮氏之说开了风气后，到了包、康二人，

书学十讲

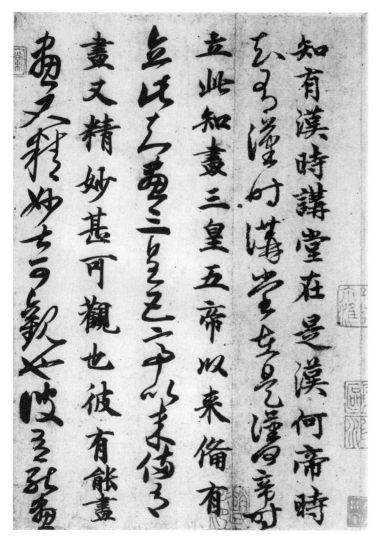

王羲之　晋　汉时帖

怀素　唐　苦笋帖

索性树起了尊碑抑帖、尊魏卑唐的旗帜来。他们虽然都祖述于阮氏，但是已经走了样。他们二人的学术，既颇粗疏，态度又很偏激，修辞不能立诚，好以己意，遣为臆说之处很多。好人之所恶，恶人之所好，终欲以石工、陶匠之字，并驾钟、王。如慎伯论书，好作某出自某的源流论，说得似乎探本穷源，实则疏于史学，凿空荒谬。长素把造像最恶劣者，像齐碑隽修罗、隋碑阿史那，都赞为妙绝。《龙门二十品》中，又深贬优填王一种，都是偏僻之论。

为什么说包、康二人尊碑抑帖的最大论证处，祖述于阮氏呢？阮氏怎样说的呢？在他的《南北书派论》中有一段："宋帖辗转摹勒，不可究诘。汉帝、秦臣之迹，并由虚造。钟、

王、郗、谢，岂能如今所存北朝诸碑皆是书丹原石哉？"

本来世人厌旧喜新的心理，是古今未必不相及的；以耳代目的轻信态度，也是古今不肯用心眼、脑子的人所相同的，所以其实是属于一种研究性的文字，人们便信以为铁案。阮氏的两篇文章，大概慎伯、长素，读了以上几句，未加详细研究，一时触动了灵机，便好奇逞私，大事鼓吹，危言阿好，而后人又目为定论。其实关于阁帖的谬误，治帖的，如宋代的黄思伯便有《阁帖刊误》，清代的梁山舟有《淳化秘阁帖考正》，都在阮氏之前，阮氏当然都已经读过了。至于碑的作伪与翻刻，本来就和帖的情形一样。而拓本的好坏，那是治帖

<div align="center">颜真卿　唐　裴将军碑</div>

<div align="center">颜真卿　唐　争座位帖</div>

的人和治碑的人都同样注意和考究的。

为什么说包、康二人的修辞不能立诚呢？因为很稀奇的是，他们叫人家都去学碑、学魏，而自述得力所在、津津乐道的却正是帖——见《述书篇》（慎伯）、《述学篇》（长素）。那岂不是正合着俗语的所谓"自打嘴巴"么。

我对于碑、帖的本身的长处和短处，大体上很同意阮氏的见解。因为我们学帖应该知道帖的短处，学碑也应该明白碑的短处。应该取碑的长处，补帖的短处；取帖的长处，补碑的短处。这正是学者应有的精神，也是我认为提倡学帖的和提倡学碑的互相攻击是毫无意义的理由。对于如何比较两者的看法，我认为：

（一）碑与帖本身的价值，并不能以直接书石的与否，而有所轩轾。原刻初拓，不论碑与帖，都是同样可贵的。

（二）碑刻书丹于石，经过石工大刀阔斧的锥凿，全不失真于原书毫厘，也难以相信。

（三）翻刻的帖，佳者尚存典型。六朝碑的原刻，书法很多不出书家之手，或者竟多出于不甚识字的石工之手。

（四）取长补短，原是游艺的精神，只有如此，才有提高、有发展。

因此，我认为碑版尽可多学，而且学帖必须先学碑。碑沉着、端厚而重点画，帖稳秀、清洁而重使转。碑宏肆，帖萧散。宏肆务去粗犷，萧散务去侧媚。书法宏肆而萧散，乃见神采。单学帖者，患不大；不学碑者，缺沉着、痛快之致。我们决不能因为有碑学和帖学的派别而可以入主出奴，而可以一笔抹杀。六代离乱之际，书法乖谬，不学的书家与不识字的石工、陶匠所凿的字，正好比是一只生毛桃，而且是被虫蛀的毛桃。包、康两人去拜服他们合作的书法，那是他们爱吃虫蛀的生毛桃，我总以为是他们的奇嗜。

余閒居愛重九之名秋菊盈園
而持醪靡由空服九華寄懷
於言

世短意常多斯人樂久生
日月依辰至舉俗愛其名
露凄暄風息氣徹天象明
往燕無遺影來雁有餘

芃丹善養士志在報強嬴
招集百夫良歲暮得荊卿
君子死知己提劍出燕京
素驥鳴廣陌慷慨送我行
雄髮指危冠猛氣衝長纓
飲餞易水上四座列
漸離擊悲筑宋意
唱高聲蕭蕭哀風逝淡

陶渊明诗手卷

寒波生商音更流涕羽奏
壮士驚心知去不歸且有
世名登車何時顧飛盖入
秦庭淩厲越萬里逶迤
過千城圖窮事自至豪
主正怔营惜哉劍術疏奇
功遂不成其人雖已沒千

聲酒能祛百慮菊解制
頹齡如何蓬廬士空視
時運傾塵爵恥虚罍寒
華徒自榮斂襟獨閒謠
緬焉起深情棲遲固多
侯淹留豈無成

九日間居

陶渊明诗手卷

下编 一 书学杂谈

关于习字

"卑之无甚高论！"《通问》的编辑先生征求我写一篇关于习字的文字时对我这样说。其实我本来好比是个野战之卒，未必能塞旗夺帜，有过关斩将的手腕。好吧！现在便不客气地来说几句野话：

（一）为什么写字？比方我们穿衣服，为什么喜欢整洁？看到长得太难看的人，为什么就感觉到他的"面目可憎"，心里要讨厌？书法也一样，虽然是一种表面，可是也似乎不能大意。长得不好看，果然没法子想；但是衣服不整洁，我们是有法子弄得整洁起来的。

（二）习哪一种字？照应用讲，那"正""行"两种自然是最需要。其他"草""分""篆"的自然不必去学。至于学哪一种帖，那是在乎各人的喜欢了。不过，总要以整洁为原则，不要喜欢作怪，也不要好奇眩异，走入恶道！

（三）几时可以成功？习字同其他的事情一样，没有恒心便不行，性急不得，"欲速则不达"。所以习字要每天规定一个时间，要规定习几个字，并且要使它成为一个习惯。这样持之以恒，自然而然会进步得很快，三个月之后，也可以看看了。

（四）看、摹、临。"看"是看它的用笔和精神所在，"摹"是摹它的结构——架子，"临"是要两者俱得。这是习字的三种条件。现在普通一般人习字，只知道临，摹也不摹，看也不看，已经不知道看和摹的重要了。其实他们只做到了一小半功夫。倘使三种条件，同时履行，可以事半功倍呢！还有，常常看见一般人临帖，因为临得不像便去改，这个最坏。临得不像，尽管重临——但不要过三次。因为

草书　团扇

行书　杜甫诗扇片

行书　诗稿

三次以后再不像，会越看越不像，自己会失掉批评力——今日不像，明日可以像了。第一要有恒心。倘使因为不像，弄到后来，乱涂几笔，或者自己短气，索性不临，那是一辈子也不会写得好的了！

临了还有几句话：我以为习字，不必一定存心要做个大书家，或者想成为一个艺术家。因为写得一手好字，果然多半要靠天才；但是即使成功了，说说穿，只是供人家装饰墙壁，给人家好玩而已，于社会民生的痛痒，毫不相关！——这话请不要误会，我的意思：艺术家是要得几个来点缀点缀这个枯燥而乏味的社会的，并且绝不是马马虎虎能够侥幸而成功的。天才而外，一定要有学养，有见识，有品性。你看自古以来的作家，见重于后世的，可是单单为他的几笔大画好？所以根本对于书法没有深厚的趣味，或是出于天性的嗜好，而居然震于人家的书名，想做个书法大家的人们，我要劝他还是拿那些功夫去读些社会科学或自然科学的书。再不是，去拿一柄锯齿或是耙来使用，要有用得多！

说得普通而浅薄得很，就此打住吧！

74

怎样临帖

传统学习书法的步骤是由描红、填黑（填写空心字）到影格、脱格（脱一字、二字至一行），最后才是临写。这个循序渐进的安排是很合理的，科学的。

描红和填黑，事实上是在初步锻炼中锋铺毫，下基本功，使点画就范，写得圆满周到。为什么说是在下基本功呢？因为如果你不能中锋铺毫，红字就不能被盖罩，空心字就填不满。再进一步要求分布结构，才写影格、脱格。写脱格时，事实就在引向临写。什么叫"临写"？临写就是一面学习某一字体的笔迹，同时要把某一字体的架子搭像样外，还要注意学习它的神气，是学习遗产的手段。这个时期是一个较长的时期。一个书家往往是终身不懈地不废临写功夫的。

临写要三到——心到、眼到、手到，是心、眼、手三个方面的紧密结合。心到第一。一般初学只有二到——眼到、手到，进步不快；顶差的只有一到——手到，甚至说一到都觉得勉强，因为他不是在"临"帖而是在"抄"帖，写的字总算是帖上有的几个字，像么？一点也不像。

"临"，眼睛看，心里想，手下写，有帖在面前，是要对着写的，所以叫"临"。我们应用的大楷簿、中楷簿，有的是九宫格（井字格）、米字格，可是恰恰帖上没有九宫格、米字格，怎么办？可以用明胶板或小玻璃，照习字簿上的格子用红色或黑色细笔打格子，放到帖上去对临。这样，一个字的点画位置，在临写落笔前可以先仔细看一遍。过去写不好的字，架子老是搭不好的字，在格子中要特地仔细检查，一定能够把原因都找出来，从而也就能够写好那个字了。

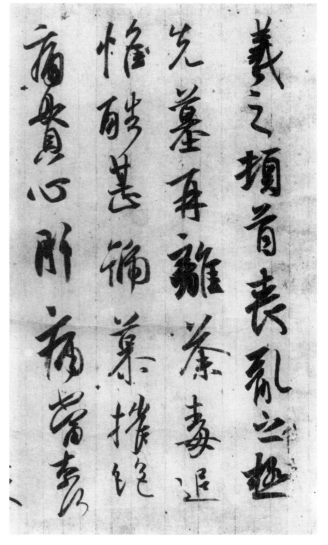

王羲之　晋　丧乱帖

九宫格、米字格两种习字格子作用不同。九宫格主要在求得点画位置，米字格主要在求得结构中心，要写得团结紧密。

临写的目的，既要得"形"，又要得"神"，形神俱得，功夫才到家。明九宫格、米字格可以求得"形似"，求"神似"怎么办？要"读"。读要在临帖之前，或者并不准备临写，作为专门的一课。宋人书家黄庭坚说："古人学书，不尽临摹，张古人书于壁间，观之入神，则下笔时随人意。"元朝书家

白蕉

书学十讲

赵孟頫说："学书在玩味古人法帖，悉知其用笔之笔，乃为有益。"他这话是有深刻体会的。三国时曹操喜爱其时大书家师宜官的书法，把它放在帐中，一有空就读。唐代大书家欧阳询，某次在路上看到索靖写的碑，已经走远了，重新回来再认真读，站得脚酸了，索性坐着，这样一连读了三天。

读在乎认识书法的神理，不但在点画分布结构上看它具体用笔的道理、笔势的往来，还要在整体上看它的精神面貌，寻玩它的韵味。

临帖好比做演员，光是扮相像是不够的，一定要能够深入剧中人的内心世界，然后能演好戏。临帖光是把字写得端正还不够，写哪一家哪一帖，一定要摸透它的用笔方法，一定要临写得神气活现才好。

临帖临到后来还要把它"背"出来，先不把帖打开，背着临，背不出，然后再翻开帖来核对，这个功夫叫"背临"。

"背"很重要，临写过的字，任何时候，只要你拿起笔来，就应该把它默写出来。帖在面前写得像，帖不在面前"自来体"，成绩就不能巩固。

"读帖""临帖""背帖"三道功夫要结合起来，然后能够保证学习胜利。看一笔写一笔地临帖，说明没有下"读"的功夫。帖拿开写字就不像，说明没有下"背"的功夫。总的说心到功夫欠缺。

临帖虽说是书法学习的后期功夫，但它毕竟和描红、填黑、影格、脱格一样，是手段，不是目的。因为真正写好字，一定要有自己面目的缘故。

行书诗稿

宗师章、体用章

宗师章

画要写生，字先写死。访师百代，心许目媒。夫抚体以定习，因性以炼才。宗师既定，步趋是式。循墙沿壁，入由一家。先规楷正，后窥行草。握管无时，法脉求证。既博观而强记，要睹此以思彼。宜无惭于优孟，诚不移乎智愚。夫务学人之业者，尊先生之能事；有胜人之志者，立古人于下风。始也漫窥漫识，继也转入转难。疑山穷而水尽，卒也若梦若寐，忽柳暗以花明。盖消息既得，触悟斯敏。揽彼众奇，游于多门。扩视野于南北，骋笔势之纵横。神理明于心，韵味出乎手。面目具我，风格非人。

是以翻局识鲁公之智，集字明襄阳之功。原夫玄奘之万水千山，历艰难险阻；白石为门下走狗，能出生入死。岂知艺之为力，其入也，贵同不贵异，有人不有我。触藩自苦，不知月异而岁不同矣。其出也，尚异不尚同，有我不有人。东施不效颦，未必为人所憎厌哉。故曰：不难不明，不变不成。智过其师，方名得髓者也。

体用章

笔之得体以骨，墨之得体以肉，字之得体以间架，行之得体以线，章之得体以面。笔以骨为体而力为用，墨以肉为体而神为用，字以间架为体而势为用，行以线为体而气为用，章以面为体而顾盼呼吸为用。静者体，动者用。体生法，用生意。实为体，虚为用。实为虚体，虚为实用。体静而用动，实处而虚行。明乎体用之间互为消息，则动静虚实之际无间然矣。

其一：用非自见，假物以见。是以无形者求有形。风借草以见势，电贯锷而流明。有形者求无形。笔驾势而气联，墨托采以韵成。夫虚灵似智，涵泳归仁，纵横出勇。峻励则见险，舒和以明易。熟中求生，识有生之熟；法外求法，味无法之法。故自倒而自起者，任力而势圆也。人定而地旋者，车动而月移也。

其二：笔之顺逆进退，强弱出焉，死生决焉。墨之浓淡干湿，气候出焉，秾瘁系焉。间架则聚散明而疏密显，纵横跌宕，唯变所适。行列则断续分而起伏应，隔行悬合，宛转相承。整体以观，林林总总，万红而一春。

行书　丁亥绝诗四屏

78

云间言艺录

济庐艺言

己卯秋，光华附中高三同学有毕业纪念册之刊，索稿于下走，因检燹余旧稿得此。盖五年前泛涉文艺之随笔，言书法者居三之二，尚觉可存，遂付编者。中间论及书法之画平竖直一节，似不能以"卷子字"而抹杀学理。今日所见，正有不同。以欲存昔年面目，故仍之不复改。献子附识。

古人于书画，往往好作玄论欺人。其实绝无神秘，学者不知，亦自能暗合，着意三多，熟能生巧。大匠能与人规矩，后事全仗一"悟"字入矣！故初学书画，最妙能自寻门径，不畏难，终有得。要耐着些性子，要静，否则徒觉其难，反不知从何落笔矣。及其已能作书作画时，再看古人论著，自能心领神会，获益不少。至若希夷自然，则目击道存，可忘肉味。

入手要高，此是第一件事。俗有所谓"看坏眼睛"者，乃是金言。指导初学者选师取法前，要知得此语来自菩萨心肠也。法近人，最无志气。如悦某人书画，当师其所师，与其同门，绝不可从而师之。从而师之，傍门依户，终为弟子。青出于蓝，此是何等事，可以易言？昔人云"取法乎上，仅得其中"，不可不知。

古来碑帖，不可尽学，然不可不泛涉。所以学书当有所主，有主以会其归，泛涉以尽其变。

入手觉难，要不怕；在用功时觉难，此即是过关矣，尤其要不怕。同一怕字，程度不同。书画篆刻诸艺事，大概均须过三关。过得一关，便是进得一程，登高一级。其程甚远，其级无数。我谓三关，非谓过尽即达。比如阳关三叠之后，遂谓无离情耶？昔年初治篆刻，觉白文甚易，朱文较难。继以为反是，既又以为反是，终又以为均不易。如此颠倒，竟不知次数。然三关既透，总较多坦途云尔。

古人论书有云："作真若草，作草若真。"诚千古不传之秘，初学所不能悟到之一境也。余谓篆刻亦然。作阴若阳，作阳若阴，

张芝 汉 终年帖

行书　十一言联

能妙悟斯旨，自可横绝一世。

吴俊卿昌硕一生，金石篆刻为上，画次之，书为下。然其篆刻往往流于草气，苟且了事，粗率过甚，举例如"破荷亭"一印是矣。师之者竞尚霸气为吴派，可嗤之以鼻。

张芝《知汝殊愁》等帖，使转纵横，点画狼藉，笔势佳绝，便是伪书，自胜右军。

右军云："书弱纸强笔，强纸弱笔。"周宣宗云："写字之法，硬笔要软，软笔要紧。"是刚柔相济之义。

强笔强纸，难于淹留；弱笔弱纸，难于劲疾。其实乃纸笔不相合，难以见工。总之，硬笔欲其淹留，软笔欲其劲疾，此大较也。

余尝评近代书家数人，或未免太苛。论云：康有为字如脱节藤蛇，挣扎垂毙。吴昌硕字如零乱野藤，密附荒篱。郑苏戡字如酒后水手，佻伛无行。昌硕行书学王觉斯，倘及门亲炙，亦宜打手心者。沈寐叟书如古衣冠名士，于前人殆近黄道周、倪元璐，而又参钟索草法，其拙处可喜。然亦只可有一，不可有二。

近年来盛倡石涛、八大之画，竞相抚效。余观名世者之作，长枪大戟，一种兵气、火气、村气、伧气、酒肉气、江湖气，不可向迩。貌且非阳货之与仲尼，何有于神？艺是静中事，不静无艺；不是近名事，近名无功！

所谓"韵"最难讲。风神蕴藉，萧散从容，有时可为之注解。然"韵"字尚包含一种果敢之气。羽扇纶巾，指挥若定。观晋人书，往往有此感。

忆数年前，悲鸿顾我谈艺，尝云："凡欲作书画时，先在破纸上纵笔挥洒，觉'来'时，然后在预备之纸上落笔，未有不佳。"语颇可记。然此尚有不能泯行所无事之迹，行所无事而神来。

书画相通，然而画书则未必相通，此可与知者道。

作书手法，不外"指实、掌虚、管直、心圆"八字。指实而后得紧，掌虚而后得宽；紧则坚，

宽则大；管直心圆，则锋中矣。至于枕腕、提腕、悬腕、悬肘，全视字之大小，此是事实上事。欲取空虚，有非提悬不可得者。古人或云"悬手"，意故含混。或指悬手为书家魔障，亦是奇论。右军云："每作点，必须悬手作之。"虞永兴述右军每作点画，皆悬管掉之。正是胡桃大字，亦有须悬以取势者。

苏东坡书有偃笔之病。其论书以手抵案，使腕不动为法，《后山丛谈》载之。如专指小真书言，殆可矣；若中字、草字，如何写法？大字尤不必言。非后山妄言，必东坡欺人。

汉溪论执笔引《郁冈斋》曰："梦希元搜得右军《执笔图》，悬腕者三，腕就几者一。"又曰："能依其执笔，随意所之，略无滞碍。"汉溪云："余稽其图，亦了无奇异，即拨镫及平覆二法也。法以拨镫悬腕为上，平覆及就几者次之。今观晋代行楷书，用锋四面力足，固知非拨镫悬腕者不能到也。"所谓拨镫，其实即陆希声所言五字诀，亦即指实掌虚，所谓形如握卵者是也。平覆二字颇费解。

执笔务便稳轻健。希声言执笔法五字曰：擫、押、钩、格、抵。理自不误，本非甚深玄妙。俗有龙眼、凤眼之说，虽非无所本，终是刻舟求剑，类江湖卖膏药口吻矣。

包世臣云："画平竖直，便是佳书。"此语甚凡庸，直是对写考卷之酸秀才、小门生说法耳。不则，其洵以字如算子为佳耶？元人奴见，此赵松雪之所以终不曾梦见晋人也。

松雪书结构匀称，熟不能生，遂成俗书。智永《千文》，若今世所传，除整齐妩媚而外，不见其他，颇足致疑。然与其学子昂正书，尚不若临永师《千文》也。

姜尧章亦言：真书以平正为善，此世俗之论。其失盖自唐已然矣。

临书始欲像，终欲不像。像求其貌，不像求其神。故不能有悖于当前者初学，有自家意

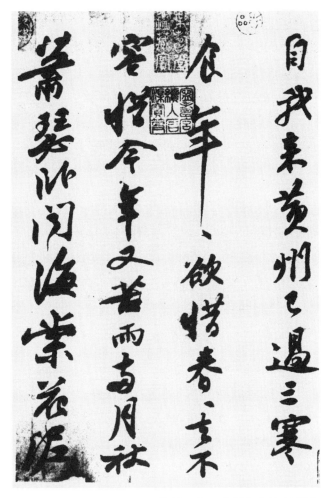

苏轼　宋　黄州寒食帖（局部）

思者终学。貌去神连，明离暗合，此是第八九分功夫。否则，一路求像，直是庄生所谓似人，僧皎然所谓钝贼者矣。

千古书学，只此一途。学力有所不足，乃务丑怪。从来大书家虽各有师承，各有用力所在，亦正各有面目，俨然独立，不相因袭。故知专求形似，是俳优事。

昔人言：书者如也。言各如其人之面目性情也。故学宗一家，而变成多体。唐四家学右军，何曾是虎贲中郎？或谓此是各得一体。我意孔子是孔子，颜渊是颜渊。

议论实诣，截然两事。议论，识也；实诣，力也。大抵眼有三分，手有一分。

山谷谓"大令似庄周"，其言颇妙语。然唯书《洛神赋》则然耳。

孙子谓良将用兵"动若脱兔"，而必先曰

"静若处女"者，可悟能静然后能动之旨，岂独书法为然。

学钟真不就，乃如踏死蛤蟆，此喻奇趣而信然。宋时学钟真，唯一李伯时可称。

宋仲温学晋人书，骨清可爱。然使转处时见竭蹶之态，结构亦多小家气。又章草通篆，取义在便。仲温之书，时觉不便。

慎伯状董、赵二文敏书甚妙，云："子昂书如挟瑟燕姬，矜宠善狎；宗伯书如龙女参禅，欲证男果。"康有为云："吴兴、香光，并伤怯弱，如璇闺静女，拈花斗草，妍妙可观。若举石臼，面不失容，则非其任矣。"

《张猛龙》其力在骨，《郑文公》其力在筋，是皆偏胜者。

慎伯议论多精辟，而颇伤刻画，亦多欺人及不可通处，至笔不如人。议论实诣，本截然二事。昔人言"善书者不鉴，善鉴者不书"，是矣。

慎伯精到之小真书，亦自不可厚非。初见不使人爱，渐乃醇醇有味，是书之君子之交。

艺术贵创造，此是不易语，然有时亦误尽天下苍生。近年学校出身之中西画人，多中此语之毒。盖此事全在大力者、大学者，非一般子弟均可与"语上"也。

撇兰难于根密而叶茂，难于逆行而有风神。晴雨风露开落动静，花叶皆取姿态。点心亦不易言，如美人之目，传神在是。

诗古文辞，尚才气者，不大胜则大败。盖矜才使气过甚，亦讨人厌，难得恰到好处也。若夫书画，在用笔、用墨上虽亦有才气可言，然如何与诗古文辞同言才气。

艺事无不讲神韵者，词尤尚空灵，陈言多矣。然白石之词，近于言无物，尽于音律为大家，于词我无取。渔洋诗，亦患太空。

董思翁善用淡墨，刘石庵喜用浓墨；各人用墨，嗜好不同。然浓以不枯不滞为归，淡以不浸不渗为妙。刘虽号善用浓墨，时见笔滞。宋时苏东坡用墨，自谓须湛湛如小儿目乃佳，是亦喜用较浓之墨者；其书时或见肥，然无一滞笔，自是用墨高手。

笔法墨法，有天资存乎其间。如俗所谓"聪明笔头"，言外之意便是学力不够。取材布局，正仗天资。于粗处见工，细处见力，小中见远大，大中见结密，然后有味。然正非天才与功夫不办。

一代大家，其作风固不但足以笼罩当时，且有影响后世之力。诗文、诗词、书画、篆刻均然。举书言，如唐人之于晋二王，宋人之于颜，明人之于松雪是也。然渊源虽可如此说法，一时代自有一时代之书，面目亦各异。明末王铎之书，纵时嫌力胜于韵，然天分功夫两绝，独能力矫当时之失。《拟山园帖》真可与唐人争一日之长，几足传二王法乳，使四代作者，欲黯然无色。然我国艺事，尤以人品重，觉斯以大臣历事两朝，更为魏阉作碑记，声价遂逊。

世俗做人贵圆通，遂少方人。作草无方骨，遂少佳草。

徐天池尝自言："我书第一，诗二，文三，画四。"此其于短长处故弄玄虚，未足为信。以我观之，画当第一，文二，诗三，书四耳。

尊碑抑帖，始自阮芸台元，继之者为包世臣、康有为。碑学之兴，自承帖学之弊。然或矜奇眩异，每致力于石匠所凿之别体讹字，真是妖孽。抑何其无知可笑？书派之分南北，亦犹画派之分南北，仅就大体言而已，实无可截然划分者。如谓欧字用方笔，虞字用圆笔，其谫陋正同。

医家谓人之所嗜，往往即其体内所缺乏者。我谓学艺所师，即其个性所相近者。学书者每以选帖质人，其实此等事正如讨老婆，父

徐渭　明　杜甫怀西郭茅舍诗轴

母之命、媒妁之言，只可算作旁人给你的一种参考，百年好合，总须自由恋爱。

看见一种帖就去学，等于初与一个女子接触就爱上，欲订白头之约，"将来难保"，其危险正同。

陈思王《洛神赋》："动无常则，若危若安。进止难期，若往若还。"此数句可移状草书笔势，奇妙。

理直则气壮，作书笔有力则气自沉雄。沉雄两字极妙。但有力非火气之谓，夹杂火气，则不能沉雄而为伧俗。正如学苏、辛词而不得法者，难使人爱。

作字不能讨便宜。所谓聪明，非巧之谓，一巧便见小家排场。与其巧，宁拙。大智若愚，是拙更不易。

做人巧，不取，此易知；作字巧，不取，此不易知。书之拙趣，尤少解人。沈寐叟书有拙趣，时有滞率病。近人任董叔书，亦有拙趣，时患少力。少陵诗之拙处，八家印之拙处，人不肯学，亦正不可学。

文之至者，不可增减；草之放者，亦有矩矱。能发能收，当如《西游记》中神仙精怪手中之法宝。

求筋力学周秦，求气韵学汉晋，求法则学唐人，意不足言也。

所谓筋，便是纫字意；所谓力，便是骨字意。锥画沙指骨，折钗股指筋。唐太宗云："求其骨力而形势自生。"形势二字，与气韵相生。

"印印泥"只是纸墨相得，服帖沉着；"屋漏痕"只是锋在画中，舒齐饱满。

前贤谓古人意在笔先，故能举止闲暇；后人意在笔后，故手忙脚乱。我意意在笔先者是不成熟，意在笔后者是极生疏。书与画，与诗、文、词不同者，正在不用意。所谓"风行水上，自然成文"，所谓"不经意"，所谓"神行""天行"者，正是至也。陶渊明诗"采菊东篱下，悠然见南山"，能强为平？妙手偶得，诗词或史有然矣。

慎伯论书，每喜言某家出某帖，某家出某碑，最为可笑。学艺之初，自各有用力所在，及其成

也，则还我自身面目。世人面目尽有极相似者，遽指为父子骨肉，或同胞兄弟，可乎？史谓孔子貌似阳货，孔子似阳货乎？阳货似孔子乎？有时正需作如是观。

过庭《书谱序》草书，自是右军而后第一奇迹。昔贤谓"善书者不鉴，善鉴者不书"，不足以例过庭者。予尝恨《书谱》不见，只见序文，不然，以过庭之玄鉴精通，其等第高下，必有卓识伟论，方驾肩吾。

《书谱序》草书，唯一美中不足为过于信笔。

眉山诗："端庄杂流丽，刚健含婀娜。"此正是言褚河南书。

昔人云："临帖如骤遇异人，不必相其耳目手足头面，当观其举止笑语，真精神流露处。庄子所谓'目击道存'者也。"数语精绝，正是言看帖功夫。又云："运笔之法，方圆并用。圆不能方，少遒紧峭刻之致；方不能圆，少灵和婉转之机。"自是悟道之言。

不求速成，是不近功；不欲人道好，是不近名。仙童乐静，不见可欲，是学艺之不二法门。所以谓之为学求益，非善之善者也。

黄伯思之《东观余论》，姜尧章之《续书谱》，其言岂不精醇？然其书竟不见，信善鉴者不书耶？抑古来书家，名在简册，书不传者多矣。余又尝谓书固当以人传，不当以书传。唐宋诸贤，学术经济，彪炳千古，曾未以书名，今观其书，几无不精能。即今世所传历代作者，其生时文章事业，亦俱卓卓。益叹世人专以区区一艺为高，末矣。

王铎　清　拟山园帖

临池剩墨

作书，力在内者王，力在外者霸。若过于鼓努为力，肆为雄强，则张脉贲兴，将如泼妇骂街，成何书道！

运笔能发能收，只看和尚手中铙钹；空中着力，只看薙头司务执刀。

孙虔礼云："学之者尚精，拟之者贵似。"此故是临习初步。盖临书，始欲像，终要不像；始要无我，终要有我；始欲能取，终要能舍！唐人无不学右军，宋人无不学鲁公，及其成也，各具面目。鲁公师河南，然鲁公绝非河南。正在其能翻一局，所谓智过其师，方名得髓也！东坡称"书至于颜鲁公"，正善其妙能变化。若钱南园之学颜，则正是僧皎然所谓钝贼者也。

南园于举世靡靡之时，独运大力，正是伟岸。燕啼莺咤中着一关西大汉，实未可少，唯嫌不善变耳。

藏锋所以蓄气，用笔欲浑欲道。其实藏锋便是中锋，《九势》所谓令笔芯常在笔画中行者是也。后人所谓"锥画沙""折钗股""如壁坼""屋漏痕""端若引绳"者，故是一理。唯浑而能道，则精神出矣。

笔偃则锋偏，笔扁则锋偏，苏、赵以取意，文、祝以取态，皆恶札可弃。

或以偏锋解作侧锋，非也。侧笔之力，仍在画中。因势取妍，所以避直而失力也。玩钟王帖，可悟此理；旭素草书，亦时有一二。

柳深于《十三行》，米深于《枯树赋》，消息似可见。

有一字的布白，有字与字之间的布白，有整行乃至整幅的布白，此即古人

楷书　古文句轴

小九宫、大九宫取义所在，亦即"隔壁取势"之说。合整幅为布白者，三代金文中多见之，《散氏盘》为著，《十三行》则后来媲美。然此正所谓同自然之妙，初非有心为之，否则如归、方评《史记》，直使人死于笔下！

金文之不合全章为章法者，其行法绝精。晋人书牍，行法似疏实密。学者留意于此，可以悟入。今人书牍每无可观者，于此等处正复少用心。

作书分间布白，行法章法，魏晋人最妙，宋人尚多置意，明以来鲜究心，此实有关气味者。

"计白当黑"一语，言小篆、唐隶、六朝碑最似。若泛言作书，则未尽然。

观《爨宝子》，正不必惊其结体之奇，当悟其重心所在。字有重心，则虽险而不危！虚舟所谓"立柱"，即指每字当有主笔。盖柱立而中心见，有中心而后可言飞动也。

读古人文章，在停蓄跌宕处，总觉玩味无穷，悠然意远，非"行乎其所不得不行，止乎其所不得不止"两语所可赅。作书亦有跌宕处，笔不使尽。若有情，若无情，欲行不进，欲语还休，别有一种妩媚之致。然此境界正庖丁所谓"以神行，非以目遇"，未可强求。

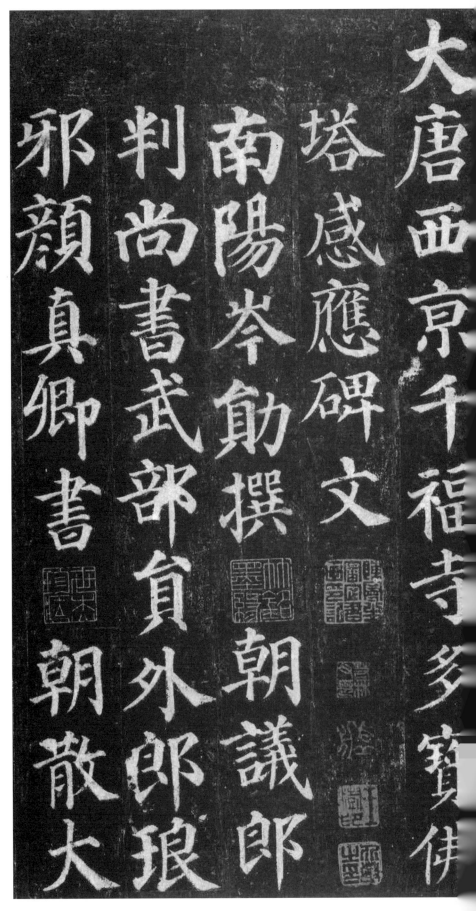

颜真卿　唐　多宝塔碑

作书用笔，方圆并参，无一路用方，一路用圆者。方多用顿笔、翻笔，圆多用提笔、转笔。正书方而不圆，则无萧散容逸之致；行草圆而不方，则无凝整雄强之神。此相互为用，似二实一，似相反而实相成者也。

一波三折，此言磔意。或言三折法：凡欲右先左为一折，右往为二折，至尽处收回为三折，作横画是也。欲下先上为一折，注下为二折，仍缩回为三折，作直画是也。欲左先右为一折，左拖为二折，临出锋稍停顿为三折，作撇是也。此三笔，首二折即为逆入法，学者不知，亦自能暗合，第三折则即米老"无往不收，无垂不缩"之意。唯作撇而言"临出锋稍作顿为之"，则是说完白、㧑叔一路六朝字矣。

用笔太露锋芒，则意不持重。不但意不持重，实是意尽势尽。意尽势尽，则味亦尽矣！

鲁公《多宝塔》，整齐而不局促，舒和而含劲气，宜为后世干禄所宗。若言其结构形貌，实是梁隋人写经体一路。

唐以诗取士，故诗学蔚为一代文学特色。帝王能书者多，故书学亦特别发达。今人学书三年，动自命为书家，倘一观唐代不以书名者之尺牍，直宜愧死。

昔人有状王、张、颜、米诸家之书者云："右军似龙，大令似蛟，张旭似蛇，鲁公似象，怀素似犀，南宫似虎，东坡似鹰，子昂似蝶，枝山似兔，香山似莺。"诚为妙思隽喻。

"棋差一着，满盘皆输"，似正说写兰，一笔不合，全纸皆废也。我意学王书亦正复如是。着一败笔，即觉从纸上跳出，直刺入眼。不似学六朝石工、陶匠之字，三月便可欺人也。

工部诗能重、能拙、能大。学者能重、能大矣，而不能拙，拙实不易至。元常书工妙之至，至于如不能。逮右军，便不见此面目矣。唯拙则厚，巧斯薄矣。

东汉变隶为分，为书学上之一大进步；亦

邓石如　清　作太元传

正见得当时用毛笔，已加进步，一如我人之圆管齐锋矣。

"江南足拓，不若河北断碑"，箬林此言，已启芸台南北书派论。北碑南帖论，则又启慎伯之尊碑抑帖，长素之尊魏卑唐论。其实箬林之言，盖致慨于帖本之多翻刻；芸台之创论，本质属于考证，议论亦尚持平。至慎伯、长素，则大有卖野人头，不知所云之慨。

邓完白篆刻自成一家，其书深于功力。篆书面目自具，虽古意不足，毕竟英雄能自树立；隶书入手太低，无一点汉人气息，比之钱梅溪略胜一筹而已。

包慎伯文章议论，远在其书法之上，然其好作玄论，故示神秘，最为可厌。其书中年由欧、颜入手，转及苏、董，志气已低；其后肆力北魏——当是专讲碑学，捧完白至三十三天之时。晚年又专习二王。其墨迹，小真书稍可观，草书用笔，一路翻滚，大是卖膏药好汉表演花拳模样。康长素本是狂士，好作大言惊俗。其书颇似一根烂绳索。尝见乡先哲杨荫安尺牍一通，有云：其人自号驾孔，有弟子二人，一号胜回，一号轶赐，赴会试"大哉孔子"题，康文结云："安知数千年后，更有大于孔子者。"其人狂妄至此，殆盆成括之流亚欤。"驾孔"当即是长素之误。胜回、轶赐，殆当时必有此说，读之可发一笑。记此聊资谈助。

包、康论书，喜言某出自某之源流论，孽源法乳，言之似凿凿有据，实则疏于史学，多荒谬可哂。自后论书者每好以己见作源流宗派论，亦是风会使然。

提倡碑学结果，只见别裁伪体，牛鬼蛇神，淘盛极一时矣。大概直到锯边蚓粪，可算戛然而止。

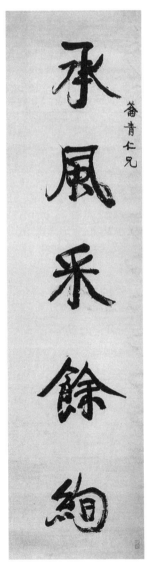

康有为　清　对联

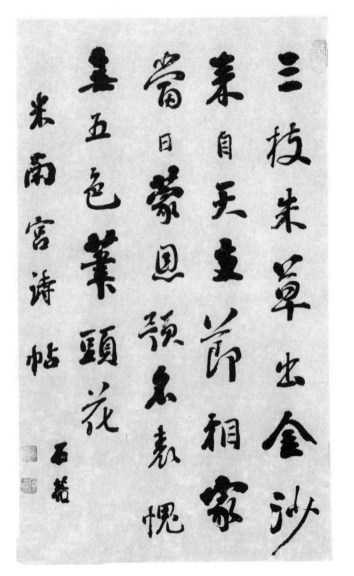

刘墉　清　行书　临米芾诗帖

88

云间随笔

作书要笔笔分得清，笔笔合得浑。分得清，然后见天骨开张；合得浑，然后见气密神完。

于转换处见留笔，能留笔即知腕力。"抽刀断水水更流"，则所谓端若引绳者矣！舞剑斗蛇，莫非此理。

侧笔取势，亦从合得浑来。风竹相迎相亚，忽迫忽避，是钟王得意处，是魏晋之韵。

"起不孤，伏不寡"，此蔡伯喈妙语。运笔结构，分间布白，一字如此，一行如此，全章如此，不然即断气矣！

为人孤独不得。家人中有一孤独者，即觉别调，失一和字。作字有一笔孤独，有一字孤独，即不入调。有一不入调，即断气失势也！

能发能收，自倒自起，即是通身是力之故。故遒劲非怒，迟留非滞。

为人贵真，作字亦贵真。真者不做作，做作便不真，愈做作愈讨厌。所以讨厌，在形迹之外，尚有欺人思想也。宋政禅师曰："字心画也，作意则妙耳。喜求儿童字，以观其纯气。"儿童字，何可取？有何纯气？曰：真也。

笔有缓急，墨有润燥。缓则蓄，急成势；润取妍，燥见险。得笔得墨，而精神全出矣。

书道自古隶以上无指法，分书逗挑，腕力以外，渐见指法矣。羲之云："执笔在手，手不主运；运笔在腕，腕不知执。"此言运腕之要，亦即得心应手，心手相忘之境。于技术意义，或嫌含混。山谷云："心能转腕，手能转笔，书字便如人意。"对初学言较醒豁。

祖太保见卫玠，谓"此儿有异"；谢公许褚期生以必佳；和峤有栋梁之用；羊叔子何必减郭大业，此莫非是一种气象。气象最要紧，亦最无假借。书亦是如此。

或问先生言气象，若班定远燕颔虎颈，羊欣婢作夫人非耶？曰：正是谓此。隆中决策，扪虱而谈，此气象正复伟岸闲逸。若村姑作态，浓抹胭脂，总是一股恶俗气；而朱粉不施，荆钗布裙，或愈见美人风采。是以字匠绝不能入书家，犹东施之不能为西施也。

米南宫云："随意落笔，皆自然备其古雅。""随意"二字，正不易言！昔人谓："谢安捻鼻，便有山泽间仪。""便有"二字，亦正是自然。逸少东床袒腹，故别于诸子矜持耳。

学书有三阶段。昔年予尝言；学书始欲像，终欲不像；始欲无我，终欲有我。学者以予言简。适见黄彦和录《倪氏杂记》笔法一节，语有甘苦，与予意合，今参酌而详言之：所谓"像"与"无我"，此初段功夫。所贵有宗主，宜立定脚跟，专一习之，沉酣其中，务使笔笔相似，使人望而知其法乳。纵有谏我谤我，不为之动。是时或有一笔一画，屡为之而不能合辙，如触墙壁，全无入处，不可灰馁，仍当坚心猛志，勤功向前。相成之法，可取别一种碑帖习几时，再返而之夙所奉为宗主者。至时将觉此际一番眼力，与前不同。而转阻转变，转变转入，转入转妙。米老自谓集古字，正是其功夫到处。至中段功夫，可泛涉心喜之各代或渊源相近之各家碑帖。当其习时，诸家形型，时或引我而去，我又须步步回头顾祖，将诸家之长，点滴归源，庶几不为所诱。此正所谓泛涉以尽其变，有主以会其归也。终段功夫，我既有宗主，守定家法，又出入各家，如此写之不休，到熟极处，忽然悟门大开，层层透入，洞见古人精奥，我之笔底，迸出天机，变动挥洒。回视初时宗主，在不缚不脱之境，而我之面目出矣。

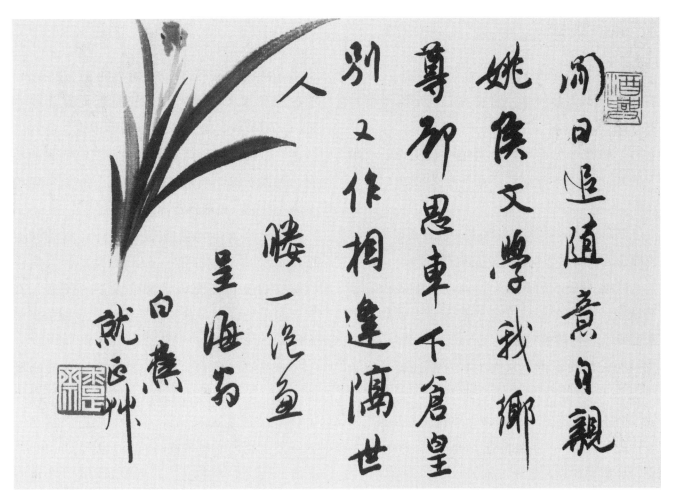

行书　诗稿

凡艺事初事学习，如食物然，先入口，能受也。及沉浸其中，醇醇有味，则入胃肠，贵能消化，胃吸取其物之精华，为我身之益。我未见多食猪肉而成猪腔，亦未见多食牛肉而成牛精也！

延祐五年（公元1318年），吴郡沈右为彦清题怀素《鱼肉帖》云："怀素书所以妙者，虽率意颠逸，千变万化，终不离魏晋法度故也。后作草皆随俗缴绕，不合古法，不识者以为奇，不满识者一笑！"此言。东坡题王逸少帖诗云："颠张醉素两秃翁，追逐世好称书工。何曾梦见王与钟，妄自粉饰欺盲聋。有如市倡抹青红，妖歌曼舞眩儿童。谢家夫人淡丰容，萧然自有林下风。天门荡荡惊跳龙，出林飞鸟一扫空。为君草书续其终，待我他日不匆匆。"嬉笑怒骂，故是当行快语！学者于"龙""空""匆"三韵，宜深体味。今世人作草，个个芦茅草团，如言满眼藤蔓，或春蚓秋蛇，尚觉非是耳。

明人写生花卉最工，写兰尚患意多。至罗两峰写兰始以写生见工，是好汉，而时病韵短。李晴江则老笔纷披，景枯气短，又非所语于传神矣。

或问兰道，云间曰："花易叶难，笔易墨难，势易时难，形易韵难。势在不疾而速则得笔。时在不湿而润则得墨。形在无意矜持，而姿态横生则韵全。"

兰品贵乎平肩，画则取侧势，犹文之忌平铺直叙也。写兰于花，都作尖瓣，是亦未知兰中贵品者。

或问："写兰如何乃佳？"云间曰："先不问佳。"曰："既若能矣，于昔贤宜安从？"曰："古人何所师？"曰："何如得神？"曰："行所无事。"

撇兰难于根密而叶茂，难于逆行而有风神。晴雨风露，开落动静，花叶皆取姿态。点心亦不易言，如美人之目，传神在是。

兰之名见于《诗》《礼》《易》《春秋》《楚辞》。其为草也，幽芳孤洁，比美人、君子、隐士，由来尚矣。自朱注《离骚》，兰分今古，遂启后人聚讼。往年，武进钱名老题拙写兰，亦以为言。后复有兰辨之作，是矣。唯窃谓：考亭之言，不为无见。产兰之地，今闽、粤、楚、江南皆是也。屈原楚人，其辞言九畹，言沅、澧、湘，世有泽兰之称，则生于下湿之地，非必皆深山幽谷之兰。屈子被放，不得近君，忧伤憔悴，行吟泽畔。自拟所处之地位，实是一义。语录所载，殆是都梁香也。花草之以兰名者多。古人著书，每有谱而无图，遂滋臆解。《楚辞》之兰亦本非一种耳。

执高腕灵，掌虚指活，笔有轻重，力无不均。或问云间写兰手法，告之如此。

《十七帖》为右军剧迹，并为草书之极则。宋后刻本亦多。今世所传，不乏佳本。晋人尺牍，下语极简，殆略似今人作电报，正有为外人所难索解者在。其套语习用，当时亦多相同。其释文各家稍有歧异处，而读者仍有不解所谓之感。自包慎伯据史传按文论世，移并前后编次，为之疏证，略得十之七八。其仍有不可解者，只可存而不论矣。往年钱瘦铁初自东返，谈及《十七帖》语："予于铁窗下习草时，发现《来禽帖》中'以他为事'之'他'字，包慎伯、王山史、日本津田凤卿三氏均误释作'此'。"又谓："三氏均非吴越间人，

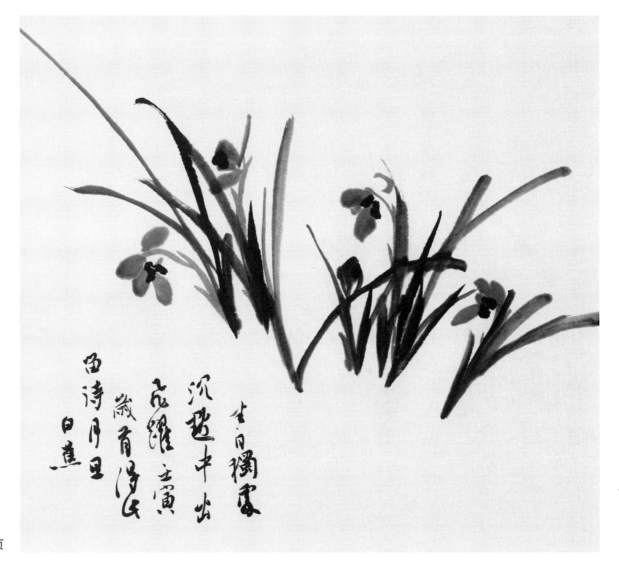

兰花册页

不谙方言，故有此误。"予初碌碌未察，后知瘦铁读书得闲，所言不易。《旦夕帖》中"数书问，无他"之"他"字，正"以他为事"之"他"也！原所以误释，殆以此为事，故属成语；而"以他为事"之"他"字，草法使转较滑过，释者偶疏，遂致不察。实则此字草法，绝无向下转者。《十七》名帖，一字纠谬，不可不记。

学章草由篆隶沙简入，学散草由楷行入。此两途，未可别立异说也。然学钟王楷行，自欧虞入，故是一路。而中间过程，《楔帖》与《圣教序》，则必须致力者。要在终能换去面目，否则学之者多，见之过稔，便贻讥俗书耳。

《保母砖志》行楷苍劲古浑，足与陆机《平复帖》章草之劲质齐观，皆具篆意。

草书不从晋人入，终无是处。世传汉人之迹，都不可信。唐人旭、素一辈始狂放成连绵体，然自具功力。后此遂无可观，则世人不知取法，只见俗态以为能也。有清三百年竟无作手，正非奇事！余早岁临池，凤以之自负。遇得意处，自钤"晋唐以后无此作"印，狂态可掬。然迄今亦未敢以此席让人。

草书之产生，始终止流行于士大夫阶级，并不普及。如晋代民间所书，固仍属朴质之所谓北派字。今所传金石瓦当上可见也。近世草体之用，实等于篆隶，全为一种艺术品，非所

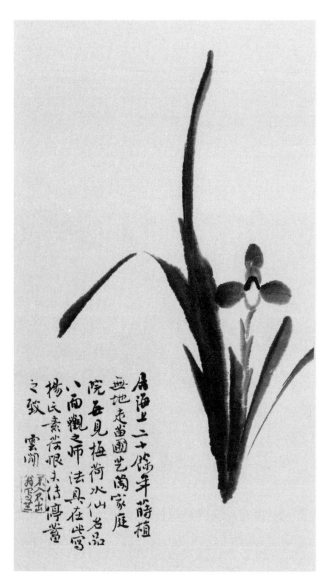

兰花册页

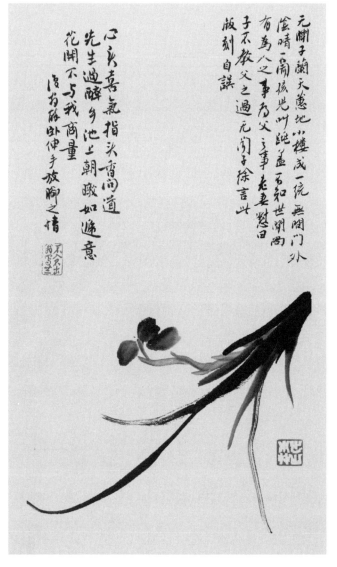

兰花册页

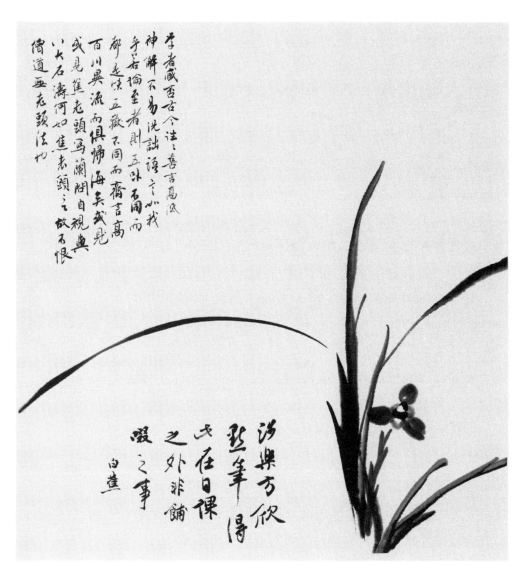

兰花册页

以应用。庾肩吾论篆隶二体书云："信无味之奇珍，非趋时之急务。"余于草书亦云然，但非无味耳，而欲工实难。乡谚有"草字脱了脚，神仙猜不着"之语，盖作草于点画使转、曲直长短略有出入，即别成一字矣！忆宋时张天觉商英好草书，一日得句，索笔疾书，满纸龙蛇飞动，使侄录之。当波险处，侄惘然而止，执所书问曰："此何字也？"张熟视久之曰："胡不早问，致予忘之！"此未必是笑话。作草而不合法度者，乃有此事。学草入手，昔人有《草诀歌》，顾各本词句亦略有出入，大致不谬，而书者未见好手。世俗流行白云居米书，为书估射利之伪帖，不足法也。

草书大别为章草、散草、连绵草三种。而

章草实为我国早期之简体字。晋人草书书法，字多个别，而气脉贯注。其字迹相连者，不过二三字，所谓散草也。前人因欲别于章草，亦称今草。旭素而后，盛行连绵草，而草法遂坏。世誉草书之美，每曰"铁画银钩"，余谓此四字正见匠气，非所以知晋人草法，差是形容其熟练有骨力耳。

余于书不薄颜柳，而心实不喜。论其楷则以颜有俗气，柳有匠气。米南宫云："颜柳挑踢，为后世丑怪恶札之祖，从此古法荡然无遗矣！"实非过语。然颜柳书佳者，如《三表》《争座位》《祭侄稿》《鲍明远》《马病》《鹿脯》诸帖，实襄阳所师。余尝谓颜书正楷大字，除雍容、阔大、严肃，有廊庙气象而

外，别无好处。《多宝塔》为举子干禄所法，原属梁隋人一路写经体。行书如《三表》诸帖，其甜使人爱，亦容易误人。至何子贞书《金陵十二咏诗》，必圈令如《争座位》《祭侄稿》，亦可哂矣。

近人作书，大都甜俗之极，了无韵味。若郑太夷之生辣醇肆，允为今日书坛珍品。予早岁已甚鄙太夷行书，评为"酒后水手，佝偻无行"。然于其楷分之天资、功力，正复不敢正视。又其诗云："草书初学患不熟，久之能熟患不生。裁能成字已受缚，欲解此缚嗟谁能！"又诗曰："作书莫作草，怀素尤为厉！"余尝谓近代知书，太夷在何子贞上。观诗并知其颇解草书，且复慨乎言之矣！黄伯思曰："草之狂怪，乃书之下者。因陋就浅，徒足以障拙目耳。"人有与复翁论草书，复翁辄有不可告以天下之马之感。

或问："右军之书，何以称雄强？"告之曰："能沉着宏肆。"又问："孙过庭《书谱序》言'真以点画为形质，使转为情性。草以点画为情性，使转为形质'，竟有如是不同乎？"曰："是宜连下全'伯英不真而点画狼藉，元常不草而使转纵横'同看。包慎伯删定吴郡《书谱序》附记言：'吴郡论真草，以点画使转分属形质情性，其论至精。盖点画力求平直，易成板刻，板刻则谓无使转；使转力求姿态，易入偏软，偏软则谓无点画。其致则殊途而同归。其词则互文以见意，不必泥别真草也。'已详言之矣。"问："敢问情性形质。"曰："作止语默者情性也，五官四体者形质也。"曰："先生尝言看、背宜与临、摹并重之义谓何？"曰："摹得形质，临在形质与情性，看、背则情性兼形质。"

艺术有风气。风气之成，往往有一二有学问地位者提倡于先，复有二三子附和于后，天下靡然矣。若非英杰之士，鲜能出其氛围。安吴之尊碑抑帖，长素之崇魏卑唐，好溺偏固，自辟通规。

其末流至于锯边蚓粪。然当其风气已成之后，遂不复有人能起而指之，正又过庭所叹"贤者改观，愚夫继声"矣。画刻家中"南吴（昌硕）北齐（白石）"，实是同一窍。若谓艺事足以观世变，则二人者固皆乱世之作手。长枪大戟，深红大绿，粗犷之气，逼人欲狂。其刻亦只可有一，不可有二！顾白石于缋事稍能精，能为宋元人之草虫，唯大半出于

郑孝胥　行书

捉刀耳。

凡为艺，一矜持便是过。矜持虽非做作之谓，然已不复见真精神流露矣！我非不喜穿新衣服，但穿之上身，处处令我不便，因有惜物之心存也。必如宋元君解衣盘礴，庖丁不见全牛乃可。若名笔在手，佳纸当前，略存谨慎，便亦矜持，遂损天机矣！

黄鲁直云："凡书欲拙多于巧。近世少年作字，如新妇子妆梳。百种点缀，终无烈妇态也！"余谓近世书人，亦多巧匠。作篆隶无一笔入古，正坐此病！学帖尤忌如新妇子妆梳。赵、董二文敏作书，欲直接晋人，其心何尝不雄，其行楷何尝不美。但赵周似娼妓，董亦无烈妇态，固知其品性不同，而就书言，亦缺深沉也！

"满心而发，肆口而成"，张耒《贺方回乐府序》中语，八言极宜体会。初学作诗词，往往一说便尽；或务堆砌，苦无资料。此皆不解何谓"满心"、何谓"肆口"也。满心则能深，盖蓄之久而后发，自不为浅薄语也；必肆口乃得天机，若无所经营于其间也。书法之浮薄，亦坐病不能深而欲求肆也！

书学上有碑帖之分。然世俗初学，必由碑入，此于理正自暗合；转而入帖，乃见成功。我尝谓在历史上言，帖为碑之进步；在学书上言，碑是帖之根基。未可如安吴、南海一辈，有奴主之见，好奇之谈。若言碑帖大别，有可得而言者：碑沉着

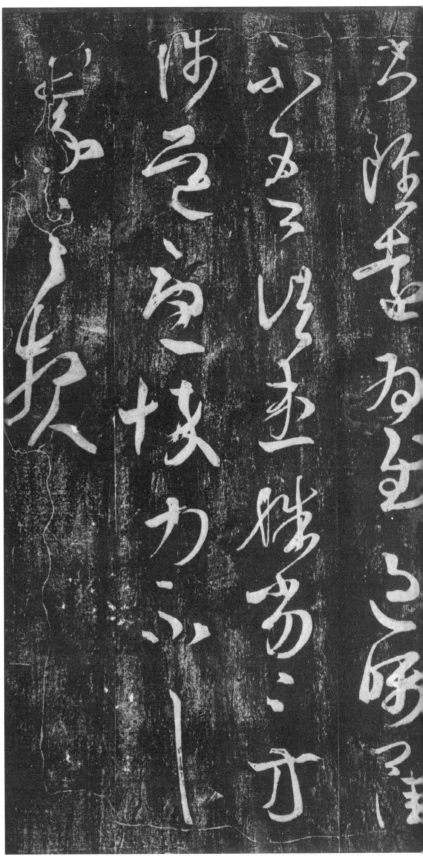

王羲之 晋 草书

端厚，重点画，气象宏肆；帖稳秀清洁，观使转，气象萧散。右军之所以为书圣，正以其雄强。所以雄强，正以其能沉着宏肆，又萧散不群也！萧散二字，最好解释，正是坦腹东床，别于诸子矜持。

学帖大弊，在务为侧媚。侧媚成习，所以书道式微也。我国书法，衰于赵董，坏于馆阁，所谓忸怩局促，无地自容。陆梦云云："处女为人作媒，能不语止羞涩。"此我所以戒学者以取法赵董为下也。

项穆言："书有三戒：初学分布，戒不均与欹；继知规矩，戒不活与滞；终能纯熟，戒狂怪。"数语甚简要。科举功名，影响于书道，病在太均。故明人小楷，精而无逸韵。执死法者必损其天机，经生字与馆阁体是也。

唐隶之不可学，亦是太均。右军云："平直相似，状如算子，上下方整，前后齐平，便不是书，但得其点画耳。"故要在点画以外，自有体势气息。至唐人草书，不可为训，则以流于狂怪也。

唐人书无不学右军。欧、虞、褚、薛四家，称各得圣人之一体，然颜柳二家，实自成一大宗派。至宋人学书，几又无人不学平原者。东坡云"书至于颜鲁公"，是极推重语，然其《书黄子思诗集后》云"予尝论书，以谓钟王之迹，萧散简远，妙在笔画之外。至唐颜柳，始集古今笔法而尽发之，极书之变，天下翕然以为宗师，而钟王之法益微"，亦有微辞。米襄阳祖王而宗颜，于颜所得实夥。然其言"颜柳挑踢，为后世丑怪恶札之祖，从此古法荡然无遗矣"云云，其于恶习，亦可谓力诋矣！大概颜有俗气，柳有匠气，学者不可不知。

司空图之论诗曰："梅止于酸，盐止于咸，饮食不可无盐梅，而其美常在咸酸之外。"书法何尝不如此！譬如画止于平，竖止

于直，同此笔墨，同此二字，而李四张三，写成不同，王五赵六，亦复异趣。所系人各有性情胸襟，调味手亦自不侔耳。

学者有志于书，初步学楷，每苦不能入，渐欲灰心；略有得，又苦不能入，又欲灰心，此仅第一二阶段耳。过来人都能相视而笑，初非足患。递取一二月来所习，前后对比，自知之矣。"明道若昧，进道若退"，正此之谓。唯有一种人，无论何种碑帖，一学即肖，一肖便谓天下无难事。学既庞杂，离帖仍是自家体路，因复自弃。聪明自用，方是危险！

古今来艺术家性气最傲，常自命为独绝而鄙薄他人，其实各有成就，正何需此？大凡胸襟不能高旷，正于艺事有影响，不独其傲慢之取人厌而已！《宋史》刘忠肃每戒子弟，有"一命为文人，便无足观"之叹。今人满面孔书画家，真是丑恶！昔贤曾云："终身让路，不失尺寸。"真有道之言。

我所言者都是大法，或是经验。学者求师，实际止在老马识途一点。至于功力，是在求己。昔颜平原从张长史求指授，长史但云"多练习，归自求之"而已。俗有妙语："夜半摸得枕头，何曾靠眼。"还不是与孟子说"自得之……则资之深。资之深，则取之左右逢其源"同一机栝。相传古人传授笔法，似乎极难，或且托之神话，无非要学者专诚之至。得之难则视之珍，庶几可成功也。

笪重光书学眉山，品本不高，而其论书则极精。如云："笔之执使在横画，字之立体在竖画，气之舒展在撇捺，筋之融结在扭转，脉络之不断在丝牵，骨肉之调停在饱满，趣之呈露在钩点，光之通明在分布，行之茂密在流贯，形之错落在奇正。"又云："名手无笔笔凑拍之字，书家无字字叠成之行。"非体验用心，决不能言。

客去录

避地海上，倏焉十载，卧楼云深，若与世忘。其间所往来者，多艺文秀士，瀹茗煮酒，亦以忘忧。及门二三子，每以所闻于予者，窃为记录，意隔文疏，或不成片段，然嘉其用心之勤，辄取以点正。今附刊于此，且使承学之士，得闻诸论，而贤者下问，余亦得免于辞费焉。题曰："客去录。" 复翁自识于云深处。

一　书言八法始自唐人

书言八法，始自唐人；论书入于魔道，亦自唐人，而宋承其风。然宋人已自非之。如黄鲁直云："承学之人，更用《兰亭》'永'字，以开字中眼目，能使学家拘忌，成一种俗气。"董广川亦云："如谓《黄庭》'清''浊'字，三点为势，上劲侧中偃下，潜挫而趯锋；《乐毅论》'燕'字，谓之联飞，左揭右入；《告誓文》'客'字，一飞三动，上则左竖右揭。如此类者，岂复有书耶？"又谓："一合用，二兼，三解橛，四平分。如此论书，仅可谓唐经生等所为字。若求之于此，虽逸少未能合也！今人作字既无法，而论书之法又常过，是亦未尝求于古也。"予论古文学辞章家批注，正坐此病。作者初何曾求合于此。世之刻舟求剑者，既诬古人，复误来学，一派愈索愈玄，一派愈谈愈腐。

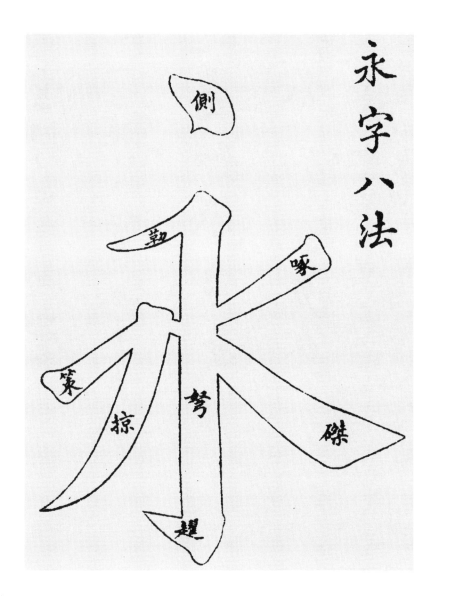

二　赵松雪书天资不足

赵松雪书，天资不足，功力甚深，其秀媚最悦俗眼。商贾笔札之美，求小成者趋之。明莫云多即云："胜国诸名流，众口皆推吴兴。世传《七观》《度人》《道德》《阴符》诸经，其最得晋法者也，使置古帖间，正似阎闳俗子，衣冠而列儒雅缙绅中，语言面目，立见乖忤。盖矩矱有余，而骨气未备！变化之际，难语无方。丿欲利而反弱，乀欲折而愈戾。右军之言曰：'平直相似，状如算子，便不是书，但得其点画耳。'文敏之瑕，正坐此邪。"此当为定论！松雪功力，见于其楷，然千篇一律，万字类同，正董思翁抉其受病处在"守法不变"。世传《兰亭十三跋》《天冠山诗》等，为其行书之最脍炙人口者，奈逸韵气骨，终不可强。钟书点画各异，右军万字不同。盖物情不齐，变化无方，原为天理，岂盘旋笔札间，区区求象貌之合者乎！此学魏晋书者所宜知，而松雪不知也。

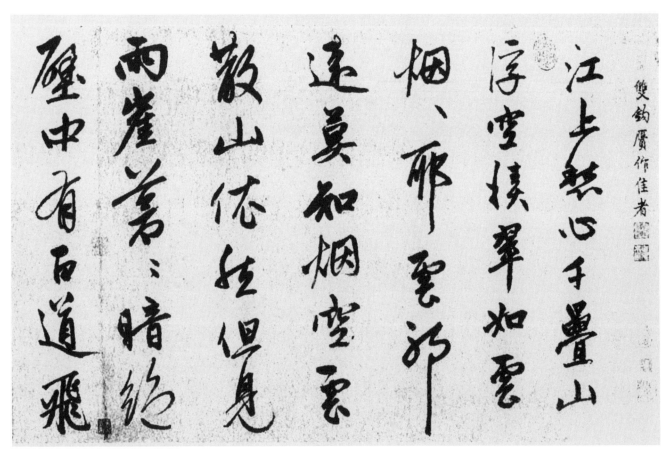

赵孟𫖯　元　烟江叠嶂图诗卷（局部）

三　"杀字甚安"

"杀字甚安"一语，出《晋书·卫瓘传》。"杀"字作一字之结构布置讲。包安吴论书，每喜用之。于此颇忆一笑话，宋代沈括论书云："凡字有两字三四字合为一字者，须字字可拆；若笔画多寡相近者，须令大小均停。所谓笔画相近，如'毅'字乃四字合为一，当使×木几又四者大小皆匀。"此必为读《卫瓘传》不得其解，乃为穿凿之说，已甚可笑。至复论一"未"字云："如'未'字乃二字合，当使土与小两者大小长短皆均。"是不通小学，横将字体腰斩。天下第一笨伯，偏要做聪明人，想当时闻者，必有作掩口葫芦者矣。

四　包慎伯终身不懂笔法

包慎伯好为玄论，终身不懂笔法，观其议论与书法可知也。其"述书"中征论笔法，张三李四，王五赵六，七张八嘴，全无主意。其所闻道之各家，看来全似野狐禅；其自诩悟得处，亦属莫名其妙。如述其闻诸黄小仲一节："唐以前书皆'始艮终乾'，南宋以后书皆'始巽终坤'。余初闻不知为何语，服念弥旬，差有所省，因迁习其法，一年渐熟。"可发一噱。其所述"始艮终乾"云云，后人亦多模糊影响，惊其高深，其实不过取《易》后天卦，明其自左而右。在书法上其所指"始艮终乾"者，笔尖俯下，"始巽终坤"者，笔尖向上而已，别无奥旨，且皆是笔病。在小仲不过欲说明唐前宋后落笔大别，借用易卦，故示窈妙，瑗珠是宝，似为独得之秘，未免有欺人思想；拆穿说来，岂但不值一笑而已。慎伯之书，落笔向下，正是"始艮终乾"之显例；又一路扭转，笔芯求在画中而不可得，于逆入法

行书　诗轴

本全无所悟入也。

五　书法之递变

书法之递变，全属时代自然之趋势。故篆不得不变为隶，隶不得不变为章草、今草及楷行。前人有"小篆兴而古意失，楷法备而古意离"之叹，是在求古之言则然。如钟鼎书各随字形大小，活动圆备；至小篆持之尺法，剪裁齐匀；楷法则因科举而成干禄馆阁之体，然于时代进步应用之说则昧也。故篆隶一类书体，至今全属美术品，绝非曰用。草书起源，本为赴急之应用书体，逮其后变化多，而组织缺系统，又难于记认，渐与大众脱离关系，而成为士大夫阶级之御用品。复因科举影响，社会观念不同，而终成为文人书家之专门艺术品，遂失其本来作用，而与篆隶同类共科。近年关中于右任氏极力提倡，使还其用，诚属大愿。其整理之《标准千字文》，分析归类，井然有序，有功书学，允为典则。然欲推行普及，其枢纽端在借政治教育力量，必使学龄儿童，童而习之。社会日用，必如西人之应用小草，而后三十年，可成风气。否则使国人另习一种别国文字，虽有一二人提倡于前，于事恐未有济也。

六　缶翁篆书可称绝响

近时篆书，自吴缶翁而后，费见石作古，可称绝响。故友谢玉岑写钟鼎殊松秀，诏版极古雅，惜乎其年不永。隶分一路，近代推郑太夷，并世则钱瘦铁独美。瘦铁不以书名，而其隶分古拙劲健，一时无两，其余诸子几无一笔入汉。偶见梁庚元威讥时人书云："浓头纤尾，断腰顿足，一八相似，十小不分。"正说着今人之病，为之失笑。或有取法邓完白、伊墨卿者，然邓、伊隶分，亦只可有一，不可有二。草书则不独有清三百年无之，并世亦未有可入目者。草书学钟不成，则类浮溪之龟；大楷学颜而成，亦如厚皮馒头。书道诚不易言哉！

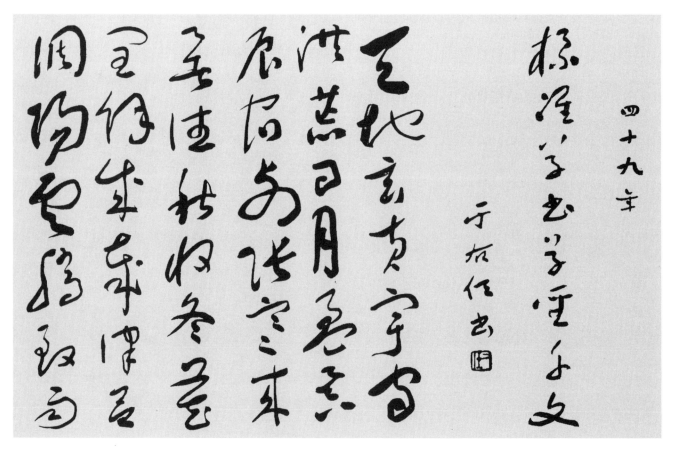

于右任　现代　标准草书千字文（局部）

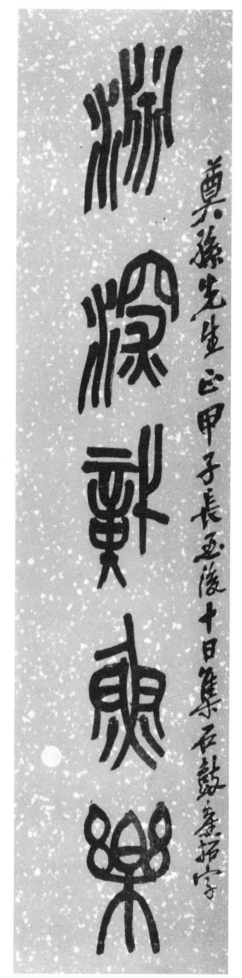

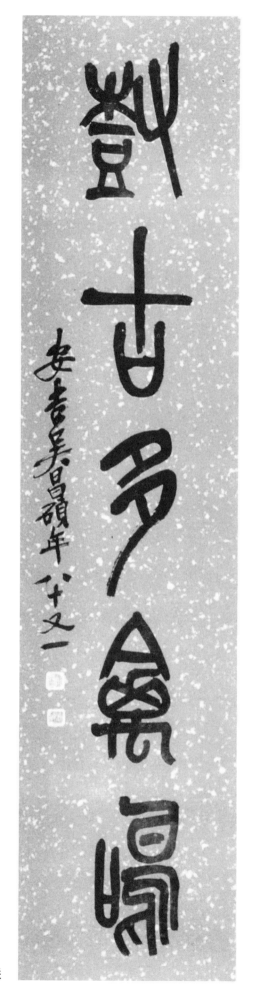

吴昌硕　清　篆书　五言联

七　右军真迹亟须整理

右军草书、小真书，不必言矣。其楷行之灵和，与大令草行之神骏，俱为绝诣。今人仍有拾包、康一辈牙慧，以为帖俱是伪而不足学者，既自被欺，更欲欺人，正坐不学。《阁帖》有杂伪，又翻刻既多，更有走样，此是事实。昔文徵仲计自唐以来《阁帖》有三十二刻，自明以来，又未遑考其增几许。然今日印刷进步，祖刻古本，并非难得。日人于我国碑帖书画，颇下整理功夫，虽眼力尚差，抉择不精，如《南画大成》《法帖大系》《墨迹大成》种种，仍不失为参考要籍，然我国尚无此大规模整理与印刷也。

八　楷与行草魏晋最高

楷与行草，魏晋人最高，而钟王为代表。学之者须天分、学力、识力并茂，而胸襟尤有关系。且将学钟王字无从讨好，而容易见病，因此急功者都不肯学，亦不敢学。若遂谓帖伪而不学，则实是不善操舟，恶河之曲。或又谓所患在钟、王字写不大，则我问颜字如何会大？不言颜字，即泰山经石峪、六代人摩崖、郑文公碑等，正不乏名迹，不足取资耶？若论气息相近，则《瘗鹤铭》非南碑冠晶耶？

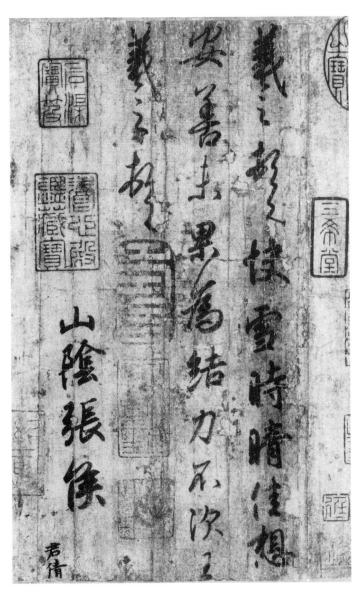

王羲之　晋　快雪晴时帖

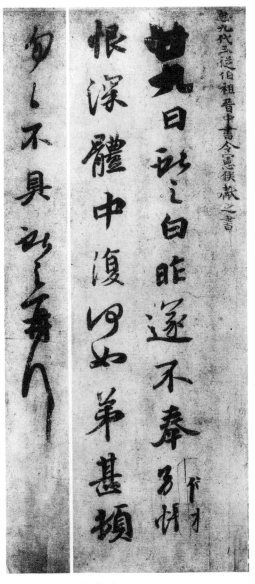

王献之　晋　廿九帖

九　姜白石论草最当

姜白石云："草书之体，如人坐卧行立，揖逊忿争，乘舟跃马，歌舞蹙踊，一切变态，非苟然者。"数语形容活泼。今人作草，随意用笔，任壁赋形，失误颠错，如过庭所谓："当联者反断，当断者反续，不识向背，不知起止，不悟转换。"其实乃未知所以取法，而更眩为新奇也。白石亦云："累数十字而不断，号曰连绵游丝。此虽出于古人，不足为奇，更成大病。"又云："转折方圆之法，真多用折，草多用转。折欲少驻，驻则有力；转欲不滞，滞则不遒。然而真以转而后遒，草以折而后劲，不可不知也。"昔贤论草，固甚明白，而世人只见旭、素一辈书，更不能进，则萦心于俗目之称赏也。又昔贤论草，必与正对举，相发相明，学者正需注意。

十　赵董书属软滑一路

赵董书是软滑流靡一路，然其画则高。今世画家天才尚不时发现，于书则竟难觅其人矣。画家每喜作伪，以得善价，书家亦如此。书家作伪巨擘，当推米襄阳。其所伪晋唐人书，人不能别，天才自高。虞世南《汝南公主墓志》、褚河南《枯树赋》《哀册》《随清娱墓志铭》俱属此老狡狯。至智永《归田赋》，全是此老面目。依文末语气观，则襄阳作此，似本不存心作伪，而后人误题为智永耳。今日本《昭和法帖大系》中有之。

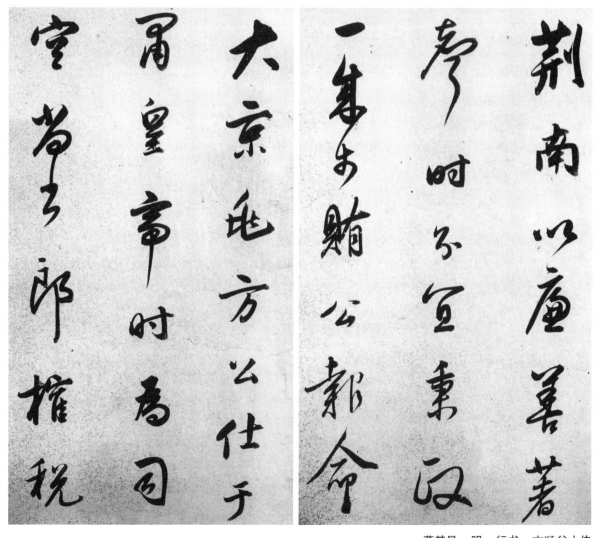

董其昌　明　行书　方旸谷小传

十一 东坡云

东坡自言："仆书尽意作之似蔡君谟，稍得意似杨风子，更放似言法华。""欧阳叔弼云：子书大似李北海。予亦自觉其如此。世或以为似徐书者，非也。"余谓其佻似北海，其俗似季海。坡又云："吾书虽不甚佳，然自出新意，不践古人，是一快也。"其所谓新意，指偓笔耶？偓笔是笔病。指草书耶？则其见到处甚高，其实诣乃与黄山谷同为外道。

十二 坡翁书病偓笔

坡翁书不但有偓笔病，其执运指法太多。其称："欧阳文忠公语余，当使指运而腕不知，此语甚妙。"有由也。又论古人书云："献之少时学书，逸少从后取其笔而不可，知其长大必能名世。仆以为知书不在于笔牢，浩然听笔之所之，而不失法度，乃为得之。然逸少所以重其不可取者，独以其小儿用意精至，猝然掩之，而意未始不在笔。不然，则是天下有力者，莫不能书也。"此真成强辩矣。余谓书法之功，尤贵乎力，唯其力乃如太极拳，外道以为全不用力，不知其浑身是力，功夫在内。献之少时，倘尚在打少林八卦拳时耶？

十三 寄人篱下安得出色

寄人篱下，安得出色？予未尝许学者以似我为有志。或云："先生诚及门取法乎上，师其所师，又不言学唐以后碑帖，既闻命矣。然在初学，

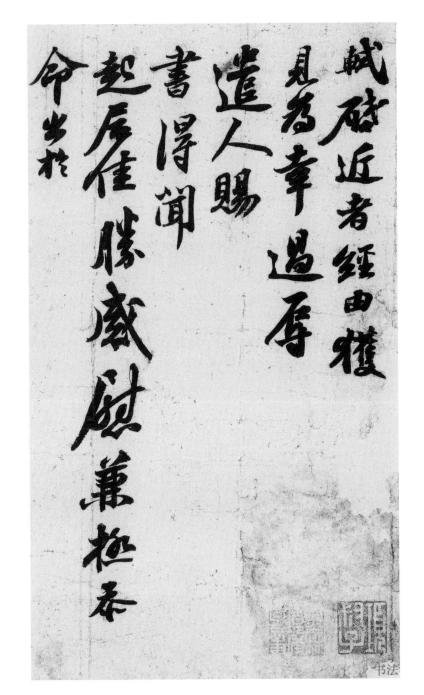

苏轼 宋 行书 尺牍

得有师承而日亲炙，其成功实为方便，此门竟不可开耶？"戏曰："我恐及门中有逄蒙在。客曰：何必有杀先生事？他日有代笔亦复佳。"余乃言曰："实告君，有我在，汝何得出头！打通后壁说话，此正我对同学之恳恳也。我人痛下功夫，原原本本，毫无假借。来学者乃袭我皮毛，虎贲中郎，以欺俗眼，我宁不为书道及其本身计乎？若然者，必如鲁公之学河南乃可，今人殊未见有能翻一局耳！"

十四 行楷书《洛神赋》谁作

行楷书《洛神赋》，世传为大令书，又属之右军，非也。右军尝书此赋，然无传本。黄伯思以为颇似智永书，疑为其遗迹，则近之。然今日所见印本，余又颇疑出自赵松雪所临。至世传《告誓文》二本，其一当是永禅师临写本，笔软力弱，其笔画劲重者，疑出信本。大王小真书《遗教经》为伪物，殆为唐经生高手之作。《道德经》尤次。《东方画赞》开元中校定，等在第二，然今世所传，正未见佳。董

广川、潘无声已疑为后人伪托。至《乐毅论》为右军煊赫名迹，当时智永题后云：《乐毅论》者，正书第一。若今世所传，笔画韵味，亦了无佳致。其原本已煅于太平之祸咸阳爨下，梁时摹出，初有石本。唐代再经摹刻，宋时又有二石本，一为秘阁所刻。褚遂良拓本《乐毅论》记云："贞观十二年四月九日，奉敕内出《乐毅论》，是右军真迹，令直弘文馆冯承素临写，赐司空长孙无忌、房玄龄、高士廉、侯君集、魏征、杨师道六人。"于是在外乃有六本。可知各本俱非庐山面目。欧阳修所见高绅学士家真本，断裂之余，仅存百余字，

王献之 晋 洛神赋十三行

则今日安得有佳本乎？

十五　审得此意

稳非欲，险非怪，老非枯，润非肥。审得此意，决非凡手。

十六　太史公字

时下所谓"太史公"字，非书家，不足论。然卷子字着实下过功夫，亦偶可称善书者耳。亦有画家书，往往恶劣不堪入目，而偏不知藏拙者正多。其实书家一定要求四体皆擅，其弊正与画家之想兼做书家同，无此才学，正不必强。或指某人书法近，余谓：虽输无金价，而珉实玉类。千古书法，只此一途。其所法已似稍高，岂但民国来仅见而已。

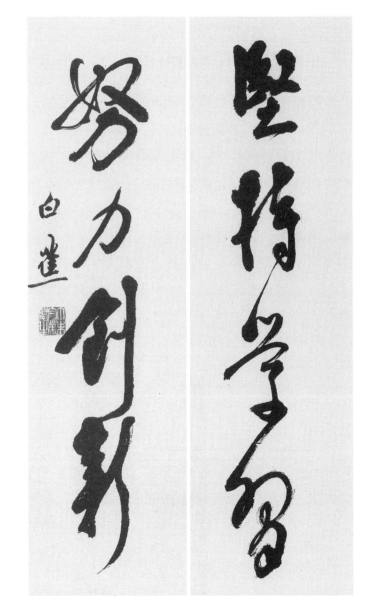

行书　四言联

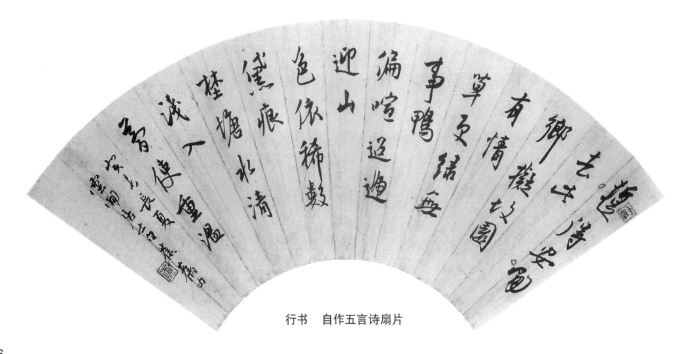

行书　自作五言诗扇片

书法问题讲话

提纲

一 文字的发生发展变化沿革和书体的流派

1. 汉文字，书法的"源"和"流"，"近取诸身，远取诸物"，人们的丰富生活是文字、书法的源泉。

2. 文字书体演变大意图表（附表）。

3. 简体字历史演变表解（附表）。

4. 文字、书体的演变是一条长流，大体说来有篆、隶、草、真、行。

秦始皇的统一文字、统一写法冲破了传统性的古文堡垒，走向整齐简约的道路。

"隶变"是文字书体上的大革命，它为楷书字体的发展铺平了道路。

草书发展到唐代的"狂草"，离开了实用，而趋向于艺术欣赏。

楷书书体两千年来居主要地位。

行书书体为日常应用最多的一种书体。

5. 汉文字、书体发展的历史过程，所有演变—简化都是由于社会发展，生活需要，要求书写迅速，易认、易记、易写，都是从实用出发，同时它的演变又与书写的笔势影响有关系。

书体演变的总情况是每一种新体字的出现多半先从民间产生和通用，后来才取得合法地位，代替了旧体字。

仓颉、太史籀、李斯、赵高、胡毋敬、程邈、扬雄、司马相如……他们都做了文字的整理工作。

《大篆十五篇》《仓颉、爰历、博学三篇》《凡将篇》《急就篇》《训纂篇》等以及《千字文》和《百家姓》一般说都是教学的字书。《熹平石经》《正始石经》以至《开元文字》等等，一般说成是历代封建王朝公布的标准写法，事实上封建王朝着重内容，其用心目的在巩固封建统治。

6. 书法的流派问题的探讨。

以朝代、国域、用笔方圆的分派说。

《南北书派论》《北碑南帖论》。

统治阶级垄断文化下的功名关系、风尚关系、师承关系和个人情趣关系，都与流派有密切关系，都可以形成流派。

从历代代表性书家，从他们的成就渊源影响来看。

从两个方面来谈"碑学""帖学"。

提倡"北碑"对当时书法界起着推动作用，乾嘉以来书法上的倾向性看出它主要是从欣赏性方面发展的。

"碑"和"帖"如"鸟之双翼，车之两轮""兼撮众长""转益多师是我师"，古来有成就书家都是如此做的，不要拘泥"碑""帖"。

把简化字写好对人民有利，当代书法家有责任来胜利完成它，也一定能够胜利完成它。

二 书法学习问题

1. 一般存在的问题

"我到底能不能写好字？"和"字无百日功，是不是悠悠之谈？"

2. 传统的学习办法

三定办法

定师：辅导提名，自己选择。

万紫千红，不是一花独放，

从隋唐人入手，专攻一家。

碰壁是好现象。

"百家都像，一家不像"的问题。

定时：适当、坚持。

定数：不贪多，不过少，切实可行。

前进中的三关

头关：手臂酸，指头痛。

中关：越写越不像。

三关：进得了门，出不了门。

蚯蚓式学习"写进去"，从一家一帖求"入门"；蜜蜂式学习"写出来"，从渊源影响求"出门"。

临写是书法学习的后期功夫。

先写"死"，然后求"活"。

深入功夫三到——眼到、手到、心到，再加口到，"读"和"背"的必要。

方法上问题

九宫格、米字格的应用。

一笔笔写还是一个个写？

执笔高低问题。

临写是手段，不是目的。

3．掌握工具，懂得技法

毛笔这个工具的特色。

"笔软则奇怪生焉。"

执笔：五指执笔法。

　　　指主执，腕至运。

　　　虚而宽才灵活。执宜近下。

运笔：中锋铺毫。

点画：横画直落笔，直画横落笔。

　　　笔意、笔迹图解。

　　　八病图解。

结构：先求平正，字有中心。

　　　结构使点画变化，笔势使结构变化。

如何变？相让。

笔顺原则。

附：身法。

4．笔法

所谓笔法，只是书法学习的一般经验总结。

"永"字八法。

我是工具的主人。

笔法传授的神秘，为什么神秘？

肯定历史评价，古为今用。

5．笔力、体势

书法艺术四要求：骨力、形势、神采、韵味。

笔力：大力士不等于大书家。

　　　出毛露锋和写得太快。

笔势：笔势生结构和大集体里小自由。

　　　艺术不是不科学，毕竟不等于科学。

　　　是艺术就有变化。

6．形与神的问题

既要得形，又要得神。

"读"便是"心摹手追"。

心到第一，思索不好欠缺。

所谓"目击道存"，主要是取神，而不是取形。

无我、有我与能入、能出。

"刻舟求剑"与"得鱼忘筌"。

又要一家，又要不是一家，百家才是一家。

非一朝一夕之功，而基础在一朝一夕。

练字又练人。

一　文字的发生发展变化沿革和书法的流派

主席，各位院长，教授同志们，同学们：

学校领导上，要我和同学们谈谈书法学习的问题，我很高兴有这样的机会和同学们一起来研究这门功课，来共同学习。想起毛主席说："我们这个民族有数千年的历史，有它的特点，有它的许多珍贵品。对于这些，我们还是小学生。"

对书法这门学问，在我来说，也正是一个小学生，学习得很不够。不论对文字的发生、发展变化沿革，书法的流派也好，技法也好，认识都肤浅，仅仅能够就这些问题谈谈个人在学习中的一些平凡的体会，有引用人家的，不论是古人的，今人的，不一一说明出处，谈出来向在座请教，请批评。

现在先谈书法学习问题的第一部分：文字的发生发展变化沿革和书体的流派。

文字与书法是一件事的两面。谈书法少不了得要谈到文字，谈到文字的创造，谈到书体的演变，从根子上谈起，先把"源"和"流"说一说。

人们知道，语言是传达思想的工具，但是语言才出了口，就在空气中消失，不能传得远、传得久，而简单的结绳记事，例如说有大事打个大结，有小事打个小结等，只是帮助记忆作用，人与人之间还不能产生沟通思想的作用，因此在人类物质生活发展的情况下，劳动人民又创造了文字，人类从此也就开始有了文化。所以从文字的本身说，它是记录语言的符号，有了这个符号，组织后有了内容，才真正成为传达思想的工具。后来，随着社会发展的需要，书体发生了变化，而书写加入了人的思想感情，又产生了书法艺术。

（1）劳动人民创造了文字，首先是为生产服务的，同时也是反映了人们的生活

向来谈到汉文字的创造和书体书法的人们，总是引用我国伟大的文字学家汉代许慎作的《说文序》里两句话："近取诸身，远取诸物。"这两句话在说明什么问题呢？它说明了汉文字的创造发展沿革、书体的演变和书法艺术都来自劳动生产生活。

许氏的《说文序》里给我们了解到文学肇始的情况是"仰则观象于天，俯则观法于地"的朴素图形。为了生活的需要，为了表达思想，人通过自己的感受，和事物的形象而创制文字，概括地说来，恰恰就是"近取诸身，远取诸物"这八个字。到了周代拿"六书"①来教儿童识字，六书是指事、象形、形声、会意、转注、假借，那是更有系统地、更具体地说明文字肇始于生活需要，它是首先为生产服务，同时反映了人们生活的。随便举例拿"家""渔"两个字来说：🦏从宀从豕，宀是居处地方的图形，是屋顶，是帐幕。许氏解释这个字的下半部豕，是从豭省。省了声旁的"叚"用了形旁的"豕"。这个字说明人们的生产、生活人畜并处的情况。我们估计它可能是汉民族游牧时期产生的字。这种生产生活情况，至今尚有遗留。🐟像手持竿钓鱼，通过形象表达思想。如果单独物象（图形）是不足以说明思想的，例如说竿是竿，鱼是鱼，手是手，就各不相干。现在有手持竿而鱼被钓上来了，"渔"的生产生活从这个符号里都得以表达了。同时"近取诸身，远取诸物"这两句话的义理就很明显地予以形象化了。另外如鸟就画一只鸟🐦，人就像个人 🚶(大大也是人，摆架子；🧍🧍🧍子也是人，朝天睡，朝里床睡，朝外床睡）②，🐏🐏羊突出它的角，🐀鼠突出它的牙齿等等。

这是谈文字的"源"泉的一面。它是符

号，同时又是有高度的思想性的组织后有内容，才起沟通思想作用的。

在书法方面，"近取诸身"的"身"字与"远取诸物"的"物"字的含义随之变化，"身"字我们理解为"意"，这个意是客观环境形成了书家的情趣思想，借外界的"物"象（态、势）统一到书法艺术之中去。

相传秦李斯《用笔法》："先急回，后疾下，鹰望鹏逝，信之自然……如游鱼得水，景山兴云，或卷或舒……"

汉蔡邕作《笔论》其中说："字体形势，若坐若行，若飞若动，若往若来，若卧若起，若愁若喜，若春夏秋冬，若鸟啄形，若虫食木，若利刀戈，若强弓矢，若水火，若树云，若日月，纵横有象，可谓书矣。"另外像他写的《篆势》《隶势》两篇文字中，以至于其他如魏晋以来不少议论书法的名著，无非在说明了书法艺术的"近取诸身，远取诸物"来自人的丰富生活，生活是书法艺术的"源"泉。

如果"源"的问题可以这样讲，那么我们再看一看"流"。这里有两个表：

"文字书体演变大意图表"

"简体字历史演变表解"

（2）文字书体演变大意图表

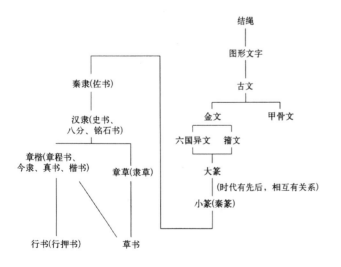

（3）简体字历史演变表解

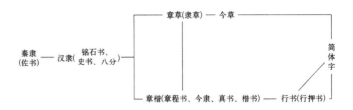

（4）文字书体的演变是一条长流，大体说来有篆、隶、草、真、行

从以上两个图表看，我们可以了解到汉文字的发生发展、书体演变，大体说来有篆、隶、草、真、行这几种。这种演变，反映了当时社会发展的要求，同时也可以看出我国历史上的文字改革运动和它的简化过程。

现在根据篆、隶、草、真、行依次试作简单的说明：

篆（这里把"古文""大篆""小篆"包括在"篆"的总称下）相传文字是黄帝时的史官"仓颉"所造（约公元前2690年）。"仓颉"是个想象的人物，即使实有其人，我们认为他也创造不出这许多文字的（下面再谈）。

说文字在黄帝时代才有，我们估计文字的创始应当早于这个时代。例如，《史记·封禅书》引管仲对桓公说："古者封泰山禅梁父者七十二家，而夷吾所识者十有二焉。"《韩诗外传》说："孔子升泰山观易姓而王，可得而数者七十余人，不可得而数者万数也。"根据现代人研究，文字的形成大约在新石器时代的末期，至今五六千年。

现在我们所看到的真凭实据，最古的文字是殷商时代，实物的来源：①是河南安阳出土的甲骨文字，②是历代发掘出来的地下文物钟、鼎、玉、石、兵器、货币上的文字。

从古文、大篆到小篆，整个篆书时代较长——从商到秦已有一千四五百年历史。文字的写法凌乱，虽然其间在周宣王时代经"太史籀"整理过一次，可是社会在发展，一切事物都在发

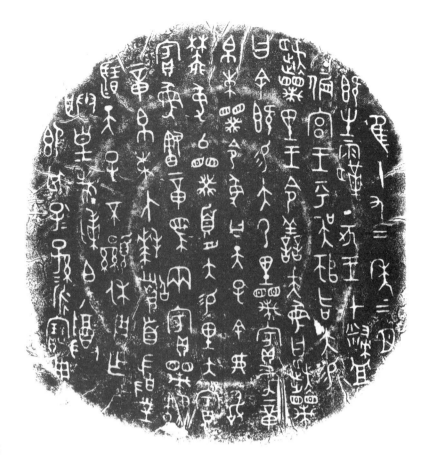

周　金文

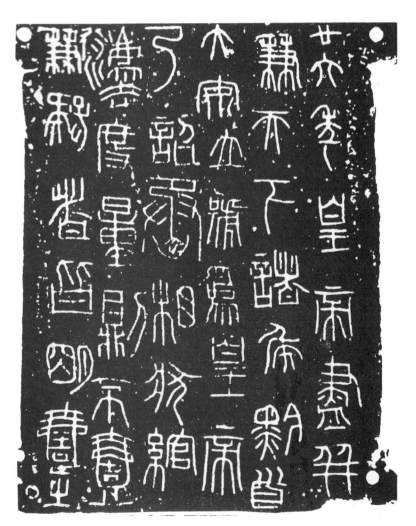

秦　诏版

展。那时交通既不方便，方言不同，文字也仍然是你写你的，我写我的。直到秦始皇二十六年（公元前221年）灭了六国，一统天下，政治组织制度变了，那时把秦文作为标准文字，"书同文字""罢其不与秦文合者"，李斯主持整理的《仓颉篇》等是作为当时学童开蒙识字的字书。后人把过去的"古文""籀文"一律叫作"大篆"，遂把李斯等所整理的新体叫作"小篆"。这是汉字演变史上第一次统一文字、统一写法的伟大运动，它冲破了传统性的"古文"堡垒，走向整齐简约的道路。

篆书的特点是匀圆整齐。

这里补充谈一下为什么上面说仓颉一个人造不出许多字的道理，举例说像：

"日"字的古篆是：〇 ⊙ ⊖ ⊗ ⊛ ……

"月"字的古篆是：〗 ⟨ ⟩ ⟨ ⟩ ……

"子"字的古篆是：𤔔 𤔔 𤔔 𤔔 𤔔 ……

其他，山就象征着一座山（𐤟、𐤟、𐤟……），水就象征着流水（𐤟、𐤟、𐤟……），这类因形见意的图画文字，虽然属于一个字，却没有固定的画法，它的笔画既多少不定，位置摆法亦很随便，你用你法，我用我法，正好说明文字不可能是一个人造的。直到汉代许慎作"说文"，整理古代文字，加以说明，例如上面所举的日字写作 𐤟，像太阳圆体，中间一横，表示太阳中有黑影；月字写作 𐤟，月缺时多满时少，所以只画半圆形，以区别于太阳，中间一直，表示月亮里有大地山河形状。

话虽如此，但是我们可以相信"仓颉"在当时是做了一番文字整理工作和改造工作的。所以整理改造的原因，不是别的，恰恰是要文字真正符合它作为人的思想感情、文化知识的交通工具的目的。

隶始于秦代。《汉书·艺文志》："是时始造隶书矣。起于官狱多事，苟趋省易，施之徒隶也。"这种字体，相传为程邈所造，一共有3000个字。程邈一个人造3000个字也是不大可能的。但我们可以相信他做了收集和整理工作，他自己也可能创造一些字。

隶书别称"佐书"，意思是帮助写篆书来不及时才用的。这种适应时势需要的新体文字，它的写法是废除了过去篆书的描绘法，打破了"六书"，是历史上的一次书体大革命，这次书体大革命，习惯上称作"隶变"。我们看看事实，的确是"变"，不是小变而是大变。例如像日月两个字，如果根据"六书"的字义讲，哪有方的太阳、长方的月亮？𐤟字篆文原像一只鸟，依隶书的写法就变成鸟有四只脚了！

隶书写起来比篆书方便多了。

从这里也可以看到汉文字的写法，有了小篆整齐简约的基础，渐变为隶书，隶书又为楷书字体的发展铺平了道路。因此后世谈到书法艺术，有了这样的说法："自汉隶结篆籀之局而开今隶之风，后世书家，俱从此出。"

隶书原是古文字形体最后简化形式。

这里需要把隶书名称再分析一下。因为隶书的问题，从来有很多争论，为了说明和研究，根据它的具体发展情况，是否可以大致把它划分为四个阶段：

①"古隶"。隶书又有古隶的名称，它不但是后世"今隶"的对称（下面再谈），事实上它是先期隶书的一种形式。古隶的整理是跟小篆同时进行的，也是和小篆同时通行的。古隶的字体比小篆方正。从实物上看，秦量、秦权、诏版刻字是古隶，人们往往误以为是篆书（诏版中（音皆元）等字更是古隶，石刻像《开母石阙》《三公山碑》等，也在这一个范畴内）。

②初期汉隶。初期汉隶，一般指写法没有挑势的、波势的，石刻如《廙孝禹》《鲁孝王石刻》《朱博颂》《策子侯碑》《开通褒斜道》《延光残碑》《裴岑纪功碑》等等。

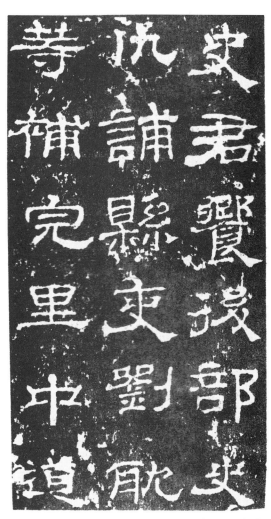

汉　孔宙碑

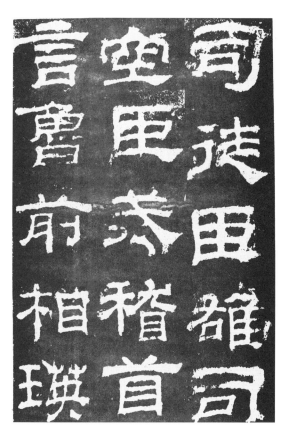

汉　乙瑛碑

③东汉隶书。写法有挑势、波势，通俗所理解的隶书，一般是指这一类汉隶。写法有挑势、波势，是写法没有挑势、波势的"升华"。为什么写法有挑势、波势起来呢？是由于用笔笔势的关系而发生的变化。这种变化，使隶书更美化了。这时期的隶书著名的如桓帝时的《乙瑛碑》《孔宙碑》《礼器碑》《华山碑》等，灵帝时的《衡方碑》《史晨碑》《曹全碑》《西狭颂》《韩仁铭》《白石神君碑》《张迁碑》《夏承碑》等。

④八分。汉末隶书的别称。

隶书的特点是平直方正，它和篆书的笔画形象比起来是曲改直，圆改方。在小篆脱离象形后进一步"符号"化。

秦末汉初这一个短时期，在文字书体演变上非常重要。有人说"隶变"是古今汉字的分水岭，是转折点，我想是确当的。

草：草书书体在汉初就有了，《说文序》里说"汉兴有草书"，历史上记载都说不知是谁创始的。这样说法，我们认为倒是合乎事实。因为字体形式的发展是渐变而不是突变，都有它的历史继承性，既不是从天而降，也不是一个聪明人搞得出来的。

初期的草书是"章草"，是隶书的草写，所以也叫"隶草"，"赴速就急，因草创之义，谓之草书"。《说文序》说"汉兴有草书"，我们理解为"章草"，是有理由的。现在可见的实物有《流沙坠简》中印出的汉宣帝神爵年"草"书，就是"章草"。褚先生补《史记·三王世家》有"论次其真草诏书"之语，这个"草"也必然是"章草"。"真"是认真的意思，指认真写的隶书，而不是后世解释正楷书之"真"，在汉代最著名的草书家有张芝，他的书迹不传于世，阁帖里刻的不可靠。张芝的草书，开始精工的是"章草"，后来楷书出现，他结合了楷法创新，渐具"今草"的笔意，成为当时典型性的草书专家，号称草圣（根据我们现在所看到西晋陆机《平复帖》的书法来推论，张芝

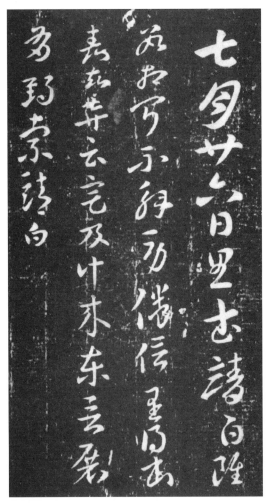

索靖　晋　七月帖

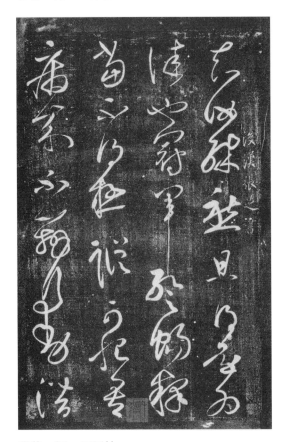

张芝　汉　冠军帖

结合楷法的创新应该和原始章草不甚相远。整个汉代，应该是草书的草创时期）。张芝草圣的草书，王羲之、献之父子都学他而更有所革新，遂开今草面目。"今草"的名称，起于东晋以后，为了把新体草法区别于纯从隶、八分出来的古体草法，所以称古草为"章草"，而把后起的渊源于古草而结合楷书法而更发展的新体草法称为"今草"。"章草"名称的最早著录，见于六朝宋羊欣的《能书人名》"高平郗愔善章草"。"今草"的名称，最早著录见于宋明帝说："羲献之书，谓之'今草'。"

章草的草体写法纯是隶法，是一个字一个字分开写的，今草草体的写法，字与字的笔势显见相互呼应，我们从帖刻里开始看到三个两个字联起来写的草法。到了唐代又发展为"狂草"，那种草体是连绵的写法（以张旭、怀素为代表）。草书的写法，发展到了"狂草"，所谓"挥毫落纸如云烟"，所谓"龙蛇飞舞"，离开实用，失去了文字的一般效用，而日趋于欣赏艺术品。

楷：楷书是汉隶、八分、章草的混合产物。

相传创始于前汉陈遵，又传是王次仲，这当然和篆书、隶书传说谁是创始者一样是不可相信的。书体的演变也总是渐变而不是突变，我们在《孔彪碑》《尹宙碑》《谷朗碑》里已可窥见真书的笔意。

楷书的出现，最初称"章楷"，与"章草"对称。后来又称"章程书""真书"。楷的名称，后来混在"隶"书中间（下面再讲），所以"章楷"这个名称被遗忘了。现在一般称的"真书""楷书""正书""正楷书"，顾名思义，都是在说这种字体是写得十分认真、端正的意思。

钟繇是公认的"真书"的代表作者。

楷书的点画写起来比隶书的波磔又快些。从汉以来2000年楷书居于主要地位。自从印刷术发明，楷书又成为印刷体。

这里应该提一提，"楷书"是唐代以后把流传演变的书体正到西汉，可以拿朝代来分，或者以国域来分，同时结合用笔，从用笔的迹象，拿方笔、圆笔

来分。例如甲骨文是殷书，自盘庚至周初都是方笔，所以殷派为方笔；周昭王而后，如《宗周钟》《虢叔钟》《楚公钟》《姜鼎》《毛公鼎》《盂鼎》《克鼎》《宫鼎》《颂敦》《颂壶》《史颂敦》等皆圆笔，是周派书。至列国时诸侯力政，不统于王，言语异声，文字异形，书体亦有国别，各自为派，鲁有鲁派，齐有齐派，吴有吴派，楚有楚派，秦有秦派，而各派中又各有方圆笔；又如隶书中，一般把《张迁碑》《西狭颂》《景君碑》《白石神君碑》《礼器碑》等都属之方笔，而《夏承碑》《华山碑》《史晨碑》《鲁峻碑》《曹全碑》等都属之圆笔。汉代的曹喜、蔡邕、杜度、崔瑗、张芝，以工篆、隶分、草名世，开始提出人名来，意味着"人本位"了。嗣后每个朝代有杰出的书家，书派就拿人来分，至清代乾隆嘉庆之后就有"帖派""碑派"，等等。

以朝代，以国域，以方笔、圆笔，以工书人和拿碑帖来谈流派，分流派，是否能完全恰当，可以研究。个人主观上总觉得还不够明确。这样分法，有对的地方，又觉得有不妥的地方。

流派客观存在。有人认为功名关系、风尚关系、师承关系和个人情趣关系，都与流派有密切联系，都可以形成流派，其间情况比较错综复杂，还需要予以挖掘和做很多的分析研究。但千分、万分，总的一条历史发展，有新的东西才有生命、才能发展。

我们从实用角度谈——当然也包括了艺术欣赏，特别从魏晋以来"日用无穷"的楷行两种书体，提出一些人来，从他们的成就、渊源、影响来看，根据一些历史具体事实来看，也可以略窥流派的线索和概况。

历史上显见最为突出的是"二王"（王羲之、王献之父子）书派的系统，后世甚至说在书法上"二王为千古不祧之祖"③。有人认为是由于历代封建王朝皇帝的崇尚和爱好的影响。这是不是能够说明问题呢？皇帝的爱好，皇帝的重视，一方面正是由于社会风气，皇帝就加以利用了。他的爱好和重视，确是可以转移人家，在皇帝来说，他政权在手，在士大夫方面来说功名攸关，皇帝一提倡，影响的大是无疑的，但是还恐怕不是主要的，那么"二王"为什么在很长一个时期（1400余年）成为书派的主流呢？个人浅薄的体会，是不是和以下几点有关：

①汉文字、书体的演变，从实际需要而演变，从实际需要而存在，从实际需要而盛行，从楷书产生到定形，2000年来和行书一直是最实用的通行的两种书体，而行书的应用范围更广。书体成就在晋以前，书法艺术成就到晋才显见。而王字恰恰是代表王字本身好，总结了历史经验，功力深，富于创造性，给予书法以新的生命。

②魏晋清谈影响，看人注意仪表，讲风度风采，讲美，与书法讲美、讲体势、讲气韵恰恰结合起来。后人觉得王字美不胜收，恰恰与士大夫欣赏趣味呼应——著名的谢赫画论《六法》讲人物"气韵生动"与当时的风尚消息正可以参究。④

③讲究工具，使用工具的性能能够充分发挥。

④在书写速度上王字并不是不流利而是比较流利，并不是不好看而是比较好看，符合社会生活发展的要求。

我们看南北朝时期一般所提出来的代表书家所谓独出名后的定称。在唐和唐代以前，都称楷书作"隶"，或称"今隶"，要说明其间情况，还得从秦代隶书说起。原来隶书新兴起来的时候，它的地位低下，所谓"施之徒隶"的一种书体，又称"佐书"。事实上是当时比较通俗的一种书体，当时的"高文大册"是不用这种书体写的，到东汉它才取得正统的

地位。汉末楷书出现，没有楷书的名称，沿称作隶，所谓"六朝到唐，以真为隶"，是公认楷书是继承了隶书的"正统"的缘故。《唐六典》说："校书郎正字，掌雠校典籍，刊正文字，其体有五：……四曰八分，石经碑碣所用；五曰隶书，典籍表奏，公私文疏所用。"所谓八分，就是汉隶，所说的隶书，就是"真书"。我们不先弄清楚这一点，对古人的一些有关著述往往搞混了。

行：初名"行押书"，相传始于后汉刘德昇。这和以上所述某种书体创始于某人一样不可相信。

尤其是刘德昇的行辈早于蔡中郎，看来这个时候的所谓"行书"，很可能是写得潦草的八分，估计当属"隶草"（即章草）范畴的一种，不是后世所流行的出于楷书系统的行书。后世所称的行书是到晋代才成熟的。刘德昇是钟繇的老师。

行书的流动比草书的使转为容易，这种书体是介乎楷书和草书之间的一种书体，比楷书为简易，比草书为整齐，写得近乎楷书的称作"行楷"，近乎草体的称作"行草"，孙过庭所谓"趋变适时，行书为要"，它是日常应用最多的一种书体。

（5）文字的书写由复杂的甲骨文逐渐演变为最后统一的楷书是一条长流，是我国汉文字、书体发展的历史过程

所有演变—简化，都是由于社会发展生活需要，要求书写快速，易认、易记、易写，都是从实用出发，而又与书写的笔势影响有关系。同时，它的演变的总情况是每一种新体字的出现，多半先从民间产生和通用，后来才取得合法地位，代替了旧体字。

从这里我们也可以理解从黄帝时史官沮诵、仓颉起至周宣王时"太史籀"，秦时的宰相李斯和赵高、胡毋敬、程邈，汉代的扬雄、司马相如、贾鲂、许慎等等，他们都做了文字的收集、整理和改革等不同工作，而《大篆十五篇》《仓颉、爰历、博学三篇》《凡将篇》《训纂篇》《滂喜篇》等等，一般说来，都是教学用的字书，此外如《急就篇》《千字文》和后世的《百家姓》，同样也是童蒙的教学课本。从汉平帝元始元年（公元元年），王莽命甄丰刻石经开始，自后历代皆有石经，其文字现今尚可考见者：汉熹平、魏正始、唐开成，蜀、北宋、南宋及清七种，这些都是历代封建王朝名义为"示天下正则"而公布的标准写法，事实上，主要的恰恰是统治阶级着重内容，着重石经文字的内容为封建统治服务。同时像秦书分八体：大篆、小篆、刻符、虫书、摹印、署书、殳书、隶书，汉有六体：古文、奇字、篆书、左书、缪篆、鸟虫书，无非是适用于各个方面的字体，无非从实用出发。

对文字的整理改革工作者，我们不能就认为他们是"书家"，如李斯、蔡邕等是书家，史游就不一定是书家。虞世南也说过："史游制于急就创立草藁而不之能。"可是恰恰有许多人认为史游是章草的祖师，这是错误的。

文字、书体的"源"和"流"的问题，个人很粗浅的认识，很粗疏的谈法，就谈到这里。

（6）书法的流派问题的探讨

关于书法方面的流派问题，个人还没有研究，但觉得这确是一个值得探讨的问题。一般认为书法上流派的分法，从三代开始才又接上线。前人说："千古书法，只此一途。"我们是不是可以从这里来理解。包世臣、康有为两人，人们（都）知道他们都是提倡"碑"的，也总是鼓吹人家写"碑"的，但在他们自己叙述得力所在的时候，津津乐道的却又都是在"帖"——从包的《述书篇》、康的《述学篇》里可以看到。我们对此应该怎样看法呢？

我们应该在事实面前承认，"碑"与"帖"如"鸟之双翼，车之两轮"不可偏废。正如包、康两人的实践。

书法的流派问题，还需要研究，本人学习很浅薄，水平又低，只是非常简略地从个人学习体会来谈谈，趁此机会向在座请教。

最后，写字这件事，与人们生活关系密切，社会中无论哪一阶层的人都和它接触到，因为每个人都要识字、写字的缘故。

书法好比文字的衣服，或者说文字的装饰，是技巧地把每个字的笔画加一番工，使它形体美化，形体美化便能引起人们的爱赏，有助于文字在实用中增加传播的效力、武器的作用，有助于人们思想情操的提高，有助于人们的文化生活。

书契制造一开始，就很注意到美观这一方面，远古流传下来的甲骨文和金石刻辞，无不点画匀圆，结构精妙，而从文字内容中使后代人们获得不少知识。

现在不说别的，我们拿一副春联、一张标语来讲，如果字写得好，人们开始接触到眼帘就会注意，一注意，很自然地要进一步看看文字内容，就有道理了。其他工艺美术上装饰应用、大字报等等，字写得好，也一样会产生更好的作用。

由于唐代书风之盛，书家辈出，书法理论研究方面也有很多发展。⑤孙过庭的《书谱序》是一部书学上理论研究方面最重要著作之一。他写的《书谱序》的真迹，也是唐代专学王羲之草体的代表作（有他自己的心得在内）。在唐代，不但书家本人有所著作，写他们的经验心得，如李世民、虞世南、欧阳询、徐浩、陆希声等，书家收藏家、理论研究者的著作也逐渐多起来，如张怀瓘、窦臬、张彦远等，同时托古的著作也先后出现了，如托名卫夫人又传王羲之的《笔阵图》《笔势论》《书论》……

又托名为智永传下来的"永字八法"等等。这些篇章和更前些时代流传下来的丰富资料，如赵壹《非草书》，卫恒《四体书势》，索靖《书势》，梁武帝《书评》，庾肩吾《书评》等等，都值得我们重视研究，因为在这里边有不少古人经验心得，不容我们忽视，而正值得我们予以系统地整理研究。

唐人讲法，对书法有要求，特别提出一个"力"字，所以颜真卿在书法上一变，我们看米南宫、姜白石的评价在他们保守一面之外，正不是没有道理的。

到了五代，杨凝式是一个代表性书家，他的书法，是从颜、柳、褚上溯到二王而自具一个面目，宋代苏东坡称他是"书家豪杰"。

宋代书家世称苏（轼）、黄（庭坚）、米（芾）、蔡（襄）为"宋四家"，他们的书法，没有一个不是从颜真卿打基础的，总的说来都是从唐人再上溯晋人。四人中间，蔡比较守旧些，苏、黄、米，都比较有新意。米早侍书，多见内府所藏真迹，学古方面，眼界功力又不同于三家。他们都各具面目。

宋徽宗的"瘦金体"书，也成一个面目，相传说他学唐代书家薛稷，依书迹看来，倒不如说他从薛曜的面目中来。

元代具有代表性的书家是赵孟頫，他功夫很好。尽力模拟晋代二王，晚年写碑，从唐代李邕得法。他的书法在当时后世都有相当影响。

明代书法，总的说没有出赵孟頫范围，特别从文徵明的影响来看。论书者一般承认明季董其昌比较突出，作为明代的书家代表，董既自比赵孟頫，自己说有超过赵的地方，有不及赵的地方，后世也往往把他们两个相提并论。他于徐浩、李邕、颜真卿、柳公权、杨凝式、米芾都下过功夫，他的书法在同时和对后世也有一定影响。

清代的书风，开始流行董（其昌）书，后来流行赵（孟頫）书，嘉（庆）道（光）之间又流行欧（阳询）体、虞（世南）体、颜（真卿）体。在嘉道以前一般把姜（宸英）、刘（墉）、王（文治）、梁（同书）四人并称，也有以翁（方纲）、刘、梁、王并称的。姜、刘、王、梁都从学董（其昌）进去的，翁（方纲）学虞（世南）和欧（阳询）。五人中刘石庵的成就比较高一些。

谈清代书法的一般都以"帖学""碑学"来分期，大致在咸（丰）同（治）时划一条界线，以前为"帖学"，以后为"碑学"。

我在前面谈文字的发生发展、书体演变的时候，在说明它的"源"和"流"之外，也说明之所以这样是社会发展的需要，而在书法方面讲，主要的一点都是从实用出发。隋代书法"上结六朝，下开三唐"，楷书一体，再没有像过去从篆演变为隶分，从隶分演变为草、楷这一类事情。楷书与行书一直是最实用的、应用最广的两种书体，历代书家也总是从这两种书体为主来谈书法艺术，由于不同的渊源影响关系而出现不同的面目。为什么到了清代特别提出"南北书派"，把"碑""帖"分了家，以碑属北派，帖属南派呢？既然说从历史上书法发展的大形势来说，隋代这一个时期，不但在政治上重归统一，同时也是南北书派大汇合时代，为什么在1200年后，到了清代出现把书法拉回到1400年前南北朝时期去，好像划疆而守、互标派系、各峻门庭呢？从疆域地区来分派，从代表性书家人物的师承渊源来分派，是不是能够说得圆满符合实际呢？"碑"与"帖"原是有分别的，结合了北碑南帖的说法，结合了书家人物的师承渊源来讲，是不是有矛盾呢？这个矛盾又如何统一呢？

本人对这一个问题，还没有做过什么研究，仅有一个肤浅的认识。从社会发展需要，从实用出发，事物（文字、书体、书法）总是从比较艰难的到比较容易的，从比较不方便的到比较方便的，从比较缓慢的到比较快速的，从比较不好看的到比较好看的。从艺术欣赏角度来说，从一种好看，又要求多种好看……这是客观存在的。

再从书法的师承渊源来说，从来有成就的书家，入门总是由一家，到自开面目、自具风格的阶段，必然先是很广泛地吸取，做了很艰苦的努力的，王羲之如此，颜真卿也如此，其他有成就的书家莫不如此。为什么如此说？因为所谓"自成一家"绝不是学的这一家，就是这一家，恰恰是吸收百家，才成了一家。

那么，如何说明清代"碑学""帖学"这一个具体事实呢？是不是可以从两个方面来谈：

①从政治上说：雍正、乾隆之间，对"汉人"的民族思想，采取高压政策，文字之狱很严，许多"通人学士"不做政治上活动，究心于考古，所谓"朴学"起来了。他们依靠金石，拿来作为考订经史的工具，这个时候，金石的出土一天多一天，摹拓流传的面很广，这样，原来作为考古的东西，喜爱书法的人就拿来作为学习的资料，所谓"碑学"已在逐渐形成。到了咸丰、同治年代，老大帝国"闭关自守"的局面已经不能保持，学术思想、政治制度已经有"维新"的萌芽。

②从书法上讲：楷行两体既是实用的、应用最广的书体，而自从唐代皇帝李世民崇尚王羲之书、宋代大刻阁帖以来，一直可以说是"帖"的天下，但是到了所谓"末流"字写得纤弱无力，书法艺术的路子，似乎走到尽头了！可是由于政治上、学术上革新的思想影响，一面又正好新出土、新发现的金石碑版、造像、摩崖层出不穷，一面"江南足拓，不若河北（朔）断碑"理论上又有阮元的《南北书派论》和《北碑南帖论》两篇文字出来，两方

面给人耳目一新；包世臣的《艺舟双楫》一书问世，而人人口北碑手魏体，尤其在咸丰、同治之际，写碑成为一股新的巨大的潮流，书法方面的门户派系，也出现了好像分疆划界不可调和的情况，再后来，康有为继起推广包氏之说著《广艺舟双楫》，尊魏卑唐，尊"碑"折"帖"，直到光绪、宣统之后，"碑"派的声势没有衰落。

拿"碑帖"的立论来作为流派的标志，这问题再可研究，拿分"碑""帖"的人物师承立论和"碑""帖"的得失也可以再研究，拿地域人物师承立论的问题以及拿有无"隶古遗意"分高低，拿"书丹原石""转辗摹勒"来分好坏等等，都可以再分析讨论，这里不谈。只是有一点可以谈谈：提倡"北碑"，确实给当时书法家开阔了眼界，起着对当时书法界的推动作用。我们现在就表现在乾嘉以来书法上的倾向性来看，一般说，乾嘉以来的书法是从欣赏性方面发展的。正因为在提倡"北碑"的影响下，金石文字出土多的影响下，书法上有

发展，丰富了书法艺术。例如邓琰（石如）、郑簠（谷口）、金农（冬心）、伊秉绶（墨卿）、何绍基（子贞）、赵之谦（㧑叔）以至沈寐叟（曾植）、吴昌硕（缶庐）等人，各以篆隶魏碑书体名家，各人具有各人的面目，他们不是"复古"，而是丰富了传统。例如从艺术上说，学碑像碑，是没有道理的，学碑不受碑的限制，多方面的吸收，既吸收了这个，又吸收了那个，都有所发展创造，给予书法艺术以新的生命，才真正是书法。

我们从书体来说，"碑"与"帖"同属于"楷"是一家；从实用角度来说，都是实用的；从书写速度来说，"帖"要比"碑"快一点；从艺术欣赏来说，各有特点（碑"方严"，帖"流美"）。从书法的整体观来说，从书法的学习批判地继承传统来说，那么"碑"与"帖"如"鸟之双翼，车之两轮"，不可偏废。学习书法要"兼撮众长"，正是"转益多师是我师"的道理，要广泛地吸收而不好有"入者主之"的成见，古来有成就的书

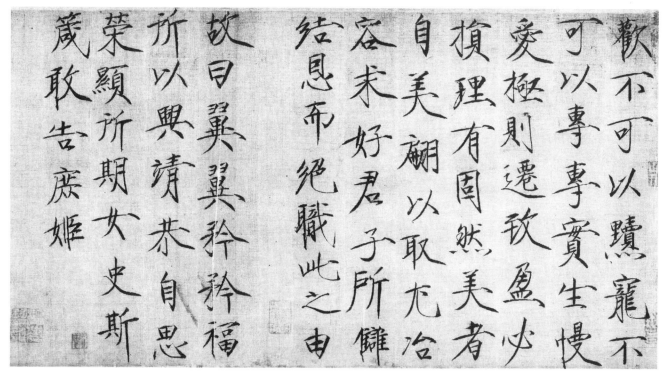

赵佶　宋　女史箴

家，都是如此做的，他们不但吸收了同一书体而不同流派的，也吸收了不同书体中不同流派的。王羲之之所以成功，正由于他在总结前代的基础上创新，说明他的老师是很多的。自从宋代阁帖盛行之后，这个广泛地吸收、多方面求师的优良传统似乎就中断了，恰恰到了清代嘉道以后，这个优良传统、这根"红冠时"可以"左右一代"的如宋羊欣、齐王僧虔、梁萧子云、陈智永，都是属于"二王派"的，都是南朝的人，是后世所称"帖"的系统，（从南北分派来说）而没有提出北朝的"碑"的方面的书家。

再从历史上书法发展的大形势来说，隋代这一个时期，不但政治重归一统，同时也是南北书派大汇合的时代，一般承认隋代书法是"上结六朝，下开三唐"⑥的。

隋代书法最著名的代表作，大家都认为是"龙藏寺"和"启法寺"两个碑。《龙藏寺碑》文为张公礼撰，没有书写的人名；《启法寺碑》是丁道护书。这两个碑，历代议论书法的人们说是"欧（阳询）、虞（世南）所从出""为欧、褚（遂良）之先声""虞褚传遗法"等等。

初唐书家，虞、欧、褚最为著名。虞世南亲炙智永，是直系王派，没有疑问的；欧阳询和褚遂良两家的渊源与王派的传统有所不同。唐窦臬《述书赋》称欧"出自三公"（北齐三公郎中刘珉），他到了唐朝以后，因为唐朝皇帝李世民的崇尚王羲之而学王，而"真到内史"；褚遂良到了唐朝后，祖述右军，服膺虞世南，又得用笔意于史陵，他的深入钻研王书以侍候主子是不足为奇的。他在贞观十五年（公元641年）写的《伊阙佛龛碑》面目就不同，即使在后来写的《圣教序》，论者也说是他"自家法"与欧书的"体方笔圆"，既宽博而又有一种险峭面目，同样可以窥见一些他们

兼采隶分的方法而不是纯属"王派"的消息。

稍后于虞、欧、褚三家的有"碑版照四裔"之称的李邕，书法合楷行为一体，别树一帜，卢藏用说他"如干将、莫邪，难与争锋"。他自己说："似我者俗，学我者死。"人们说他出于二王而摆脱旧习，究竟如何摆脱旧习？似乎不能说与他的参用"北派"书法没有关系。⑦

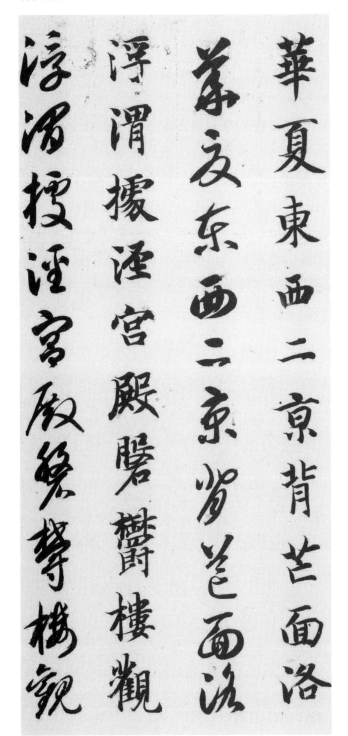

智永 唐 千字文（局部）

120

到了颜真卿一变古法，他的新面目是沉雄劲拔，笔法多参篆意。欧阳修说他"体法持重舒和而不局促，挺然奇伟"。苏东坡说"书至于颜鲁公""颜公变法出新意"，又说他"奄有汉魏晋宋以来风流"，可见他的变古革新，在师法方面和吸取方面是很广泛的。

颜真卿的书法影响于当时后世极为巨大，晚唐柳公权，也是从他出来的，后世并称"颜柳"。尽管米芾批评颜柳："自以挑踢名家，作用太多。大抵颜柳挑踢，为后世丑怪恶札之祖，从此古法荡无遗矣。"姜夔批评说："颜柳结体既异古人，用笔复溺一编，予评二家为书法之一变，数百年间，人争效之，字画刚劲高明，固不为书法之助，而晋魏之风规则扫地矣。"我们从"古法荡无遗矣""晋魏之风规则扫地矣"正看到他们的创新的发展一面。从中晚唐直到今天，很多人喜爱他们，学习他们，说明颜字的"推陈出新"是有很大成功的，是经过历史鉴定，群众鉴定的。而米、姜两家，从个人喜爱出发的观点，显见是保守的一面。

唐代书家之盛不减晋代，主要原因：在政治上说唐代的国学有六，其五是"书学"，置书学博士，这是"以书为教"；铨选择人之法有四，其三曰书，楷法遒美者为合格，这是"以书取士"。唐太宗本身是个书家，写字爱好王羲之，亲为《晋书》本传作赞，不惜重金购录书迹，这样，影响就巨大了。

从历史上看，"以书为教"开始于周代，"以书取士"开始于汉代，置书学博士开始于晋代，至于专立"书学"，是唐代才创始的。

今天怎样才能真正发挥这个武器的作用，有利于人民群众，有利于社会主义革命建设，踏踏实实为无产阶级政治服务，为工农兵服务，首先仍在乎从实用方面着眼，例如说，现在我们的简化字，特别是采用传统的草书字体的像"书、长、兴、见、军、这"等不少字要把它写成新的楷书字体，写好它也正意味着创社会主义的新，体现着时代精神的一个方面。书法家们凭意气风发的时代感情，有责任来胜利完成它，也一定能够胜利地完成它。

我的发言内容，我的看法、想法是不成熟的，对有些史实方面，知识既少，又不曾进行核对，一定有不少错误，要求大家不吝指教。

我的发言完了。

①"六书"是汉代人的说法，指事、象形、形声、会意是"造字法"，转注、假借是"用字法"。

②"人"钟鼎有 ，"子"以 为常见，像在襁褓之中。

③书法流派问题可以说明这是从欣赏的角度来谈，可以仁者见仁，智者见智，我只是谈个人的一点肤浅的体会，很不全面。

④魏晋清谈影响一段可说明士大夫阶级赞美王字，其目的是自命清高，标榜风雅，在赞美的同时，给王字蒙上一层高不可攀的神秘外衣；而劳动人民赞美王字，其目的主要是便于实用（和章草比），所以在群众中影响大。颜字有广泛的群众基础，也是同样的道理。（关于书法欣赏，不同的阶级有不同的看法，我们绝不能被封建士大夫阶级神秘玄妙的理论牵着鼻子跑。）

⑤为什么唐代书家成就较高，书家辈出呢？一方面，书法本身历史的演变经过隋朝到了成熟时期；一方面，由于唐代统一以后，人民群众社会生活的需要……

⑥书法的流派所以千变万化，往往是和"继承和创新""欣赏和实用"这些问题有关的。如虞世南继承智永笔法是很旺昱的，欧学王兼采隶法，结构奇险，创新较多。又同一人在不同时期有不同的面目，褚的《伊阙佛龛碑》点画结构继承较多，《雁塔圣教序》则创新较多。如同样写草书，怀素、张旭着重欣赏，智永则重继承家法，有意识地把《千字文》写得一笔不苟，着重实用，作为后世人学王的范本的。

⑦用现代语讲，他反对"教条主义"的学习。

二 书法学习问题

主席、首长同志，老同志，同道同志们：

贵地校领导上，要我谈谈书法学习的问题，我很高兴有这样机会向大家请教，来共同研究。

毛主席说过："我们这个民族，有数千年历史，有它的特点，有它许多珍贵品。对于这些，我们还是小学生。"

对于书法这门学问，在我来说，也正是一个小学生，学习得不够，认识更肤浅，仅仅就这个问题谈谈个人在学习中的一些平凡的体会，有引用人家的不论是古人的、今人的，不一一说明出处，谈出来提供参考，同时请指教批评。

字，人人写，应该写得正确、清楚、整齐。我们大家也爱看别人写得清楚、整齐、好看的字。对音乐、绘画等艺术的爱好欣赏，不一定人人天天接触。书法不同，因为它是人人接触、常常应用的，它是与各阶层人民生活有关的。

书法又是我们祖先长期积累起来的写字艺术化的经验，这份传留下来的宝贵遗产，我们需要批判地继承，要能够交给工农兵大众，为工农兵大众服务，为社会主义服务。这方面我们感到有责任，有压力。

书法学习问题是个具体实践的方法问题，但也是个思想方法问题。有些朋友比较迫切希望快一些写好字，往往提出这样一个问题："我到底能不能写好字？"或者提出那样一个问题："字无百日功，是不是悠悠之谈？"

字，人人能够写得好，也一定能写得好。对于书法学习的基本技法的掌握，一百天时间是恰恰可以过关的。问题是在于学习的态度，是不是敢于斗争，敢于胜利，在坚强勇猛的精神下更要具体了解和掌握学习的关键，郑重对待，集中力量各个解决。如果在思想上准备充分一些，态度又很积极，那么进步快一些也是可能的事。毛主席说："中国一句老话：天下无难事，只怕有心人。入门既不难，深造也是办得到的，只要有心，只要善于学习罢了。"

这里我分五个部分来谈：

（一）传统的学习方法

书法学习究竟怎样入门，值得谈一谈。

任何事，都有法。种水稻、木棉有法；造房屋、做桌子有法；骑马、射击有法；音乐、舞蹈有法；京剧武打，满台人马混战一场，混而不乱，双方大将，一个长矛猛戳，一个大刀飞舞，打得天翻地覆，双方都没有受伤，是法；杂技表演，观众看得惊险力分，不免提心吊胆，可是演员却从容自若，是法。法，就是法则，某些地方叫作"程式"。事物的规律被发现后，人们掌握了它，就有办法。书法，就是写字的方法。这里先谈一下如何入门的方法。

我小时候的学习方法现在想想很有道理。那是传统的办法，在初学时从执笔开始，循序渐进，描红、填黑、影格、脱格（脱一字、二字……一行），到最后才是临写。这个办法很切实际，安排也是很科学的。事实上，描红、填黑这两步，意在一开始先教人们逐步体会怎样才能够把毛笔的笔毫铺开，怎样才能使笔芯在笔画中行，把字写得笔笔圆满，务使点画先就范，笔笔能够听话。如果不能铺笔使笔芯在笔画中行，红字就不能被盖罩，空心字就填不满，这道理是很明白的。同时写的时候不许有复笔。再进一步，写影格、脱格，这时候就在教人们怎样去初步掌握字的组织法，掌握分布（间架、结构），同时锻炼人们的观察力，逐步引向临写阶段。可是这样做的用意，事先并

不说明白为什么，而恰恰是要人们在实践中自己去摸索，自然而然地学会必要的以至是关键性的技法。

当人们已具有从描红开始到脱格写的一系列基础之后，就到了完全临写这个阶段。这仿佛学校教育，读到了中学，已具有了各科知识的一般基础，然后再前进一步，分科分系来求专业知识了。这个专业学习阶段很重要，因为一般说来，人们在这个时候，已经具有自觉的或至少是半自觉的精神，自觉要求攀登学术的高峰，同时迫切要求有相应的辅导，好使自己做出学习上科学的安排。这个时候，有必要很好地贯彻"三定"方法——定师、定时、定数，其中定师是主要的。

一"定"：定师。 寻师、拜师，要跟定一个老师，就是说选定某一种碑帖做自己学习的对象。这个老师是不说话的，拜不说话的老师，正需要调查研究，选定自己所喜爱的一种字体，这样既容易吸收，进步也可以快些。但实际上，人们往往不知道究竟学哪一种碑帖好，因而要求别人代选一种字帖。对于这个问题，我向来认为"老师提名，自己选择"比较好。老师可比作"识途老马"，谈一些个人经验心得给人家参考，完全可以。各人的喜爱不同，有喜爱雄伟有气魄的，有喜爱秀丽多风致的，因此主要靠自己选择，不需勉强。小时候听老一辈说"颜筋柳骨"，写字一定要学颜柳字。颜、柳字好不好？好。诚然可以取法，确实可以拜为老师，但问题是叫人都去学颜、柳字，那书法艺圃里就仅有两朵大花了，而花园里需要的是万紫千红，不光是两朵花。

楷书是书法学习的基本功。学习楷书，最好从隋唐人入手。寻师拜师，最好把隋末和唐代有代表性书家的代表性碑帖都看一看，以决定究竟喜欢哪一家。也许你喜爱的有三家，那么在三家中再挑一挑，最喜欢的究竟是哪一家？这一家中你最爱的是哪一部帖？要郑重地

行书　毛泽东《念奴娇》词轴

做出选择。这样做比较妥当。

选定了这一家，就把这一家的代表性碑帖分主要学习的对象（其中一本帖）和次要的学习参考的对象（另外几本帖），而把别家的碑帖统统束之高阁。手头的碑帖只留属于自己所学的和参考用的。总之是学定一家。壁上墙上所张贴悬挂的（如整幅的拓片），也是这一家。眼中、笔底不要接触别一家，甚至周围环境我认为也都得注意安排好。

既选定了作为学习对象的一本碑帖，起码

要写它一百遍。写一百遍中间，必然要碰壁，碰壁不是一件坏事而是好事。在碰壁时候，正巧就是到了拿出参考碑帖来派用场的时候了。拿一种参考碑帖来写它一两遍，然后回过头来再临写原来那一本，这时就会使你有另外一种体会。碰壁不会只是一次，每次碰壁就这么办，这里自有甜头，尝到了自会知道。有些人由于碰壁而丧失信心，不妨把自己的字课做前后对比，也可以看出自己是否在前进。学习中最怕没有碰壁的感觉，或者碰了壁而不知道怎么办的，他实际上不懂得写字的"进门法"。

见异思迁，是学习的大忌。有些人今天搭颜字架子，明天拆了再搭欧字架子，后天又拆了搭赵字架子，这样拆拆搭搭，毫无疑问是不能成功的。

有些笔性比较好的人，学张三就像张三，学李四就像李四，手头拖到什么帖，随便就学什么帖，由于随学随像，因此轻视学习，不肯下功夫，认为学习书法算不了一回事。事实上所谓随学随像，换句话说，就是随不学随不像，一离开帖就连影子也没有了。

所以说，下基本功，一定要跟定一家老师，不能三心二意。实践功夫，还是要放在第一位，而且一定要深入。米芾曾经说："一日不写字，便觉手生。"西洋有个音乐家说过："一天不练钢琴，自己知道；两天不练钢琴，朋友知道；三天不练钢琴，听众知道。"很有道理。在下功夫之前，选帖是首先要解决的一个重要问题。同时，还得说明，学习书法入手应当写大字，不要写小楷，从小楷入手，习惯了，写不大；小脚娘娘跨大步是有困难的。

二"定"：定时。把练字摆到学习的日程上来，安排到一天里对自己说来是最适当的一段时间内。排定了时间，坚决执行，如果意外被挤掉，要坚持补课。每天养成习惯，像洗脸刷牙齿一样。

何绍基　清　临张迁碑

三"定"：定数。在排定的时间内，规定每天学习一定字数。要切实可行，既不贪多，也不过少。写时要实事求是，笔笔认真，每个字用心。

这就叫"三定"办法。这个办法，是行之有效的传统办法。

任何事不会是一帆风顺的，在前进中必然要碰到困难，所以也要先有思想准备。解决了困难，学习上就迈进了一步。

例如说，执笔，运笔，手臂酸，指头痛，是第一关。这一关易过。说来是小事，可是也有人连一点小苦头也吃不起，信心不足，决心没有，不能坚持，不知道先难正是为了后易，因此第一关就有些难过了。

过了第一关，再下去，临临写写，练习再练习，自己觉得老不进步，心里急，临一个字不像，再临，三、四、五、六个临下去，临到后来，越临越不像，临到连自己写的字是什么字也认不得了，也分别不出哪个写得好，哪个写得坏了。如此反反复复的遭遇，心中不免要动摇，这是中间的一关。这一关并不难过，过的时候，恰恰好比是"山重水复疑无路，柳暗花明又一村"的境界，是引人入胜的境界，说明你慢慢儿在进门了。

中关过了，再下去，进得了门，出不了门。你既然登了堂入了室，再想出门，你不讲话的老师好像会伸出手来抓住你的小辫子，要你永远跟着他，使你脱不了身，过不了关。这个关是最后的一关。学书法的人，人人要过这一关。人家能过，我就能过，人家不能过，我也要过，能否胜利完全在自己。

书法学习，固然先要"写进去"，在后又要"写出来"。写进去是讲"入门"，写出来是讲"出门"。入门要从渊源来寻求。上面说过，临写是书法学习的后期功夫，蚯蚓式的学习和蜜蜂式的学习，都是属于临写的范畴。

事实上，这里就是一个专与博的问题。专才能入，博才能出。专博问题，就是既要专这一家，又要不是一家。

学一家一帖，规矩方圆，开始亦步亦趋，要求惟妙惟肖，求合求同，不宜有一点自己的主张，好像蚯蚓，吃的是泥土，吐出来的还是泥土。入门要"转弯抹角"，熟悉门内一切情况。到后来又要求出门，求离求变，你写的字，使人看不出出自何门。从你老师的渊源影响来寻寻觅觅，像蜜蜂采百花之粉，酿自己的蜜，广泛地吸收你所喜爱的，再加上你本身的东西——多方面的素养，你的面目就出来了。所以这里的过程是先要拿到，后来又要"丢掉"。书法学习与绘画学习的对象不同，下手不同，我曾经这样说过——也许说得很粗暴——"画要写生""字先写死"。当然，这里说的"写死"，是指入门时下功夫，要蚯蚓式的学习，好比韩信的"背水列阵"置之死地而后生，结果还是要写活它，这才叫胜利。从来书法学习，开始时求"无我"，未了求"有我"。就是说凡是一门艺术，绝不能终身"寄人篱下"。书法学习也是如此，最后要求有自己面目。历史上从来是渊源相继，各自成家。颜真卿学褚遂良，毕竟颜真卿是颜真卿，褚遂良是褚遂良。谭鑫培在京剧界负有盛名，当时余叔岩、言菊朋、王又宸都倾倒于他。每次谭登台，他们边听边记，事后三个人互相校对。关于谭的一腔一调，一板一眼，相互补充，务使没有遗漏。结果三个人都有所得，有所发展，各树一帜。对艺事下功夫，就是要这样。

上面谈到"临写"是书法学目的最后阶段，这个问题还得深入谈一谈。

临写要心到、眼到、手到。心、眼、手三者须紧密合作，心到第一。一般初学，只有两到——眼到、手到，进步不快。顶差的只有一到——手到，甚至说一到都勉强，那就指不是临帖而是"抄帖"，写的字确是帖上所有的几个

字，说像一点也不像。

做功夫要博闻强记，由此及彼。博是博这一家，记是记这一家，在这一家范围内，由这一本帖到另一本帖。临的前头先要"读"，先要看它的总的神气，再看它的落笔、行笔、收笔，和上一笔跟下一笔的相互关系，它是如何处理的，看它的分布、间架、结构，要把它记在心里。在休息的时间，看看壁上所张挂的字样，同样是做"读"的功夫。临到后期还要"背"，在临写时先把帖放在一边，不把它打开来，而是"背临"出来，"背"不出的时候才把它打开来核对一下，找找差在哪里。宋代米芾在40岁以前所学过的字都背得出来，写得活灵活现。他自己说他写的字叫作"集字"。从这里可以见到他所下的功夫不简单，这正是我们学习的好榜样。背的功夫随时要做，随地可做。比如说，你写个便条也好，写家信也好，不论你手中拿的是毛笔还是钢笔，你在帖上所临写过的字，就得应用应用，马路上看到商店的招牌，也可以想想如果按照你所学习的字帖，该怎样写才对头。

功夫深了才有收益。比如说，你学习的对象是颜字，是颜字的《麻姑仙坛记》。现在有"安徽省合肥市"这几个字，你可以在帖里找找是如何写的。这几个字在别一部颜帖中，比如说《大唐中兴颂》里是如何写的？再在另外的颜帖里是如何写的？当然，颜帖写法基本上是相同的，但也有同中之异，为什么大同中有小异？你就会去研究这本帖是颜真卿几岁时写的，那本帖又是几岁时写的。既然看到了颜字本身的发展过程，也就熟悉了他的变化情况。有了相当的楷书基本功，当然要学颜字的行书，你又可以在《祭侄稿》《争座位》各帖中去找找"安徽省合肥市"这几个字是怎样写的，等等。这样深入地研究，写出来一面孔是颜字，那才不愧为深入学颜字。

另外，也想附带谈一点临写方法上的问题。

上面说过，临写是眼睛看，心里想，手下写三者紧密配合的一件事，要看看写写，写写想想的。有东西在面前对着写，所以叫"临"。现在的大楷簿、中楷簿，常常印着"九宫格"（井字格），有的是"米字格"。有时碰到架子不容易搭好的字，那么，就可以用小玻璃或明胶板依照习字簿上的格子，用红

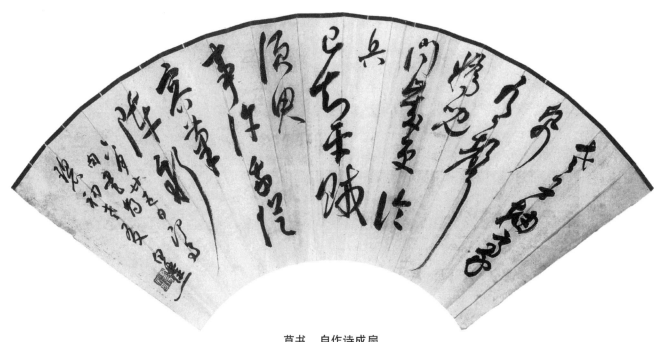

草书　自作诗成扇

色或黑色细笔打好格子，放到帖上去，仔细地在格子里检查过去写不好的原因。把原因找出来了，就能够写好那个字了。

有了"九宫格"，为什么还有"米字格"？这两种格子的作用不同："九宫格"主要在求得点画位置（分布）；而"米字格"主要在求得一个字的结构中心，要写得紧密。两种格子用法与要求，是有区别的。

还有这样一个问题：临写时到底看一笔写一笔好呢，还是看一字写一字好，这个问题的前提是要"读帖"，临时还需要整个字看，看一笔写一笔的办法不大好。

临写前要"读"，不但要懂笔意，懂得点画分布的位置、结构的中心，更要得到"神气"。神气与结构都背得出，这是所谓"心摹手追"的功夫。但这些都是手段而不是目的。

写字要脚踏实地，实事求是，切实下功夫。要有信心，更要有决心，信心和决心是胜利的保证。如果说写字有什么"成功秘诀"的话，恐怕就只有这样一个"成功秘诀"。

（二）掌握工具，懂得技法

要作品有好成绩，必须先学会掌握毛笔这个工具，利用它的特长，充分发挥它的功能。写字的工具如钢笔、铅笔、自来水笔、圆珠笔，世界各国所通用的，但用毛笔写字，却是我国所特有的。从历史上看，我国用兽毫制笔做写字工具的时期极早。从发现的实物殷墟白陶器残片、甲骨上没有用刀刻过的朱色、墨色字迹和玉器上的字看来，那时已经用兽毛做的笔来写字了。根据专家研究，在新石器时代陶器上的装饰花纹也是用兽毛绘成的，那说明使用笔的时期更早得多了，距今至少有五六千年。

画讲线条，书法更讲线条、讲笔力。用钢笔写的字，线条没有变化，硬而单调。中国的毛笔则不同，软，书写时运用笔锋，结合用墨，快慢、轻重、粗细、干湿，变化多端。人们掌握得好，充分发挥了它的功能，就能"得心应手"。汉末大书家蔡邕讲用笔笔势说："势来不可止，势去不可遏，唯笔软则奇怪生焉。"有什么"奇怪"？奇怪就因为"软"，使笔势变化多端；钢笔等工具就谈不到变化多端。可注意的就是这个"软"字，妙在这个"软"字上。书法成为艺术，与使用工具毛笔有很大关系。

怎样才能很好地掌握毛笔呢？这里就有技法问题。就是说，怎样执笔，要有方法。历代相传下来的，比较正确而又切实可行的执笔方法，一般叫作"五指执笔法"，也叫"五字执笔法"，这五个字是"撅、押、钩、格、抵"。这五个字，说明了五个指头的任务和作用。事实上五个指头的任务和作用是相互矛盾而又统一在笔管上，相克相生，相反相成，起着协作的作用的。从前人讲执笔，要指实掌虚。什么叫指实？指实就是指五指齐力。五个指头都派用场。

用大指、食指、中指把笔管捉住，小指紧贴在无名指后，在指甲与肉之际夹住笔管。大指在笔管内侧仰向右上，高低相当于笔管外侧食指、中指之间。食指、中指在笔管外侧俯向左下，这样就执稳了笔管。执笔执得浅一些，不要执得太紧，执得紧了指节就会窒息不灵活。虎口要圆，向左。掌心要虚，好像握着一个鸡蛋一样。掌微微竖起，腕要求平，整个手臂就能不甚费力地提起来。初学时手臂要离案，腕和肘不固定在案面上就可。肩部要松，不要紧张。手臂尽管提得不高，开始的一段时间，总是颤抖，不能稳定，下笔也不能准确，但必须坚持下去，日子不须多久，就会稳定下来。根据一般经验，快的一个月，慢的三个月就稳定下来了，点画也写得准了，自由自在了。这是写字的基本功之一，需要

耐心苦练一番。

总起来说，什么叫执笔法呢？执笔法就是要使全身之力通过臂、腕、指灌注到笔锋上去，使笔锋上之力灌注到纸墨中去。

执笔从来有很多争论，问题是在"执笔""运笔"的职能主次搞混了。我们在思想上应当明确：指的主要职司是在"执笔"，而手腕的职司是在"运笔"，两者又是相互合作而不是对立的。

苏东坡是反对清规戒律的执笔法的。他说："执笔无定法，要使虚而宽。"虚而宽才能灵活。（东坡执笔法用单钩：用大、食、中三指执管，食指从管外钩向内，中指用甲肉之际往外抵着，其余两者衬贴在中指下面。）

有人指出这样一个问题：执笔的高低究竟应该怎样呢？执得松一点好呢，还是执得紧一点好？

执笔的高低与所写字的大小以及字体的楷、行、草等都有关系。要求虽然不同，但总的说来，不要执得太高，可以执得低一些。执得近下，比较稳实有力。大斗笔的执法是一把抓，用虎口包围笔斗，拿手臂当笔管使用。关于松紧问题，我个人体会：指的职司，主执而不能执死——但不主张"活指"。道理很明白，死死地执，好像要把笔管捻破一般，那么"五字"的意义作用也就完全没有了。有人传说王献之五六岁时写字，他父亲从背后去拔他的笔，没有拔掉，因而他父亲说，此子大了必有书名，说明执笔应当执得很紧的。我看，从五六岁孩子来说，执笔执得不浮是可喜的，如果说，拿大人的气力真的拔不掉五六岁孩子手中的笔，那也是不符事实的。这不过是个比喻罢了。

记得我小时候，捉到了一只刚会飞的小麻雀。妈妈看到我捏着鸟的一副尴尬样子，笑着说道，这真正叫作"捏紧防死，放松防飞"，

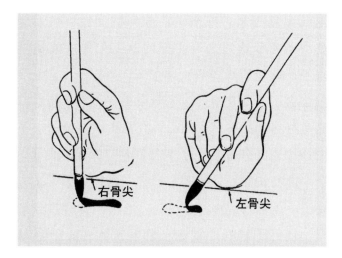

执笔法

对我的印象很深。我体会用指执笔的情况，有些仿佛——当然，打比喻总很难完全适当，仅供参考而已。

进一步讲用笔。运用笔锋写字的动作，主要是腕的作用，但腕不能孤立地运动，必然是和指、掌、肘、臂有机地配合。用笔的目的要求中锋铺毫。在发挥五指作用时，要求笔芯总是在笔画中行，而又要灵活到八面玲珑。如何能够做到这样？那就要靠"提""按"。这种"提""按"动作，在书写时的一起一倒，扩大点来说，就好比走路时左右脚的随起随落，彳亍而行，是一种不断的持续运动。

写字讲"用笔"。用笔两字的含义很广，且是执笔、运笔、笔法都包括在内，它是书法学习的主要技法，是写好字的关键，是写好字的基本功。讲用笔的笔法，首先要弄明白"点画"是如何完成的——"点画"是不曾组织成字的单纯的笔画总称。每一点画里基本上是"落笔"（也叫作起笔、下笔）、"行笔"（也叫作过笔）和"收笔"三部曲，一横一竖、一撇一捺、一点一钩……都是如此。

米芾有两句很著名的话："无往不收，无垂不缩。"讲的就是关于点画用笔的事。学习书法，这两句话必须记在心中，笔笔做到。我们把笔法揭示，请注意笔锋的行动方向，从笔

迹来研究它的行动过程：

书法学习必须从点画下手。汉字的基本点画到底有几笔？古人有总结七笔的，相传出自晋代卫夫人卫茂漪《笔阵图》，也传出自王羲之。到唐代才有提出"永"字的八种笔法，称作"八法"（侧、勒、弩、趯、策、掠、啄、磔），传出自隋代智永，又托名为传自张芝。提出"永字八法"来概括万字的点画是一种发展，可是像孙过庭这样一个造诣深醇的书家，见闻广博、思入精微的伟大理论家，在他的"书谱"里就没有提出过"永字八法"的说法，足证"八法"是在初唐以后才出现的。

点画的笔法有方圆、斜正、锐钝之异，总的要求写得圆满活泼。从这里研究用笔的方法，就是历代相传的所谓"笔法"。

人们初学时不明笔意，没有理会笔法，点画就会产生毛病，前人把它归纳为"八病"。

把点画组织起来成为字的叫作"结构"，也叫作"结字""间架"。前人又有把"间架"与"结构"区别开来，论到间架，举有中画之字为式；论到"结构"，举无中画之字为式。一般讲来，把两种点画组织起来就有结构，例如"十"字、"人"字。结构上的点画分布，有左右、上下、内外，各部分又有大

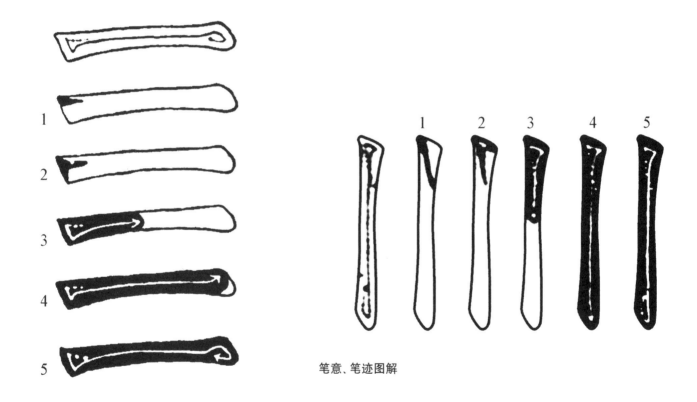

笔意、笔迹图解

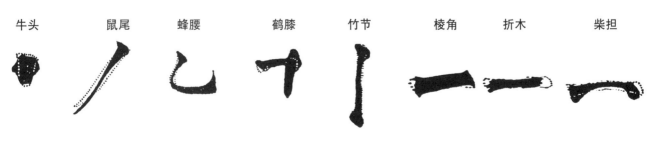

| 牛头 | 鼠尾 | 蜂腰 | 鹤膝 | 竹节 | 棱角 | 折木 | 柴担 |

八病图解

小、长短、高低、斜正、疏密、粗细，要安排得匀称好看，而不要使人有生拼硬凑的感觉。所以要注意好前一笔与后一笔的关系，前后要呼应，要血脉贯通。米芾讲点画笔意的名言"无往不收，无垂不缩"，如果也要搬用到结构上去，写出字来，变成笔笔自顾自，看来是一个方块字，实际上笔与笔之间互不通气，那就不对头了。

从笔法的基础上产生"笔势"。"笔势"来自精熟，是人们应用笔法时加入自己的思想感情而产生的。书法的笔势影响着结构，出现了笔意，这就又形成了各个书家的风格。笔势要八面玲珑，下笔得势，往来照映，气脉相通，活泼自然。古人讲发于左者应于右，起于上者伏于下，就是讲笔势，讲呼应。我们开始学习结构分布的初步要求，归根结底一句话："先求平正。"平正要讲字的重心、中心。写字能够注意重心、中心，就能把字摆稳。所以简单一点说，结构就是字的形体组织得法。有了结构，就使原来的点画发生第一次变化。不论上下双拼（炎、茶、黍、癸），左右双拼（林、辉、细、助），原来的点画，如果随意地写出来，那势必形成每个字内点画相打。如果一个字内的点画在相打，那么这个字如何能够写得"稳"呢？当然更谈不到"美"了。书家书写时加入了自己的思想感情，产生了"笔势"，这是第二次使原来的点画发生变化，同时就使结构有了新义。所以说笔势从何而来？来自精熟。王羲之所谓："耽之玩之，功积山丘。"功积山丘，就熟能生巧。加入了其时其地作者的思想感情，就变化莫测。因此在书法艺术上讲，又有"笔势生结构"之说。前人所谓"点不变谓之布棋"（如"冷"字左边的两点，"添"字左边的三点，"然"字下面的四点等如果不变就不好看），不变就不美，就僵化，就没有创新，就没有艺术。

为了字形要变，点画的原来形状要变。简单一些的变，上面提到了，进一步讲比较复杂一些的变。如何变？概括地说就是"相让"。如何相让？让上、让中、让下、让左、让右。汉字是一个个方块字，笔画有多少、长短，字形有宽窄、斜正，放在一个方框内，看上去要舒服，就得相让。相让的基本法则是：少让多、短让长、窄让宽。

让上：皆颦势变；

让中：徽衢御倒；

让下：禹粪众思；

让左：数刘影郭；

让右：鸣腾谦端。

一个字，哪一笔该先写，哪一笔该后写，下笔的顺序该怎样，也应该注意。因为顺序错了会影响结构，使字形不美。"笔顺"有几条原则：

先上后下：三主会；

先左后右：川好明；

先中央后左右：小水承；

先外后内：同回句；

先内后外：幽画函；

先横后竖：十木戈；

先撇后捺：八人义。

工具掌握了，技法掌握了，写好毛笔字就有了基础。使用工具是一般皆同的，但技法可以因人而异。古人说得好，主要是技法，得法就妙。

附带谈一谈"身法"——写字时人的姿势。姿势正确不正确，对写字有影响。简单地说也有以下几点：

两脚平放桌子下面，身体坐稳，重心不偏；

头要端正，视线才正确集中，看到全面；

肩背要直，不可倾斜，胸部和桌面保持适当距离；

左手按纸，右手提笔书写，左手对右手起

着支援作用和平衡作用，对身体重心起稳定作用，在书写巨幅大字的时候，左右脚分前后，如果双脚并立，不能使用出全身力量。

总之，掌握工具和掌握技法，先求"稳"、求"准"。如执笔、运笔能够"稳"了，写出来的点画、写出来的字一定能够"准"。我们说的"法"是"活法"，而不是"死法"。既有了法，又有"变法"，又有"无法"，"无法"还是生于有法，从规矩范围中变化出来。求"入门"，就是求法，字要"写进去"就是求法；求"出门"，就是变法，字要"写出来"，就是神而化之求"无法"。所谓"法外之法"，即东坡所谓"作诗即此诗，定知非诗人"的意思。

天才在乎学习，知识在乎积累，技法在乎锻炼。上面所谈执笔、运笔、点画、结构等技法，都是古人在不断实践中所积累的经验，是有道理的，可以参考的。古人说："大匠能予人规矩，不能使人巧。"我们又知道"熟能生巧"，书法中笔势变化"其常不住"，在这里正揭示着"推陈出新"的广阔前途。学者要突破古人，也要突破自己。书法上的技法，好比说"规矩"，学习书法，先求规矩，先就范围，拜这一家为师，先要服帖老师，对自己必然严格要求。变化是后来的事，只有深入学习了一家，后来的变化才有基础。比方练兵必然要操演，要喊立正、看齐、开步走等等，如果战场上也立正、看齐、开步走，这样就糟糕了。

（三）笔法

所谓笔法，就是用笔的方法，概括一点叫作"笔法"。笔法讲笔的运动——在书写过程中开始如何落笔，中间如何行笔，末了如何收笔。古人的所谓笔法，除了书法实践中的一般经验总结，同时还结合着作者的思想感情。

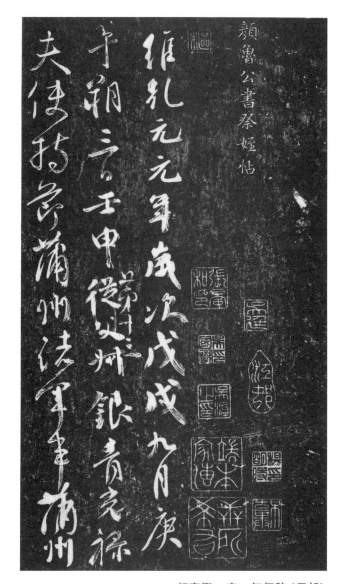

颜真卿 唐 祭侄稿（局部）

积点画成字，积字成行，积行成章（整幅）。一点是一画的开始，第一个字又是整幅的准样。用笔有轻重、粗细、缓急，用墨分深浅、浓淡、干湿，两者结合运用。笔落在纸上，墨迹又有方圆、肥瘦、偏正、曲直。如何能做到随心所欲？主要是服从客观需要，心信任笔、笔信任纸，在乎用笔能提得起、揿得下、铺得开、束得紧，笔笔肯定，没有什么疑疑惑惑。笔墨能够运用得好、控制得好，才真正能够掌握工具，掌握技法，顺利地表达自己的思想感情而做到"得心应手"。好比南方人摇船，北方人骑马一样，看上去一点不用什么心思，也不像很吃力，事实上是心中有数，手下有数，脚下有数。一推一挽，

一松一紧，快慢轻重，纯乎自然，无不合法。工具是谁掌握的？是"我"掌握的，我是工具的主人。这道理容易明白，但具体实践中又往往放弃了主人的地位，例如有些人怕笔弄坏，又有些人见了名贵的纸头怕，那就写不好字。前代有位书家，有人问他：字如何能够写得好？他连说：胆！胆！胆！这话有道理。

掌握笔法难不难？又难又不难。任何一种学问，必有理论。理论来自实践，理论又指导实践；实践检验理论，又丰富了理论。实践是根本，要发挥主观能动性。因此要勤学苦练，坚持不懈，这样就不难。如果趁兴趣，"一曝十寒"，忽冷忽热，那么不难也难，所以难不难是人的问题，不是方法问题。

相传"笔法"的传授神秘得很，有神话、有人话，也有鬼话。例如汉末大书家蔡邕得到笔法，说是山中一所石头房子里有个神仙传给他的。三国魏大书家钟繇，要求看书家韦诞家里的《笔法》，韦诞小气不答应，以至钟繇"捶胸出血"，曹操用"五灵丹"救活了他。后来韦诞死了，那本《笔法》带进坟墓去了，钟繇便掘了他的坟墓。钟繇死时，自己却也忘了"前车之鉴"，也把那个宝贝《笔法》带进坟墓里去，于是有人把钟繇的坟墓也掘了。晋代大书家王羲之小时候，在他爸爸王旷的枕头底下偷看了谈笔法的书，写出字来就两样。他爸爸看到了说，这孩子一定偷看到了我的秘密，于是索性一五一十教给他。王羲之得到他爸爸耳提面命的具体指导，写字进步很快，使得他的女老师卫夫人（卫茂漪）哭了。卫老师为什么哭？原来卫夫人看到她的学生王羲之进步快，笔性又那么好，将来名气一定要盖过她，所以她哭了。相传王羲之还有两个老师，一个叫"白云先生"，一个叫"天台紫真"，不知他们究竟是怎样一等人物。王献之少时，学过一个为王羲之代笔人的字——当然，他的

父亲也是他的老师，后来主要又学张芝。可是他向皇帝回话，又说他的老师是一只鸟，左手抓纸，右手抓笔，教他写字的。唐代大书家颜真卿，向前辈大书家张旭请教笔法研讨"十二意"：平、直、均、密（点画结字）、锋、力、轻、决（用笔）、补、损、巧、称（布置）。据说也是用尽心机的，今天我们听了，只会感到滑稽可笑。

为什么为了一点写字的实践经验——笔法，要假托神仙，弄到吐血、掘坟、出眼泪、行动怪里怪气？我们似乎可以从这两方面来看：

第一，封建统治阶级垄断文化别有用心，像写字这种艺事，自然也要把它说得千难万难，不是一般普通人可学。封建时代以书取士，字写得好，有官可做。小好小官，大好大官，"主书令史""书学博士"等等。结果造成保守技法的秘密，不肯随随便便讲出去。

第二，一套书学技法出来，不托之古代名人不足以增重其地位，而且又喜欢表明此一家才是正宗，过去"正宗"不好也是好。即使不是父子、师生、娘舅外甥关系直接得到真传，也得牵出一些亲戚故旧关系，见得渊源有自，靠这样来自增身价。过去封建统治的旧社会里，同样把书法说得难一些，为什么？正因为懂的人越少就越名贵，圈子越小越好，不至权利外溢。

所谓"笔法"，说穿了就是点画、结构、用笔等这么一回事。古人传下来的笔法，对我们来说，是有益的间接经验，我们要掌握它，也完全能够掌握它，把它拿过来，从而更有所发展。

（四）笔力、体势

书法艺术有四个要素：骨力、形势、神采、韵味。这四点都是和书家善于用笔、用墨分不开的。善用笔，一定会用墨，笔墨两者不

能孤立起来谈。

这里姑且不谈"形势""神采""韵味",在书法学习的初阶段,提出"骨力"来谈一谈,是很必要的。因为骨力与用笔的关系最为密切。我们通常说笔力刚健、笔力软弱,是讲写出来的字的骨力刚健或软弱。笔力是一个人的精神表现,在技法的锻炼上是通过臂、腕、指使用中锋。用笔讲用中锋,是书学上的"宪法",是用笔的根本大法。但是这个"力"字,要讲明不太容易,比如举重,汗流面赤,可以说是用力了,可是"易如反掌",不得谓不用力,不见用力迹象,却是浑身是力。书法上的力更抽象。所谓笔力,不是机械的笔加力。拿举重来作比方,又并不顶恰当,毕竟大力士不等于大书家,用力之法不同。例如在书法上有句夸张的话"笔力千钧",到底并不是真有三万斤气力。但是这个力确实又存在,不能抹杀。它好像是一股潜劲,好像是一股电流。书法上的用力,主要是指笔锋的使用,是表现在笔迹上的。笔迹上的力的表现有多种现象:力用软了笔迹就浮重了,就钝;太快了就要滑,太慢了又要泥滞;偏用了要薄,正用了又容易板;曲行了像锯齿,直行了又近乎界划。所以有这些毛病,都是由于使用笔力不灵变,又不懂得必须出以自然的缘故。"戏法人人会变",变得不好就不巧妙,不巧妙就不是艺术了。

有些青年朋友懂得写字必须要有笔力的,可是不太理解如何使用笔力。为了要表现笔力,往往拼命把笔甩出去,特别表现在写一撇一捺的时候,把这两笔写得都出毛露锋,在一挑一趯上也往往如此。原因是没有理会,每写一点画,用笔都应该回锋。先要把笔尖送到底,又要注意藏锋含蓄;而同时在结构方面,前一笔与后一笔的关系又必须搞好,要得势。当然,字写得太快也容易出现这种毛病。出毛露锋和写得太快是一般容易犯的毛病,需要及时纠正。

把点画组织起来成一个字,就要讲分布、结构,两笔就有结构。例如上面提到的"十"字、"人"字,"十"字的一竖,不能竖到横画之外,"人"字的一捺,不能放到一撇的左边去,这是一个字结构形体客观存在,所谓文字规范,这是定法。那么是否写"十"字的一竖,一定要在一横画正中竖下去?写"人"字的一捺,一定要在一撇的中间落笔捺出去?是的,这样教初学结构并没有错。但是老师辅导要心中有数:写"十"字的一竖,偏右一点可以;写"人"字的一捺,偏高偏低一点也可以。从来书法家写法不同,同一个书法家,前后写的分布结构也有不同。即使同时写的一幅字中也有变化,而都不失为好字。为什么?有"笔势"关系。"笔势"是在笔法的基础上产生的。它是又有法度,又有自由的动作。点画结构是法,体制是势——简称"笔势"。我们写字依照字的结构来写,写的时候,用笔的笔势又会影响着结构。由于用笔笔意的向背、俯仰、开合、聚散、斜正、曲直分布不同,也就产生新的结构上位置的局部变化。所以蔡邕说:"势来不可止,势去不可遏,唯笔软则奇怪生焉。"笔势这样东西,粗粗看是不规则的,事实上确是有规则的自由动作,是统一规则里的小自由——太自由了就要变"野"。虞世南说的"兵无常阵,字无常体",正是这个道理。从书法艺术角度说,各人的法度有出入,就形成了各自不相同的风格。所谓有规则的自由动作,显然绝不是说写"十"字可以把竖画写出横画以外,写"人"字可以把一捺放到左边去。楷书是2000年来通行字体,从不规矩到规矩,字形到隋唐才渐趋定型。"开元字样"后已有了"程式",写法已完全规范化了。

书法作为造型艺术,所谓"积点画成字",

既不是机器零件的装配，也不是生拼硬凑，又不能装腔作势、描头画角。所以我们说：艺术不是不科学的，但毕竟不等于自然科学。

绘画三个原色——红、黄、蓝，音乐七个音阶：1、2、3、4、5、6、7，它们本身都不是艺术。但绘画艺术巧妙地把三原色也千变万化地使用着，音乐艺术家巧妙地把七个音阶谱出无穷的曲词。书法的基本点画不多，常用字也只2000字，但十个书法艺术家写同样一个字，会写成十个样子，体势不同，风格各异，都是美的。

艺术讲究变化。笔迹方圆、肥瘦、偏正、老嫩，笔势有顺有逆，有强有弱，有快有慢，就产生了许多变化。有限的点画，无穷的变化，在线条上非常富于表现力，这是结合着书写者的思想感情的缘故。

美学上形式的法则，讲虚实对称（平衡），是共同的规律而又变化无穷，尽管变化无穷而又和谐自然。书学上，形式美的法则也是如此。

讲用笔，有必要谈到笔力与体势，因为凡事有正有变，有初步有高级。书法学习，楷书是基本功之一，先不讲变化，只求平正，上面也说过了。

（五）形与神的问题

上面讲到临是书法学习的最后阶段，也谈到九宫格、米字格对照应用，是为了要得到碑帖上字的准确形体，这是一面。临的结果如果只得到字的形体而不得其精神，还只算一半功夫。临的功夫做到家，要形神俱得。

如何才能形神俱得？要"读"。上面也已接触到了"读"的问题。读便是"心摹手追"的功夫。读要在临帖之前，作为专门的一课。宋代黄山谷说："古人学书不尽临摹，张古人书于壁间，观之入神，则下笔随人意。"元代

赵子昂也说："学书在玩味古人法帖，悉知其用笔之意，乃为有益。"这都是他们读帖的心得体会。三国时曹操喜爱大书家师宜官的书法，把他的字迹放在帐内，一有空就读。唐代欧阳询，某次在路上发现晋代索靖写的碑，读了一番，已经走远了，重新回转身来再细读，站得脚酸了，索性坐下来读，据说这样一直读了三天。

"读"在乎认识书法的神理，不但要求在点画、分布、结构上看它具体用笔的道理、笔势的往来，还要在整体上看他的精神面貌，寻玩它的韵味。

临帖很类乎一个演员，光是扮相是不够的。一定要能够进入剧中人的内心世界，然后能够演活角色，成为好戏。春秋时楚国优孟扮孙叔敖，一举一动，音容笑貌，十分逼真，楚庄王见了大为感动。临帖必须下足读帖的功夫，然后才能够真正临好字。城隍庙里的城隍老爷，五官端正，总是泥塑木雕。有些朋友，临帖功夫下得不少，四平八稳，字写得端正，可是总给人"城隍老爷"式的感觉，这就使我想到尽管一样是泥塑木雕，为什么苏州那相传为唐代杨惠塑的罗汉就两样？所以尽管说是临帖，总要写写想想，心到第一，思索功夫不好欠缺。

历史上记载悟得笔法的故事，张旭"观公孙大娘舞剑器"和"担夫争道"这两桩事，要算最著名的了。"舞剑器"与"争道"联系到了他的草书书法，主要是取神而不是取形。有破有立，就能创新。许许多多议论书法艺术的文字，运用了大量描写与取譬，也无不是取神而不是取形，借以说明艺术吸收的广泛性与深刻性，其源泉在于丰富的生活，就是古人概括的说法："近取诸身，远取诸物。"

但话说回来，在整个临写阶段，所谓要求"写进去"，要求"入门"的阶段，是完全"无

我"的阶段，"刻舟求剑"一些不但不要紧，而恰恰是需要如此做——蚯蚓式的学习。到了"写出来"，是出门的"有我"阶段，那自然又是"得鱼忘筌"的情况——蜜蜂式的学习。但是不能忘记，临到后来，尽管形神俱得，并不是说攀登了高峰。形神俱得的临写，只是书法学习的跳板、渡船，或者是桥梁，是手段而不是目的。学习书法，总不能永远立在跳板上，坐在渡船上，或站在桥梁上的，这是不说自明的事。所以我又说，成一家是怎样成的？是吸取了百家，已经不像你原来学的一家，这就化为你自己的一家了。这就是"博"的功夫。我们学习书法，既要专一家，又要不是一家。

书法学习，必须扎扎实实下功夫，必须有一丝不苟认真钻研的精神。写好字，非一朝一夕之功，而基础却在一朝一夕。行万里路，开始在第一步，必须持之以恒。即使天分高，也必须努力实践，要有愚公移山、唐僧取经的精神，坚持再坚持。在坚持中才能够体会前人理论、证实理论并丰富理论。宋代文学家曾子固写的《墨池记》里说：王羲之的书法，晚年才登峰造极。他所以能够这样擅长，写得这样精彩，也是由于他自己的精神毅力，从不断实践中得来的，不是天生成功的。这话说对了。我们在业余抽一些时间来练练毛笔字，不但能够增加我们的文化素养，而且还能锻炼一个人的意志和毅力。这真叫作练字又练人。

总的说，如何学习书法？如何写好字？努力+时间+思想。

行书　书论扇片

三　书法欣赏问题初探

毛主席说："我们这个民族，有数千年历史，有它的特点，有它许多珍贵品。对于这些，我们还是小学生。"本人对于书学，正是一个小学生。

如何欣赏书法的问题，觉得不容易谈。书法不同于其他艺术，它虽然和其他艺术一样来自生活，但是毕竟比较抽象。它不像绘画雕塑，有点类乎音乐而又不同于音乐。唐代书法理论家孙过庭说："心之所达，不易尽于名言。"以本人的水平，自然就更不必说了。

但如何欣赏书法的问题是存在的。例如有人这样说："同是这个碑这个帖，亿万人爱好它，年轻时学它，老而不厌。学来学去，翻来翻去，越看越有味，欲罢不能，究竟是什么道理？"又有人说："看看各种书体，各个流派，各个书家的书法，它所给予人们的印象，有浑厚、雄伟、秀丽、庄严、险劲等区别，这是什么道理？"也有人说："人们讲书法用笔有方有圆，可是方笔圆笔，并不出于两支笔，而是一支笔，那么究竟是什么道理？"

试图理解这些问题，并说明这些问题，是很有意义的。

关于书法的"书"字，在古代只是指写字。但人们书写时加入了思想感情，通过形式和内容的结合，渗情入法，法融于情，书法的作用又超出了文字本身的功能。我们看到毛主席亲笔写的《七律二首·送瘟神》，

行书　傅玄《口铭》轴

136

通篇充满感情，体现"鹰击长空，鱼翔浅底"之妙。它使我们能够想见主席落笔时"浮想联翩，夜不能寐，微风拂煦，旭日临窗，遥望南天，欣然命笔"的感情。书法的艺术魅力，使作者的精神透过点画结构有限的形象，奔驰到无限广阔的天地中去。

使用同样工具而出现不同的风格，而种种不同的风格又都能够吸引人，正是由于它具有成熟的艺术力量。什么是成熟的艺术力量呢？成熟的艺术力量，是在配合其时其地的思想感情下恰到好处的运动。前人于这方面也有体会，如同说："言为心声，书为心画。"也就是说："书之结体，一如人体，手足同式，而举止殊容。"书法的欣赏，需要欣赏者与书写者的合作。欣赏者从书法形体线条的变化看见了书写者内在的思想感情。这种合作的获得是基于对艺术的认识，而认识的基础是实践。我们了解认识对于实践的依赖关系，即明白艺术的审美活动与劳动实践之间的血肉关系。

纸、墨、笔、砚都是第一流的，放在一起，并不能产生一张好的书法或者好的绘画。能够产生一张好的书法或者好的绘画的原因，是人的能动作用。实践第一，就是说在正确思想指导下的行动第一。毛主席说："我们的实践证明：感觉到了的东西，我们不能立刻理解它，只有理解了的东西才更深刻地感觉它。"毛主席这句话可以应用来说明书法欣赏问题。

欣赏要实践水平，欣赏对实践又有帮助，也可以说是实践的一部分。在实践中有了认识，把认识提高到理论，理论既是欣赏标准，又是学习标准，此种有机结合，也是辩证关系。

字本是符号，组织起来，成词，用词造句，加入了思想感情，形式与内容结合，就不单单是符号。形式与内容不可分割，一定的内容产生一定的形式。如果可以说书法的形式就

是点画结构等一些客观材料，而内容是人的思想感情的话，那么这些内容的表现，支配着客观的形式的变化。

问题在需要说明：内在的思想感情，如何表现为外在的形象？关于这个问题，是否可以做这样理解来说明：书法本身通过书家的笔法、墨韵（浓淡、干湿）、间架、行气、章法，以及运笔的轻重、迟速和书写者情感的变化，表现雄伟、秀丽、严正、险劲、流动、勇敢、机智、愉快等调子的有机节奏，而正是在这里，给人们以无穷的想象、体会和探索。

画讲线条，书也讲线条。线条能表现力量、表现气势。这种种变化，只有毛笔能够适应。所以毛笔是最好最有利的工具，其他笔做不到。中国书画都讲用笔，就是这个道理。汉末蔡邕讲到用笔笔势时说："势来不可止，势去不可遏，唯笔软则奇怪生焉。"有什么"奇怪"呢？奇怪就在"变化"，妙就妙在"软"。软的毛笔，给人灵活运用起来，变化多端，各人的性情表达出来，成为各个不同的面目。画家用画法写字，别有奇趣，有特殊风格，使书法"无色而具图画的灿烂，无声而具音乐的和谐"，引人入胜。

书法上讲"雄强""沉着""入木三分""力透纸背"等等，都是讲"力"。韦诞说："多力丰筋者圣，无力无筋者病。"卫夫人说："善笔力者多骨，不善笔力者多肉。"也是讲"力"。李世民说："唯在求其骨力，而形势自生。"力从何表现？从用笔表现。笔本身没有力，所以表现为有力是通过人的心，通过人的手的。心信任手，手信任笔，笔信任纸。有坚强的心，而手足以相付，就能够"得心应手"。心手相应，笔笔肯定，毫不犹豫，这样就表现了笔力的刚毅。笔有了力，加以熟练，行笔起来，就能够有快慢、轻重、转折、干湿的完全自由，往来顺逆，刚柔曲直，前后

左右，八面玲珑，无不如意。前人千言万语，不惮其烦地说来说去，只是说明一件事，就是指出怎样很好地使用毛笔去工作，方能达到出神入化的妙境。

书法各人有各人的风格，个性不同，各人各写，把各人自己的性情表达出来。所以欣赏无绝对一致的标准。如颜真卿字胖厚有力，杜少陵诗却说"书贵瘦硬方通神"。如此，就有两种不同的标准。又如钟繇的字，有人说如"云鹄游天，群鸿戏海"，又有人说他如"踏死蛤蟆"。王羲之的字有人说他"体势雄逸"，如"龙跳天门，虎卧凤阙"，也有人说他"有女郎才，无丈夫气"。颜真卿的字，有人说他"挺然奇伟，书至于颜鲁公"，又有人说他"颜书有楷法而无佳处"，简直是"厚皮馒头"。可见各人对书嗜爱不同，欣赏标准也不一样。

分析欣赏标准所以不同，有许多原因：时代风气不同，思想不同，生活不同，素养不同，成就不同，理解不同，书体不同，方笔圆笔不同。或真、行、草三者有所偏重，或在三者之外，参以其他书体，执笔取势方面有所不同。从个人的爱好来说罢，早年、中年、晚年又有所不同。总之，不能完全一致，也不须一致。加以中国字体很多，正楷、行书、草书之外，又有甲骨、金文、大篆、小篆、秦隶、汉隶、北魏等等，丰富多彩。各人可以本着自身学养，从各种字体中吸收营养加以变化。比如说写楷书，参用篆书笔意，或参用隶书笔意；写颜（真卿）体又参米芾行书笔意等等，融化出来创造自己的面目。举例说，邓石如书法先从篆隶进门，隶书写成了，又通到篆书里去，篆书写成了，通到真书里去。他以隶笔写篆，所以篆势方；以篆书的意思加入隶书，所以隶势圆。又以自己的篆法入印，所以他的篆书、隶书、篆刻都自成一家。郑板桥书法本来学宋代黄山谷，又采篆隶为"古今杂形"，字里又含画兰竹意致，变化出新意。金冬心书法出入楷隶，自辟蹊径，不受前人束缚，以拙为妍，以重为巧，别有奇趣。墨卿精古隶，能拓而大之，愈大愈壮，行楷渊源于王逸少、颜真卿，兼收博取，自抒新意。粗看似李西涯，而特为劲秀，自开面目。何子贞学颜真卿，参以《张黑女》《信行禅师碑》。他学隶功深，渗合起来，出自己面目。赵㧑叔书法初学何子贞，后来深入六朝，以楷入行，以书入画，书画印三方面都能成家。沈寐叟早中年全学包世臣，没有可观，后来变法，打碑入帖，产生新的面目。吴昌硕楷书初学黄道周，后来行草学王觉斯，篆书从学杨沂孙变为专写《石鼓文》，写出一个面目，与篆刻统一起来，又别开一派。齐白石早年学金冬心，后来学郑板桥《三公山碑》等，雄伟苍劲，亦见面目。他篆刻初学皖派、浙派，极精工，后来融化汉凿印，结合他的书法，又自具面目。他们的努力创新，又丰富了祖国的文化遗产。

但是有成就的书家，也往往有他们的缺点习气。例如何子贞晚年的"钉头鼠尾"，及赵之谦失之于巧，吴昌硕有时见黑气，齐白石每见霸气等等。

如此说来，欣赏似乎没有标准。

不，还是有标准的。如果说欣赏没有标准，那么今天我们如何谈欣赏？欣赏可以谈，欣赏有原则。什么原则？欣赏从实践中来。上面说过，欣赏要有实践水平。前人的实践经验总结出了理论，我们可以把它们归纳成几项原则。

欣赏既要看部分，又要看整体。

一点一画，组织起来成为一个字，就是一个整体。古人把写楷书的经验归纳起来提出"永字八法"，它本身是讲点画的，但要注意整体，不能呆板，要注意使转，要连贯起来，注意笔

与笔之间意思相互呼应，顾到整体。附带说一说：古人讲笔法的"永"字图，就像机器的零件装配，这是一个缺点。我们要从点画看到整体，把部分美与整体美配合起来看。孙过庭《书谱》讲："至若数画并施，其形各异；众点齐列，为体互乖……违而不犯，和而不同。"他讲点画，又讲"分布"，既要从有笔墨地方看，又要从无笔墨地方看；既要看实的地方，又要看虚的地方；既要看密的地方，又要看疏的地方，正如刻印章，既要看红处，又要看白处。我们如果拿"永字八法"来一笔一笔分散看，只看点画，就太机械了。《书谱》又讲："一点成一画之规，一字乃终篇之准。"我们正要把部分美与整体美配合起来看。至于行书、草书，更不是从一个字看。这一个字与那一个字，这一行与那一行，以至整幅，要看它笔力、气势、疏密、张弛、均衡、向背配合得如何。"一点成一画之规，一字乃终篇之准"，正是说，从一点、一个字写起，写完了整幅，最后整幅又应成为一个字一般。写一幅字这样写，看一幅字也这样看，部分整体统一。

小孩子写的字，一点一画，结构差一点，倘使笔下有力，有天趣，有稚趣；老年有学问的人，不讲写字，而下笔有力；或如金石家篆刻家写起字来，往往有拙趣。

楷书容易僵化，行草容易油滑。容易僵化，所以要求端正而又飞动；容易油滑，所以要求流走而又沉着。

字大，写起来容易散漫，所以要求紧密；字小，写来容易拘束，所以要求宽绰。总在各种矛盾中求统一。

圆笔力量在内，方笔力量扩展到外。方笔用顿的笔意，隶笔多顿；圆笔用转的笔意，篆笔多转。顿的笔意不用圆，就见呆板；转的笔意不用顿，又太泛泛，也要矛盾统一。书法用笔，在迹象上比较见得有方有圆，事实上总是亦方亦圆，方圆并用。

前人说："右军作真若草。"若"草"，就是说笔意流动。又说："作草若真。"若"真"，就是说快而不滑。《书谱》说："真以点画为形质，使转为性情；草以点画为性情，使转为形质。"意思是说，真书的点画不联系，最易见得板滞，应该以流走书之，仍用使转，不过不显然露迹，所以说是性情。这样，形质虽凝重，而情性则流走；草书笔画联系，自然应该运用使转，但使转每易浮

吴昌硕　清　篆书

滑，应该以从凝重出之，所以形质虽流走，而情性则凝重。这些也是矛盾的统一。

奇正配合。正不呆板，奇不太野，要配合起来；生熟也配合，生要不僵，熟要不疲。碑与帖，不拘泥。

不光讲字形用笔，还要看运墨。《书谱》说："带燥方润，将浓遂枯。"用墨不使单调，也是矛盾统一。古时用墨，一般讲，用浓的多。宋代苏东坡用墨"须湛湛如小儿眼乃佳"，可见是用得较浓的。明代用墨有发展，董其昌善用淡墨。画家用画笔在画幅上写诗文题跋，蘸着浓就浓点，蘸着淡就淡些，干就干些，写来有奇趣。善用墨，墨淡而不渗化，笔干而能够写下去。

我认为学习标准就可作欣赏标准。

书法要求自然。书法下功夫，千锤百炼，这是"人工"，然又要求出之自然。正如李斯讲的"书之微妙，道合自然""我书意造本无法"。不是真的无法，无法还是从有法中来。"我用我法"，正说明加入了他的思想感情，形成了他的风格。"推陈出新"，变了法，所以成为他的法。艺术不是摹仿，不是拍照，不是古人的翻版。古人的真迹里、碑版里，有古人的思想感情，既学不到，也假不来。他有他的思想感情，你有你的思想感情。初学书法，技法必须讲，要懂得法，但法不能讲死，不能死于法下。有人死于法下，所以前人感叹："法简而意工，法备而书微。"书法不能只从技法求，从技法求书，只能成为"馆阁体""科举字"。馆阁体字，正如一般拍的团体照相，摩肩而立，迭股而坐，气体不舒，一无意趣。谈不到思想感情，没有艺术可言。从来学习书法只学"家数"的，往往走到形式主义的道路，临这本碑帖，写出来就是这本碑帖，有人无我，叫作"寄人篱下"，不能自主。粉刷成的大理石不美，这里有真假的分别。

书法的正与变又是矛盾的统一。

一般讲"雅"和"俗"。我们现在如何概括地来说明书法上的"雅"和"俗"？"雅"者，能辩证地学古人，部分整体统一，刚柔配合，醇中有肆，合乎雅正，富有时代精神，能突破前人；"俗"者，没有思想，没有生活，也很难说有技法，"五官端正"，没有精神，东施效颦，装腔作势，不能统一。

欣赏时不太挑剔别人的坏处，就会多吸收别人的长处。本来，一个人的眼睛总是跑在手的前头，眼有三分，手有一分，而口又要超过眼睛，这里正需要有冷静的头脑，客观的眼睛。我们往往接触这样一些问题，例如说："学楷书是基本功之一，你认为欧字比颜字好呢，还是褚字比虞字好？"这类问题，说不容易回答，也容易回答，各人喜爱不同。因为各人总有各人的偏爱，但各人的偏爱，又必然不能作为艺术上的评价。你喜爱秀丽的一路，可以，但总不好说险劲的一路不好。所以我往常又这样说：比如五岳的风景不同而都是美，五味的味道不同而都是味，百川的流派不同而都到海。又如兰竹清幽，木芍香艳，古松奇崛，垂柳婀娜，俱是佳物。不知是否可以这样说。

欣赏也要实践。如第一次不能够欣赏，慢慢看得多了，可以看出流派，看到运笔笔法，更进一步，在不同中见同，同中见不同。玩迹探情，循由察变，能够从表面看到骨子里去。书法这件东西，原是感性的、具体的、可见的形象，引导欣赏者自己透过表面得出一定的结论。当然，偏于主观的欣赏，也必然会得出不相同的结论。

过去听过一次郭绍虞先生讲"怎样欣赏书法"。他提出六项标准：

1. 形体，看结构天成，横直相安；
2. 魄力，从笔力用墨看；
3. 意态，要飞动；
4. 流派，不拘泥碑帖，不以碑标准看

帖；

5．才学，书法以外关系；

6．气象，浑朴安详。

其中形体、魄力、意态三项是关于字的形体，流派是书学，才学、气象是学问——这里我记忆不太清楚，如有错误，由我负责。

最后，还想说明一点：艺术的产生，是思想、生活、技巧三者的高度结合。"思想是灵魂，生活是材料，技巧是熟练程度和创造性。"写字离开了思想，离开了生活，离开了实践，而肆谈艺术，是不可想象的。我们的书法要有魄力、气势，要开朗，要与时代相适应。我们常常讲到"风格"，风格是什么？风格就是思想和艺术的统一体。

书法是祖国传统艺术之一，我们应该批判地继承，创社会主义之新。我们看到人们写的字，因为它写得美，所以就会引起注意。当然，看书法，首先接触的是它的形式美，进一步就要深入到内容（指文字）了。所以书法能够引起人们注意，就有道理，就能够发挥鼓舞人民、教育人民、打击敌人的作用，就不愧为文艺武器的称号。

任何时代，艺术总是为政治服务的，书法么，过去是封建士大夫的事，是"地主文化"中的事，长期与人民生活脱离关系。解放了，文化翻身、文化还家，人民群众都要欣赏，欣赏又离不开实用，那么，我们讲书法，首先要讲普及。首先结合工农兵，与群众联系得愈密切，愈能够发扬它的巨大作用，所以更要千方百计接近工农兵。具体一点说：通过写电影字

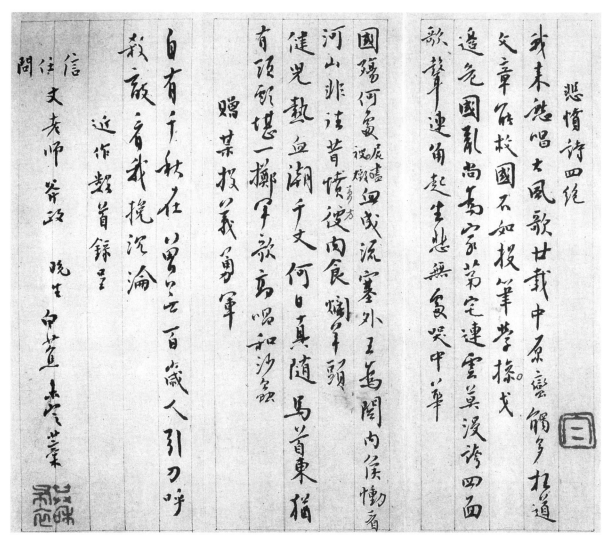

行书　悲愤诗四绝手札

幕、写海报，通过写喜报、写通告，通过写感谢信、写表扬信，通过写选民榜，通过写春联，通过写标语、写游行大横幅、写小旗帜，通过写招牌，等等，这都是使书法接近工农兵，接近人民群众，发挥文艺武器的作用。从这样应用中，又可以研究派什么用，结合哪一种字体，例如说，演《李双双》的电影字幕用什么字体好？演《降龙伏虎》的海报用什么字体适当？《要巴拿马，不要美国佬》《美帝国主义从亚洲滚出去》用什么字体，要有怎样的气魄才显得更有力？北京"荣宝斋"、上海"朵云轩"的招牌，自然不必采用仿宋铅字体——我不是说仿宋字体不好，而是说不合适。至于研究美术，尤其古典美术一类出版物，就不妨采用篆书或隶书书体的题签，这样来"古为今用""百花齐放""万紫千红"为人民群众服务，与人民群众接近，生动活泼地来征求人民群众的意见，来更好地发挥书法的作用。戏剧界里有句话："台上演戏，不能忘记台下观众。"谈书法，就不能忘记人民群众。

上面说过，毛主席写鲁迅先生"于无声处听惊雷"这一首诗送给日本朋友，发挥书法的作用是历史上所没有的。主席的诗词，利用旧形式，精神实质，就完全不同，为什么不同？思想不同，胸怀不同，气魄不同，种种不同，例如说"金猴奋起千钧棒，玉宇澄清万里埃""独有英雄驱虎豹，更无豪杰怕熊罴。梅花欢喜漫天雪，冻死苍蝇未足奇""四海翻腾云水怒，五洲震荡风雷激。要扫除一切害人虫，全无敌"，在这里，旧形式只是"古为今用"，但强烈的时代性，伟大的气魄，伟大的思想感情，使修正主义者读了只有发抖。书法，不能"古为今用"么？能够，我觉得完全能够。我们要运用这个武器，要充分发挥这个武器的作用。

最后还想说明一点：艺术的产生是思想、生活、技巧三者的高度结合，"思想是灵魂，生活是材料，技术是熟练程度和创造性"，人们谈书法的欣赏，欣赏先在于实践，从实践中认识，也要批判。"退笔如山未足珍"，所以未足珍，正因为有旁的事，别的不通——我意思主要在说：政治不挂帅，字写好没用。写字离开了思想，离开了生活，离开了实践，而肆谈艺术，是不可想象的。书法不与工农兵接近，不发挥武器作用，不为政治服务，也是不可想象的。我们的书法要有魄力、气势，要开朗，与时代相适应。我们常常讲到"风格"，风格是什么？风格就是政治和艺术的统一体。

现在各地方都很重视书法。我们为什么要谈书法？要为工农兵服务，为社会主义建设服务，是为了人民的功利。现在谁在谈书法？是生活在今天新中国的人在谈书法。那么，我们的任务，就是在"政治方向的一致性和艺术风格的多样性"的要求下，在意气风发的精神下，必须努力，努力，再努力。

谈来零乱得很，浪费了在座宝贵的时光，本人不学，而敢于献丑，只是为了抛砖引玉。请批评，请指教！

草书　格言轴

百家争鸣中关于提倡书学的问题

一 前言

我国传统的书法艺术^①是我国特有的艺术之一。篆、隶、正、草，"四体书"永远将会有"专家"来写它，不但有书写的"专家"们，尤其是能够欣赏的群众也将是一天多似一天。

事实是这个样子：应用的楷书（不论繁体简化）、行书的要求写得像样，写得整齐美好，是人们自己的要求，也是对一般的要求。但是必须分别开来，书法作为艺术来谈，不应该是对一般的要求。换句话，我们是要求人人把字写得像样，写得整齐美好，但并不要求人人成为"书家"。

在过去，有一些人不重视祖国传统的书法艺术，是由于他们对祖国传统的书学没有做过初步的以至深入的分析研究，因而不爱、不尊重自己民族的传统，从而又采取一种虚无主义的态度的缘故，是他们对社会主义文化的内容根本缺乏理解的缘故。

书法艺术是我国传统民族艺术中的一朵花，是我们的骄傲。书学的被提倡，这里，正贯穿着一种深刻的爱国主义教育。

人们知道，艺术是人类文化的结晶，是人类共同的语言。各个民族的成就，是各个民族精神活动的成果。这个成果就成为人类公共所有物。因此，对那些成果的欣赏能力，就不限于一个民族或一个国家。拿中国书法艺术的"特殊性"和"局限性"来说，民族间感情的传达与接受，说完全能够呼吸相通是不符事实的，但在文化交流起积极作用的今后的日子里，国际间的相互了解日益增进的时候，中国特有的书法艺术的被欣赏，就可以不限于同文的亚洲的民族、国家。毫无疑问，一幅好的书法，它表现了力，表现了美，表现了书家的性格感情和他的风度，在整幅的行气，每个字的结构里都具有音乐性的节奏。我们相信它可以使不同语言文字的人们也能够得到一定程度的理解和欣赏。

艺术不受时间空间的限制，因为它代表了真理。

艺术所具有的特点，就是如此。

新中国成立后历次国画展览会所收到的观众意见书里，总有不少人对没有看到书法和金石篆刻作品提意见和表示遗憾的，可见群众喜爱祖国的传统艺术。不论古人的作品与时人的作品，希望能够看到，是一个强烈的愿望。我们很清楚地理解："书家"尽管是少数，欣赏书法艺术的是广大群众。

① 我们原有"法书""书法""书学"三词。"法书"一词为鉴赏家和收藏家所习用，与"吉金""名画"对称，它的意义是指对书法有甚深造诣的成功的作品，是足资后学学习取法的；"书法"一词的一般使用意义是点画结构技法的法则；"书学"一词则涵义较广，凡书体的历史演变、书家的传授渊源以至内容、形式、风格等俱属之。

二　书法与法书艺术

到底什么是书法？什么是法书艺术？这个问题要弄清楚。

在过去，"书法是不是艺术"①的争论，问题是从把法书作为一般造型艺术来提出的。这里，就试从文字是一种造型来说，简单地拿我们眼前为大家所熟悉的字体来说。不谈文字学——文字源流和"六书"，也不谈书画同源。

书籍报刊的排印，不外乎五种字体：宋体字（中华聚珍，有长体、方体之分）、活体字（汉文正楷）、洪武体字（老铅字，一般又称老宋体）、方体字（也称黑体字）以及美术字（图案字）。这五种印刷字体是五种形式②。在每种字体内是毫无区别的形式，仅仅是一种形式，因为它没有内容。这种形式是"死形式"，死形式不是"法书"。

篆、隶、正、草"四体书"（采用习惯的一般概括说法，这四种书体，本质上也是四种形式），是四种手写的书体。它是跟着社会发展需要而演变的书体。奴隶社会和封建社会里的劳动人民，很长时期一直被剥夺了文化，当时所谓礼、乐、射、御、书、数的"六艺"，都是属于统治阶级的教育，是统治阶级的事。文字是属于统治阶级的统治工具③。书法是一种专门技能，有专门官职，（史官）培养统治阶级的子弟，识字写字，会识会写就具有了做官的条件。字识得多，写得好，可以做"博士"④。这样，专精下去，就产生了后世所谓"书家"，从汉末蔡邕以后，历历可数⑤。

文字是思想语言的符号，绝不能乱写，所谓"学术是天下之公器"，符号的写法不统一，要出乱子。封建统治者见到这一点，所以"车同轨，书同文"，有必要求其统一。秦赵高、胡毋敬、李斯的工作，就是这个意义；汉末石经的书刻，也就是这个作用。为天下后世立准则的示范性的东西，必须要有"专家"来完成，不但要求笔画写得正确，而且要求写得

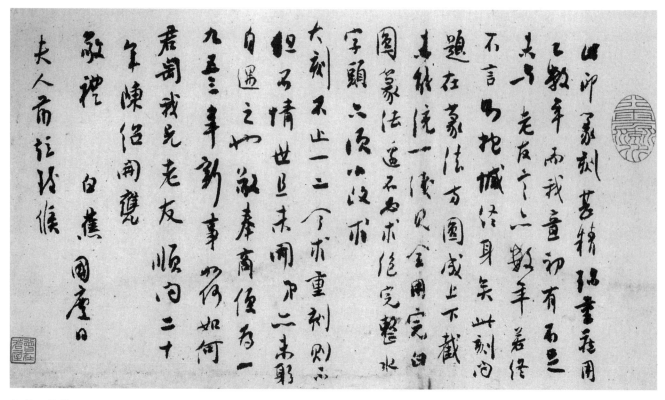

行书　信札

144

整齐美好，因此，这个"专家"，就必然是个书家。书法的内容逐渐被丰富起来，风格更多样起来。在更早一些时候，扬雄就已发现了这个秘密，他说："夫言心声也，书心划也，声划形，则君子小人见矣。"⑥书法与人们的日常生活关系这样密切而重要，人们也都逐渐认识它具有内在的生命，因此，书法就又被称为"法书"，被大家承认是一种"艺术"。可是为什么法书会成为一种艺术，是还没有被说明的。汉末蔡邕的《篆势》《隶势》两篇文字里，他只说一些现象，打一些譬喻来表示他的体会，之后，历代书家们论述虽多，可是不出这个范围。历史一直下来到现在的情况是，其"妙处""可以意会，不可以言传"。历代的书家们，只从一个"悟"字进去，没有人做过深入一步的分析和说明，从哲学上去解决这个问题⑦。

不错，一样的文字，文学家写成了艺术品；一样的笔画，书法家写成了艺术品。没有人说"词典"是一部文学作品，也没有人说"字典"是一部字帖。美术字出现了，它代替不了法书，代替不了，自然也足为艺术价值的另一证明。人们喜闻乐见，就是民族艺术的存在，不能否定。

不错，所谓艺术，它本身就是生活的创造，它是不断地在古人的积累基础上发展的，既不是凭空从天上掉下来，也是不可能和别人雷同的。

历代名书家的成就，既表现了各人不同的精神面貌，也代表了不同的时代。正如民族绘画一样，历代大画家在个别来讲，各人有各人的不同风格，在一个时代来讲，也有各个时代不同的总的风貌。

的确，我们要解决中国法书的"艺术性"，太"囫囵"了是不能够说明的，必须跟踪追问，要求具体一些。人们不同意画几笔画就自命为画家，刻几个图章就成为金石篆刻家，也不同意用毛笔写几个字就号称书家，这其间到底是个什么问题，应该弄弄清楚。

①在逻辑上"书法是不是艺术"的提法是不正确的，因为拿"书法"这个词儿的意义来说，显然笔顺不错、写得正确是不能称为"艺术"的。

②五种形式的印刷字体，老祖宗是一个——"宋体"，宋代的最普遍采用的刻书印刷字体。这种印刷字体，基本上可以说是欧（阳询）体。欧字的结体比较方正，适合于刻书印刷。其他名目的印刷字体，可以说都是"宋体"的历史演变。即如"方体字"的效用，为了标题或文字内着重点，使读者醒目注意，"美术字"更具装饰意味，但字体还是一脉相承，离不开历史传统的"宋体"。

③文字的创造者是劳动人民，后来被统治阶级掠夺占有，加以整理利用，成为统治工具之一。法书艺术的创造是和文字产生同时的，近代发现的殷墟甲骨文字——我国最古的有文字记载的实物和三代铜器上款识铭文，书体各有不同，但又有各个时期、时代不同的总的风貌。书法的美丑，反映着当时的时世——政治文化和人民生活。在这些实物上面的文字，结字既有重心，笔画的组织和行与行之间互相照应，书法的风貌有的谨严肃穆，有的雄浑奔放，有的娟秀，有的劲削，它的线条都见得变化生动。书契艺术的精熟，在美的欣赏中引起我很大的惊奇，可见当时的书人（史官）中，正有当时的钟、王、欧、虞。

④汉代有书学博士，"书法"两字也始见于《后汉书·儒林传》：熹平四年，诏诸儒正定五经，刊于石碑，为古文、篆、隶三体，以相参检，树之学门，使天下咸取则焉。

⑤在书学史资料上开始有记载的最早是秦李斯、汉萧何。

⑥见《扬子法言》。这里所谓"君子""小人"意味着书人的内心生活在法书上的体现以至他们的文化水平的区别。

⑦关于法书艺术的理论建设，同其他东方的具有特殊性的艺术（例如金石篆刻等）一样，在美学上的阐发是我们今天文化工作中美术工作者的重要任务之一。我国文化上的落后，民族的文艺理论上的贫乏，是受到一定历史条件的限制的。我们承认在美学理论的艺术原则上有它的共性，但对于特殊艺术的特殊性方面，正有待于我用正确的方法去钻研认识、分析和补充的。例如对东方艺术的特征如法书艺术等问题就是这样。我认为，各个民族、国家的生活习惯不同，文化传统不同，不能相比，也不必硬比。在美学理论上对特殊艺术的进行研究分析，一方面既不能教条地硬搬别人的属于一般其他艺术的理论来套用，另一方面必须进行独立思考，科学地深入去研究探索。因此，我们对祖国传统艺术的特征，逐步建立起有系统的和完整的美学理论来说明和介绍，以丰富世界艺术宝库，使祖国特有艺术光辉地被大家所认识，是我们今天的光荣任务。

三　法书艺术的内容和形式

祖国艺术特征之一的法书艺术的探讨，是民族艺术实践的需要，应该提到日程上来。

什么是法书艺术的内容和形式？

首先，我这样说：中国的书法艺术是汉民族的特定语言文字和使用特定的工具结合了书家性情的一种文字形式，同时也是具有内在生命和特别表现个性的一种艺术形式。

完整、安稳、正直是书法的静态方面的要求，和平、含蓄、气势、变化是它的动态方面的要求；动中求静，静中求动，动静双方要求的结合表现为形象；书家的坚强、明朗、高旷、潇洒、机智、豪迈、朴质、厚重等性格和喜怒哀乐的感情渗入了法书，就成为法书的内容，同时，也就体现在它的造型上。

书法既有它具体的历史形式，又有它自己的艺术传统。人们之所以非常亲切地爱好它，是由于人们精神活动的感应，思想意识上产生了共鸣，是由于它多样性的风格，表现了多样性的美，适合了人们不同的喜爱。

法书，在艺术的范畴内虽是有它的特殊性，但和其他艺术基本上没有两样，是人们精神的宣言和印证。

我们伟大的唐代书法家兼理论家孙过庭《书谱序》"五乖""五合"的论点是点出一个书家在作书时候的客观环境和内心世界的影响关系，说明主客观条件的求得统一的重要性①。

他谈到法书的性情方面，他的"涉乐方笑，言哀已叹"的论证是这样的："写《乐毅》则情多怫郁，书《画赞》则意涉瑰奇，《黄庭经》则怡怿虚无，《太史箴》又纵横争折，暨夫《兰亭》兴集，思逸神超，私门诚誓，情拘志惨。"

他对高度法书艺术的阐发使人们更亲切地体会到"情文相生"的真正含义；书家自己内在的性情和外来的感受影响体现为法书的内容，同时就影响

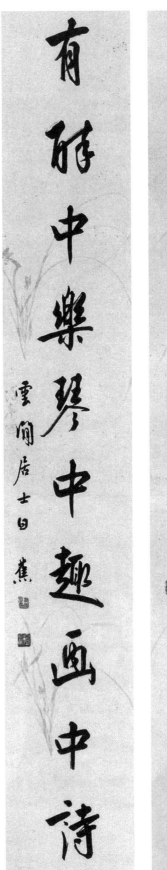
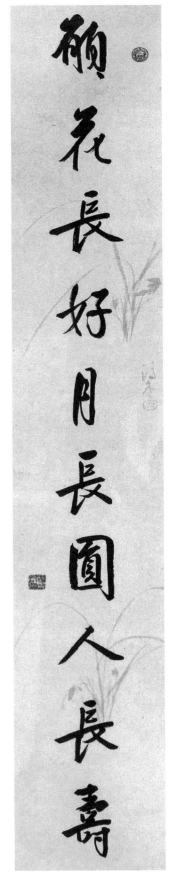

行书　对联

于形式。不错，大家也这样意味着：例如晋王羲之写的《孝女曹娥碑》"幽窈贞静"；唐颜鲁公写的《大唐中兴颂》，忠义郁勃。

唐代大文豪韩愈《送高闲上人序》谈张旭的法书，也见得韩愈对传统书学的理解，他写道："往时张旭善草书，不治他技，喜怒窘穷、忧悲愉佚、怨恨思慕、酣醉无聊不平，有动于心，必于草书焉发之。观于物，见山水崖谷、鸟兽虫鱼、草木之花实、日月列星、风雨水火、雷霆霹雳、歌舞战斗、天地事物之变，可喜可愕，一寓于书。故旭之书，变动犹鬼神，不可端倪，以此终其身而名后世。今闲之于草书，有旭之心哉？不得其心而逐其迹，未见其能旭也……"

在这里，应该说一下法书艺术的"特殊性"。这个"特殊性"究竟如何被提出来的？我们这样说：从法书的艺术形式比起其他的艺术形式来说，我们承认法书艺术具有它的"特殊性"，不论在它的内在的美还是外在的线条美的表现，毕竟不同于一般的绘画艺术或雕塑艺术。它的造型美比较具抽象性，因而在被认识上更有它的"局限性"，要理解这门艺术，的确需要具有相当的文艺修养。例如，它的"特殊性"的另一面最显著表现在它的和文学相结合的特殊密切——法书艺术的表现与被欣赏较多地在这个方面。法书的艺术效果，当然取决于书家的艺术素养，但无可否认，当书家的性格感情和书写对象（例如上面所引和诗文等）的内容统一时，不仅会使被书写的对象更充分地、强烈地发挥了它们原来所包含的艺术力量，而且同时也使书法更多地发挥了它的艺术光芒。这种结合的相互影响关系，成为法书艺术美妙地发挥它的作用的一种方式；而这种方式也使法书艺术较易被一般人所认识。这样就又形成我国文艺领域内诗文、书画、金石、篆刻不可分离关系的原因之一。

传统法书艺术的"特殊性"和"局限性"，不能减低或否定它在生活中的价值和艺术上的价值，以至否定它的独立存在。

我们的机械的造型艺术论者，不承认法书是艺术的理由，是他教条地搬用了造型艺术的两个条件——内容、形式，说法书只有"形式"，没有"内容"，说它不能离开文学而单独存在。这种片面的、简单化了的仅仅从它的特殊性——结合文字来表现的一种形式去认识问题的说法，恰恰是说明他对法书内容的没有能够真正认识，是否定了人的本身所具有的性格和感情在法书上所起的影响和作用的基本方面，不承认法书本身所具有内在生命的缘故。同时，他把内容与形式决然划分为两件事，错误地以为形式就是形式，而不知艺术的形式本身就是美术价值。因此，更显见他对形式的认识也极其"感性"。机械的造型艺术论者又说：艺术品内容必须反映现实中的事物形象，表现事物的深刻的内在活动。不错，他在法书艺术上由于不能认识它的内容，对形式的认识又极其"感性"，因而否定了法书是艺术，那么，作为时间艺术的音乐也有它的艺术造型，按照机械的造型艺术论者的说法，至少应该否定在音乐中的造型，例如可以否定《高山流水》《平沙落雁》《黄河大合唱》《月光曲》，从而否定音乐是艺术了。

他显然也没有把这一个事实想一想：要求书家"墨宝"的人，一般的只要是你写的字就好，并不都有"艺术"，这到底又是为了什么呢？

机械的造型艺术论者，把内容与形式割裂开来看问题，或者他并不愿意把它们割裂开来，可是结果无法遮掩他对艺术上内部有机联系的认识，使自己不自觉地从形式主义出发去认识问题，因而又使自己在实质上成为完完全全一个形式主义者。像这类康德式的审美，把

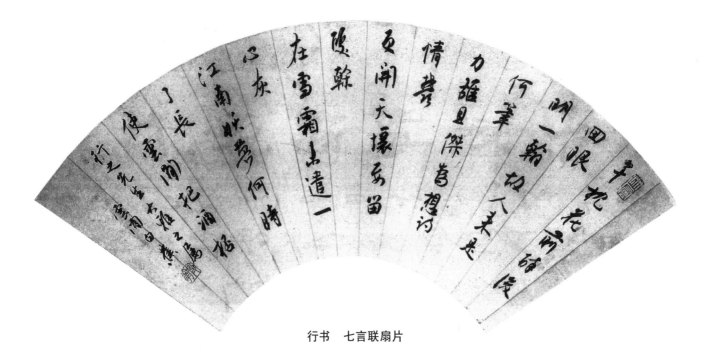

行书 七言联扇片

全部美学意义都归于形式，简直就视形式为美学的基础，何以认识艺术上的特殊内容与特殊形式，更无从理解哲学上的"一定的现象的实质"在美学上不能说明什么是可以理解的②。

我们说，法书艺术本身的点画、结构、布局、迟速、转折、方圆、向背、疏密、浓纤等的美学价值，亦即在它的内容。孙过庭说："……篆隶草章，功用多变，济成厥美，各有攸宜。篆尚婉而通，隶欲精而密，草贵流而畅，章务检而便，然后凛之以风神，温之以妍润，鼓之以枯劲，和之以娴雅，故可达其性情，形其哀乐……"可惜得很，这些法书艺术在美学上的阐述，就使康德主义审美观者无法理解。

拿法书来代表人，我们就应该很合适地这样说：法书的内容是性格感情，它的形式是风度。内容和形式是完全统一起来的。"书者，如也"，老早被人提出来了。人们在欣赏它的时候，是能够完全体会出来的。它是多么细致而又明朗，复杂而又突出啊！机械论者（实质上是形式主义者）更有一个错觉，他在一开始就把造型艺术的整体观念（一般标准）移用到书法艺术的个别字上，因而更增加了他对法书

艺术认识上的困难。（这里，必须说明，我这样说法不等于说法书的内容不表现在个别的字体上。六书中虽有"象形"，但它并不能概括所有汉字，而且象形文字乃孤立形象，与艺术创作中反映生活的整体形象，并不相等。）

古代人有句话："人心之不同，如其面焉。"恰恰是如此，历代书家的法书各有面貌。同一个老师教出来的学生，在他们成就的时候，面貌各异。这里面就很有趣，如果按照机械论者（实质上是形式主义者）的理解，那么，历代"书家"既不会面貌不同，同门的学生都应该写得像他们的老师一模一样。例如他们说法书只具有造型艺术的一半条件——形式，不能单独成为艺术品，必须依附于文学，按照这个逻辑，那么宋体字、活体字、洪武体字、方体字、美术字所排印出来的文艺作品显然应该是一部"法帖"了。

这里应该说一说在学书的造诣过程中，为何要临学这个问题。对于这个问题，我们的回答是："任笔为体，聚墨成形。"是既不称其为"书法"，尤其谈不上"法书"的。学习书法的发展规律是有一定的步骤与阶段的。点画、结构的规矩，需要练习，所谓"节度其

手"的要求，正是要看好样，学好样。例如说"临"罢，开始时要"死临"，随后要"背临""活临"，"活临"是最后一个阶段。"遗貌取神"虽是学习过程的总结，仍不等于说书家的成就，在这个时候不再接受外来的影响，不，我们说，由于书家的"心融手畅"个性的自然出现，这个时候正是在艺术上臻于成熟的征候，而在这个基础上，它还是在吸收，在不断起变化的。我们很清楚地知道，"学宗一家，变成多体"的缘故是最重要的一面，是事物内在的发展改变了形式③。书法的学习，不论在师古人或师今人的临摹阶段，要求活脱活像有了基础，写到后来，自己的面目出现了，到了"炉火纯青"，人们也就公认他的成就。颜鲁公师法褚河南，又问道于张长史，可是颜鲁公的字绝不是褚河南和张长史。应毋庸疑，所谓"书家"就是他在法书艺术上获得了成就，它必然是非常自然地和熟练地表现了自己的性情风度，同时也绝不可能强求和追求别人的东西虚伪地作为自己的来欺骗别人，因为这样做，注定要失败的。

如同人们所熟悉的情况，书学上是反对"书奴"、反对"匠气"的。所谓"书奴"，是终生寄人篱下，人云亦云，没有自己的主张，没有自己的性格，没有自己的风度，是一种所谓"优孟衣冠"；"匠气"是缺乏文化艺术修养的表现，是一种"做作"，是"装腔作势"，是"描头画角"。他只能如此做，不能有所增加，没有一点个性，这两者都是没有出息的，本质上是一个东西——没有生命、没有灵魂的"行尸走肉"。人们之所以反对这个，就是反对艺术上的"形式主义"——概念公式。因为艺术"不能容忍一种毫无区别的形式"，今天国画人物仕女画有一些老一套的艺术性不高、造型没有从内心刻画的，人民不喜爱，说他们画的是"白面孔一个"，意思是说空具五官四体，没有性格，说不上画的是谁，完全类乎一般的不是艺术品的泥塑木雕。在法书艺术上，古人对仅仅写得整整齐齐而没有性格感情和风度的方块字，早有颇为著名的"状如算子，但得点画"的不成为"法书"艺术的评议。

人们对于一个人的形象性情完全熟悉了，听到脚声，已知道来者是谁；看到后形侧影，可以肯定那人是谁。书家的法书所具有独特的性情风貌，给人们的印象，情况也大致相同。透开纸幅，不等看署款，就可指名书人，略无错误。我们也听到有人这样说了："你的字烧作灰，人们也认得出来。"所以能够认得出来，显然是由于它具有特征，而这个特征，可知不光是可视的具体的肥瘦、方圆、灵活、呆板等的属于有形的感性认识。"书奴""匠气"是只求形似的后果，是形式主义学习方法的产物，是对法书艺术没有认识的表现。它只会引起人们一种虚伪讨厌的感觉。因为学习某一家而一成不变的书奴的字，即使署了其酷似的某一家的款字，也决不能逃鉴家的眼光。这就是因为它不可能具有某一家的法书艺术的内在的生命，因而不可能具有他的精神风貌的缘故。

①孙过庭《书谱序》："……一时而书，有乖有合，合则流媚，乖则雕疏，略言其由，各有其五。神怡务闲，一合也；感惠徇知，二合也；时和气润，三合也；纸墨相发，四合也；偶然欲书，五合也。心遽体留，一乖也；意违势屈，二乖也；风燥日炎，三乖也；纸墨不称，四乖也；情怠手阑，五乖也。乖合之际，优劣互差，得时不如得器，得器不如得志。若五乖同萃，思遏手蒙；五合交臻，神融笔畅……"

②请参阅1956年9月的《学习译丛》的［苏］阿·布罗夫《美学应该是美学》一文。

③艺术表现的总体方面，它的发展规律就是如此。内在的发展，也不是主观的决定而是主客观的统一。必须注意，书家的性格情感表现在法书艺术上的变化，例如王羲之写的《兰亭序》和《丧乱帖》，面貌显然不同。

四　法书艺术和生活

艺术必然是从生活中来的，它表现了生活，也指导了生活，更使人热爱生活。没有生活，便没有艺术；没有艺术，也使生活贫乏。祖国的法书艺术在人民文化生活中的重要性跟绘画、戏剧、音乐、舞蹈等艺术无甚两样。它表现了性情，不同的用途就有不同的风格，而这个不同的风格，正辩证地说明书家的生活（例如上述王羲之写的《孝女曹娥碑》和颜真卿写的《大唐中兴颂》）。孙过庭《书谱序》说："一画之间，变起伏于锋杪；一点之内，殊衄挫于毫芒。"又说："真以点画为形质，使转为情性；草以点画为情性，使转为形质。"他虽然在论述法书艺术上的技巧、点画书体的一般运笔规律，但非常巧妙，正在这里，它是千变万化的，而这个千变万化，却又恰恰是书家的生活的反射。

在日常起居中，例如环境布置的情调，它的意义绝不仅仅局限于装饰性。悬挂起来的法书，写的人不论是古人、时人以至亲戚朋友，写的文字内容不论是诗词歌曲与作为鼓励和鞭策自己的座右铭等等，一面固然是艺术欣赏，而一面也必然是悬挂者的思想生活的代言，在起着对他人的一定的教育影响。在人与人的交

接上，"见书如面"情感上的交流，由于思想人格通过了书信的感染，也正在各个具体情况下起着一定的作用；在历史文献性的记载题勒①方面，不论它属于一个人或一件事，有区域性或没有区域性，由于法书艺术的吸引，达到更深入一步地对这个人、这件事的了解，以至产生教育作用，收获预期的效果……总的说，与人民生活的关系不但是直接经常而又密切，它的影响和作用更是那么广大而又悠远。很清楚，在这里，光是说学习书法可以"怡情养性"，这类仅仅从个人情趣出发说法，是把法书艺术与生活何等缩小了范围的说法啊！

另一面，在书法艺术的本身与生活关系上，"近取诸身，远取诸物"，是一个最概括的说明。如上节所引孙过庭论法书的性情方面的论证和韩愈谈张旭的草书的修养，都无非是在理论上具体地、深刻地说明法书艺术的生活。后汉蔡邕《笔论》："为书之体，须入其形，若坐若行，若飞若动，若往若来，若卧若起，若愁若喜，若虫食木叶，若利剑长戈，若强弓硬矢，若水火，若云雾，若日月，纵横有可象者，方得谓之书。"梁庾肩吾《书品》："……书名起于玄洛，字势发于仓史，故遗结

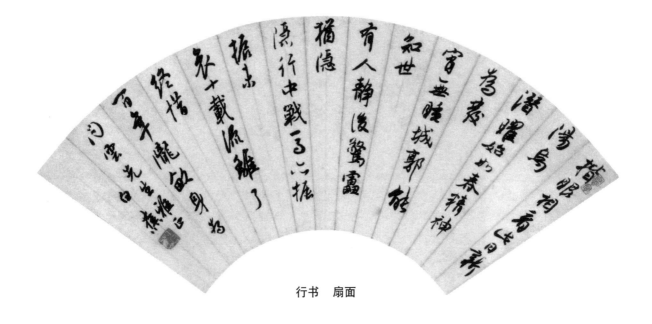

行书　扇面

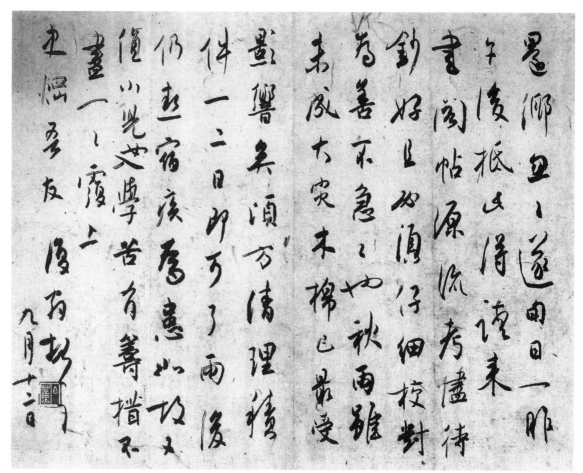

行书　信札

绳，取诸文，象诸形，会诸人事……"卫夫人议论笔法，创《笔阵图》，释明点画一横"如千里阵云，隐隐然其实有形"，一点如"高峰坠石，磕磕然实如崩也"之类，是唐人"八法"注释的根据。晋武帝论古今书人："钟繇书如云鹄游天，群鸿戏海……""王右军书字势雄强，如龙跳天门，虎卧凤阁……"唐张旭自谈草书心得是："孤蓬自振，惊沙坐飞。"怀素自言心得是："飞鸟出林，惊蛇入草。"宋姜白石论草书，说道："草书之体，如人坐卧行立，揖逊忿争，乘舟跃马，歌舞蹩踊，一切变态，非苟然者。"历史故事如汉蔡邕在鸿都门见役人以垩帚成字而悟飞白，唐张旭看公孙大娘舞剑器，见担夫争道而悟笔法；形象笔法如二

"悬针""垂露"，形象书势如"鸿飞兽骇"，形象功力的表现在笔法上如"折钗股""屋漏痕""印印泥""锥画沙"等等，无非是书家"目击道存""心悟手从"的生活体验的收获，无非是"近取诸身，远取诸物"的法书艺术和生活关系的生动的诠释。这类形状法书精神状态的理论（不单纯是书评的辞藻）像齐王僧虔《笔意赞》、唐太宗《指意》、唐张怀瓘的论书中例子很多，这里不列举了。

显而易见，我们呼吸在今天新的时代里，生活在人民群众中间，在最先进的行列中，新的思想感情（结合汉字简化）反映到法书艺术上去，也将产生新的时代的风貌，它必然将不同于魏晋，不同于唐宋元明清。

①历史事例略举如孔子题"呜呼有吴君子"，窦宪勒铭燕然山，郭子仪写"保卫和平"牌坊，蔡君谟写《万安桥记》以至一般的神道碑、墓志铭；日用器物方面如"秦权""新量"上文字等等；现代如毛主席题"人民英雄纪念碑""一定要把淮河治好""生得伟大，死得光荣"等等。

五 怎样来提倡书学

人们这样说：学画三年五年，可以看看，学书"十年窗下"还不见"颜色"。这是书画有难易之分的说法，但同时也有"字无百日功"的说法。其实要"好"，都要勤修苦练，深入钻研，实践与体会，再实践与再体会，更番不断地以达到目的，不是很简单的事。东坡诗："作诗必此诗，定知非诗人。"在书学上也是同样的道理，因为很清楚，反映在书法艺术上的不光是法书本身的事。至于文字的组织、笔画方面从来有多有少，现在把汉字的繁体化成简体，不等于说在法书艺术的造就上，也可以方便得多；不是的，在这方面，丝毫没有牵涉。写简化字在时间上是节约了，但依旧不能要求人人花那么多的时间在学习书法上来成为书家。因此，很明白，今后的书家，必然成为"专家"——当然也是艺术家，不是多数人的事。

由于人民热爱自己传统的艺术，文化水准又在一天天提高，丰富多彩的精神生活，成为日益迫切的一般要求，如何在今天建设社会主义的伟大事业中发挥民族传统的法书艺术的巨大作用，如何广泛地来提倡，使更好地和群众相结合，成为影响人民影响生活的一种有力工具，是值得研究的。

在我国，在我们的时代里，艺术发扬有了真正的自由，不但具备了各种有利条件，而且获得保证。法书艺术的被欣赏也更不同于过去的一个阶级文化人的范围与趣味，大大地扩大了"从情绪上感染人、陶冶人的性格"和"培养人们高尚的美感"的意义。

提倡书学的事实，将必然起着它积极的宣教作用的。我们的提倡，与旧社会剥削阶级作为"消闲"的琴棋书画的消极观点有极大的区别。我们应该更好地来完成政治任务与艺术任务，发扬祖国文化在国际文化交流上起更多更好的作用。

现在试从两个方面来说：

（一）社会性的、普及的

1．建议教育部门考虑把书法排入学校正课，或作为课外作业之一，提高学习兴趣。

2．作为一种文艺活动，培养一般欣赏能力。

3．丰富人民文化生活，美化公共场所的环境布置，例如名胜地区、公园里的亭台楼馆的匾额楹帖屏轴。

4．机关团体牌子、商店的市招发扬多种多样的传统。

5．结合进步的印刷，丰富书籍的印刷字体。

（二）专业的、提高的

1．书家应该成为"专家"，有关机构要有这类"专家"，加强学术性的研究，做好书史与理论的系统的整理工作。作为一个"书家"，更要加强文学修养；对辅导社会一般书法学习的普及工作，更是"书家"不可推卸的责任。

2．书画应该不分家。笔墨的掌握，在艺术表现上是一件事的两面。书学上各种字体的笔法的锻炼与娴熟，密切有助于绘画艺术上的成功，艺术家应该明白其中"消息"。唐张怀瓘说："张僧繇点曳斫拂，依卫夫人《笔阵图》一点一划。"元赵松雪诗："石如飞白木如籀，写竹还应八法通。"明董思白说："以草隶奇字之法为之，树如屈铁，山似划沙，绝去甜俗蹊径，乃为士气……"清恽寿平说："黄鹤山樵皴法得张颠草书沉着之致。"历史上画家虽然用力不同，基本上都是善书的，而书家

作画，气息自异。固然，我们不必要求画家的法书成就与绘画成就平均发展，但作为一个画家，必须认识书画是同胞手足，于绘画艺术的造就上有血肉关系。在初期，既有必要重视书法学习，在中后期也不应对书法放松学习。这里，更想说明一点：在一幅绘画上，从无印无款到有印有款、有年月以至有诗词题记，是历史的发展。每幅画固然并不是非有诗词题记不可，但题字的重要性有时已经结合起来，成为一幅画的整体，换句话，是一幅画的有机组成部分。我们是否应该这样来认识：题字与画的配合作用，是更丰富了画的内容，不但不破坏画面，而且是增加了画面的美，它能够帮助说明问题，并加强生活美的再体现；帮助读者更深入地了解生活和热爱生活，以至毫无遗憾地体会画家的创作意图，绝不是坏事。汉武梁祠、孝山堂石刻都有题字（如荆轲刺秦王），顾恺之画女史箴图，一段箴（文字）一段画，所谓"左图右史"。这个风格，可见也由来已久。所以，我们既不否定没有题字的画是画，但也不否定有题字的画更丰富了画的内容与形式。当然，我们必须反对破坏画面像乾隆皇帝

一类的题字与打印。画面上的题句与文学修养有关，题字与画面的统一必须理解法书艺术然后能相得益彰。当然，钤印的道理也完全一样，所以传统的习惯就是书画与金石篆刻联称的。一个书家也往往既会画又会篆刻的。

3．艺术专科院校，亟宜重视书学，与国画系并列建系，或者在国画系下考虑开书学专科。开始时一般学习书法史与法书理论。楷、行两体为必修科，篆、隶、草三种为选修科。理论与实践密切结合，积极培养对书法有前途的青年人才。

4．出版界可以聘请"专家"选定古代墨迹和好的碑帖，予以出版；博物馆、美术馆可以开古代的名迹展览会和现代的法书展览会以及碑帖展览会（包括新旧出土的原物等），平时陈列宜开辟专栏，以至成立专馆。

一九五六年十一月十四日晨五时脱稿

一九五七年三月十七日四时最后改定稿

本文承叶誉虎、伍蠡甫、启元白、邓散木、吴永清、唐弢、谢稚柳、傅抱石、马公愚、文怀沙、沈剑知等同志38人提宝贵意见，并此致谢。

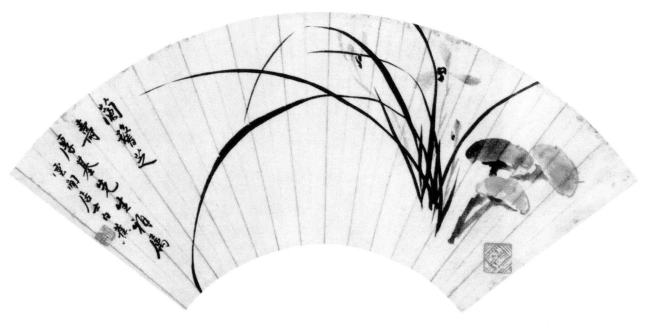

兰馨芝寿　扇面

书法与金石篆刻也是"花"吧？

书法与金石篆刻两项是我国有悠久历史、优良的传统的艺术遗产，是东方美术中的两个特色。它不但应该作为民族的古典艺术存在，而且实际上至今也仍然保持了它在普遍应用上的社会价值和地位，应该更进一步积极地发挥它为国家社会主义建设服务的作用①。正因为它具有悠久的历史传统，所以同时也应该在国际文化交流中作为应用的民族艺术的特色来介绍——事实上语言不同的国际美术界朋友，也往往爱好它，对它发生极大的兴趣②。

书法与金石，它们本身都是独立的，一面也与民族绘画艺术有着非常密切的关系。

很显然，一幅画没有题上字，没有盖上印，就给人家以未完成的感觉。在整幅章法上，中间旁边都安排好了，如果下面有一只角空着，盖上了一个押角印章，也就恰巧加强了这幅画的完整性。西画的构图学，我们的习惯叫作章法，"计白当黑""分朱布白""虚实轻重"都有节奏。不论绘画、书法和金石篆刻，道理是完全相通的。近代画家像吴昌硕、齐白石兼擅书画篆刻，他们画面上组织的美——构图美，更和他们几十年的治印在方寸之间下过苦功分不开的；因此画面的组织，就成为他们创作上的成功因素之一。

在书法艺术上有系统地阐述，与美学上的探索，唐宋两代孙虔礼与姜夔曾经先后做过光辉而惊人的贡献，他们在这方面的高度修养，正表现在他们的《书谱序》和《续书谱》所做深刻而精微的理论分析里。在他们以后的作家中，也有不少的独到的、零星的体会心得见于著述。我们很清楚，正是这些书学上的理论发挥和他们在实践中的宝贵经验的记录，又不小地帮助了民族绘画在艺术上的高度发展。例如明末董其昌《画禅室随笔》中关于有笔无墨、有墨无笔的很精辟的议论，如果他不是画家而兼书家，就不能说得出来。

有一种极端可笑的浅人——新的保守主义者与对遗产采取虚无主义态度者，他们既无知于自己民族艺术的特色和丰富多样正是民族的骄傲，又不认识我们祖先的成就是今天我们共有的光荣。他们毫无理由地认为书法与金石篆刻为其他民主国家所没有，就企图根本否定

江左白蕉之印

云间之印

它。同时，也有短视的一种"幼稚"病患者，说文字已在改革，谈"书法"就是不识"时务"。他们对人民的喜爱既无所关心，当然也更看不到汉字书学、金石篆刻将永远存在，一直到共产主义社会里。

听说过去在老区里美术界曾经对"书法是不是艺术"发生过争论，没有得到结论。反对书法是艺术的主要论点是：造型艺术的基本特点是形象的本身能够反映作者思想，而且说明问题。而把书法作为是一种造型艺术来说，它本身却不能说明问题，必须依附于文学。例如附以一首诗或一篇文章，只好算具备了条件的一半。全国解放后，上海美术界中也发生过这个问题。反对书法是艺术的主要论点，依然是这个理由，但没有争论得起来。原因是反对论者对书法并没有什么理解。另一面主张书法是艺术的，也有近乎"国粹"主义者的观点，过分简单地认为祖国向来称为"六艺"之一的书法是不容怀疑的，认为"西学为体"的似是而非的机械的"造型"论是没有说服力的，也是没有力量来否定书法的，可是却缺乏有凭有据的科学的分析来说服人。于是问题依然存在，只有"存而不论"。

书法与金石篆刻如上面所说，有它悠久的历史传统，也是不容否认的事实。它不但为国内社会人民所喜爱，在亚洲国家方面，也多有人们欣赏的传统习惯。特别是日本的美术界，曾经对我们这两项民族艺术，下过比较全面的、深入一些的整理研究功夫——尽管有不少还是隔靴搔痒的、弄错的、以伪当真的，

究竟出版过好多有价值的专门图籍和研究性的论著，获得了一定的成绩。因此就有人这样说了：人家都承认书法与金石篆刻是两朵花，而我们反而熟视无睹，说它并不是花，不让它放，为什么？也有人这样说了：唯物论者一切从实际出发，既然历史传统都承认它是艺术，社会上对写好字的称他为书法家，刻好印的称他为金石篆刻家，总之都是艺术家，那么为什么在百家争鸣的时代里又不能让他鸣呢？博物馆、美术馆所珍藏的东西只需要一般的题签、匠气的藏印么？画家不需要更好的题字和自己的名印闲章么？

难道美的、艺术的、有性情有风格的书法不及做出来、剪出来的"美术字"吗？

两三年来，中国美协组织上没有把有成就的、被社会所承认的书法家与金石篆刻家吸收为会员，美术展览会征集展品又特别指出不包括书法与金石篆刻，这样就更使人产生疑问，似乎是存心排斥这两枝"闲花"了。

四月初，在上海美术界初步讨论科学院十二年规划的会议上提出了这个问题；七月初在进一步讨论规划结合百家争鸣的座谈会上，也反映着书法、金石篆刻作家们和社会知识分子的意见，建议科学院应该重视一下。

"时然后言"，是应该"鸣"的时候了。

附言：《文艺月报》向我征稿，于一个晚上匆匆写了这篇很粗糙的短文，不曾能够从容思考。言不达意，缺乏系统，只作为问题讨论的引子，希望编者、读者指教。

①从书法如何为祖国社会主义服务，辅助宣教工作这一角度考虑，我们认为应该积极地发挥书法的作用：（1）推行简体字；（2）美化生活，配合有益的格言，培养社会主义、共产主义道德品质；（3）鼓励生产，提高社会主义觉悟。另外在民族形式的环境布置中，目前是有画无书。

②篆刻印章在对外文化联络方面，我们常用作为国际礼品。苏联《火星》杂志编辑、著名画家克里马申在他的作品上，爱钤上刻有他名字的我国篆文印章。文艺家济奥娜达莫娃藏书印同样也是出自我国篆刻家之手。这次苏联舰队访沪，李义达便赠了一枚象牙图章给切库罗夫海军中将，刻有2047个字。

范图欣赏

白莲

觀盡古今小感慨
化將靜躁水盧和
雲間居士白蕉

曲江山水閑來久
廣作文章老更成
白蕉

行書　七言聯

行書　七言聯

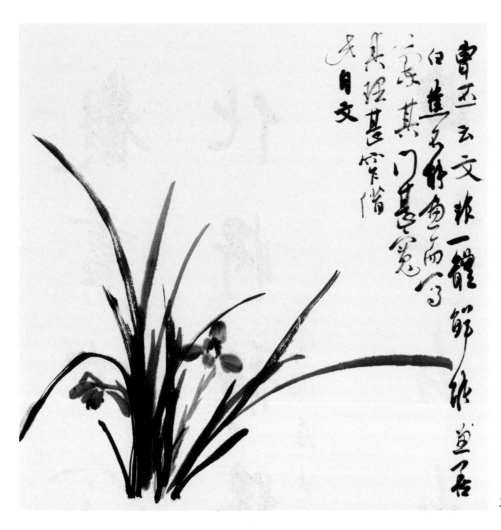

兰花册页

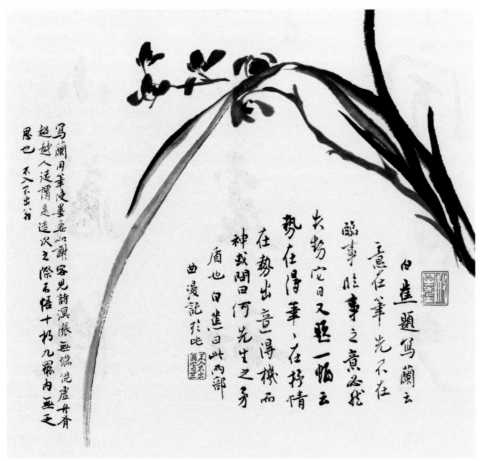

兰花册页

庭前蔓积南宫石

门外希开御史花

白蕉

行书　七言联

卢镜先生大雅之属

人生有数得宽怀庆且宽怀

世事无穷做到老时学到老

云间居士白蕉书於愚楼

行书　十一言联

草书　《世说新语》句成扇

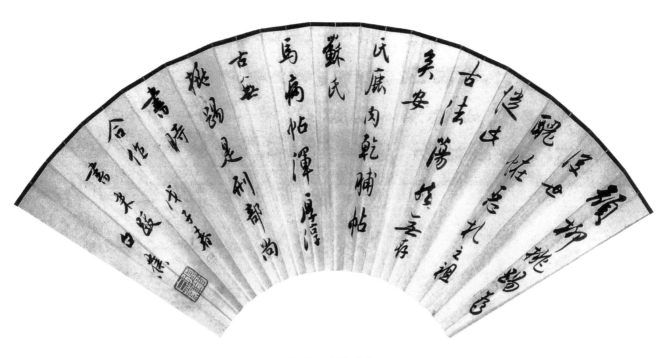

行书　米跋成扇

独立寒秋湘江北去橘子洲头
看万山红遍层林尽染漫江
碧透百舸争流鹰击长空
鱼翔浅底万类霜天竞自由
怅寥廓问苍茫大地谁主沉
浮携来百侣曾游忆往昔峥嵘
岁月稠恰同学少年风华
正茂书生意气挥斥方遒指
点江山激扬文字粪土当年
万户侯曾记否到中流击水
浪遏飞舟

行书　册页

行书　信札

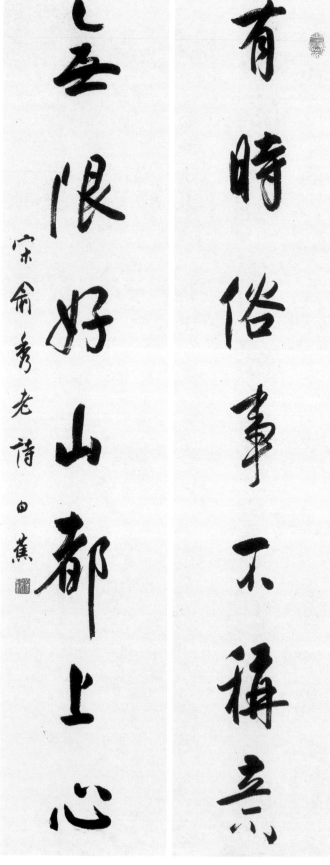

行书　七言联

草书　七言联

能为贵能为贱能贫能无求者天
不能贱能外形骸者天不能病
能不贪生者天亦能死能随遇
而安老天不能困能造就人才
老天亦能死能约身任天下凌世老
天无能绝　桂荣仁兄雅属　溪翁白蕉

行书　格言轴

白蓮　书学十讲

路入嵩山别有乡古欢喜

结四欧堂水嶽能已三

辛潟刀法新知颂二嬢

一生低邑禅师鹰噗 首

覃韶未见乌女是个尚

三弟一山阴家法不柰善

陈归亭湖帆

与沈心老观四欧堂花

曹素功尧千氏万寿至疆墨

夜風兜面霞飛路夹道 相逢一驿车襟

上红花嬌欲滴傅将春色到誰家

途遇庚白戏赠

行书　信札

绿野風来作雨静蕉窗夜

别離情相思恐被死央嗔不

向池塘看月明

静极翻教有涙痕浪尋诗

奉伴银尊吴天照尺分恩

会有傷心去可论 怨

瞻瓶蕉莘落红英腾覽

春慈细生一树绿陰風

未静高楼长日可闲鸳

尧千氏姤任书契

书四绝句少作

行书　自书诗册

白蕉常用印章

白蕉

白蕉

云间之印

未白头翁

法天者

江左白蕉之印

东海生

留春小筑主人

管领清芬五百年

不入不出翁写兰

海曲印记

图书在版编目（CIP）数据

白蕉书学十讲 / 白蕉著. -- 2版. 上海 ：上海
人民美术出版社，2024.1

ISBN 978-7-5586-2785-9

Ⅰ.①白… Ⅱ.①白… Ⅲ.①汉字-书法-教育理论
Ⅳ.①J292.1

中国国家版本馆CIP数据核字(2023)第173160号

名家讲稿

白蕉书学十讲（第二版）

著　　者：白　蕉
主　　编：邱孟瑜
策　　划：徐　亭
责任编辑：徐　亭
技术编辑：齐秀宁
调　　图：徐才平
出版发行：上海人民美術出版社
　　　　　（上海市闵行区号景路159弄A座7楼）
印　　刷：浙江天地海印刷有限公司
开　　本：889×1194　1/16　11印张
版　　次：2019年5月第1版
　　　　　2024年1月第2版
印　　次：2024年1月第4次
书　　号：ISBN 978-7-5586-2785-9
定　　价：88.00元